肖像畫

肖像畫

Muntsa Calbó Angrill 著

鍾肇恒 譯　　李足新 校訂

1

前言

我父親的職業是畫廣告圖片。然而，在我最初的印象中，他卻畫和他工作無關的東西——我姊姊的肖像。我父親是一個業餘畫家，他畫肖像的方法是用格子放大照片，然後用炭筆畫出全部明暗色調，直到我姊姊的形象出現在紙上。這對我來說真是不可思議。那時我一點也不知道我最終會得到美術學位，更別提寫一本關於肖像畫藝術的書了。肖像畫或許是一種內容最狹窄的藝術類型，但卻很有人情味。多虧有了這種風俗畫，我們才能知道歷史上重要人物的長相，並且能欣賞以往各個時代的許多生活細節，諸如衣服、家具、房間、髮式。這些東西連同被遺忘了的面容、姿勢、畫家的風格、寫實主義或表現主義的色彩運用，統統顯現在我們面前。談到肖像畫，也就是談起人類的歷史。這又使我回想到當第一年美術課程將結束時，老師建議我們互相畫肖像。我在畫時根據不同面孔的提示試驗不同的風格：一個朋友「看起來像」一幅莫迪里亞尼(Modigliani)的作品，另一個像克爾赫納(Kirchner)的；某一個朋友有一張印象主義的臉孔，但很少有機會碰上文藝復興時期的……至於——委拉斯蓋茲(Velázquez)，我不敢嘗試。從那時起，我就特別喜歡肖像畫，

圖1. 亨利·馬諦斯(Henri Matisse)，《格里塔·莫爾》(Greta Moll)，倫敦，國家畫廊(London，National Gallery)。這本書從幾幅本世紀創作的、現代的，甚至前衛派的肖像畫開始。但是，為了瞭解我們是怎樣達到這一階段，先看看這種風俗畫的歷史，弄清楚畫一幅肖像需要些什麼，會大有幫助。

我主要的興趣在於尋求具有立體感的構圖而不是畫得像。

我寫這本書的目的是使讀者對肖像畫有一個全面的認識。我們必須從頭開始。這本書不是一本技術性的書。如果你想知道有關技法、程序和詳細的解剖知識，請參考書後所附書目。在這裡我們將介紹肖像畫的概念、目的和給人的感受。或許任何風俗畫都容許表現一種「心情」，當然這是一種過於浪漫的說法。像提香(Titian)和魯本斯(Rubens)將畫肖像看成是無恥地討好顧客、取寵邀名的手段，他們的看法肯定是不一樣的。儘管如此，他們的肖像畫既準確又不矯飾，很有創造性。至此，我們已提到了一些偉大的肖像畫家，如提香；還提到了一些方法，如用格子放大、透過被描繪者的臉和他所處的時代或社會地位來表現；也講到了肖像畫的意義和價值等。這將成為幫助你思考、提問題、尋找新的感覺和趣味中心的基礎。這可能嗎？當然可能，只要你針對這些基本問題尋求你自己的答案：它是一種高尚的風俗畫嗎？它是否完全受限於所描繪的對象？肖像畫應該用別的名稱掩飾嗎？它可有一種道德上的寓意？老人、醜人、窮人的肖像又有什麼作用呢？次要的問題是：從什麼地方開始？怎樣概括地畫出頭部？臉可以測量嗎？自畫像又該如何？可以依據照片畫嗎？那又該如何表現？讓我們從頭開始，直到受到鼓舞親自拾筆去畫。祝你好運！

蒙特薩·卡爾博

圖2. 蒙特薩·卡爾博(Muntsa Calbó)，《自畫像》，鉛筆石版畫。蒙特薩1963年生於巴塞隆納，後來學習美術，獲得碩士學位，自1990年起一直任職於帕拉蒙出版公司。

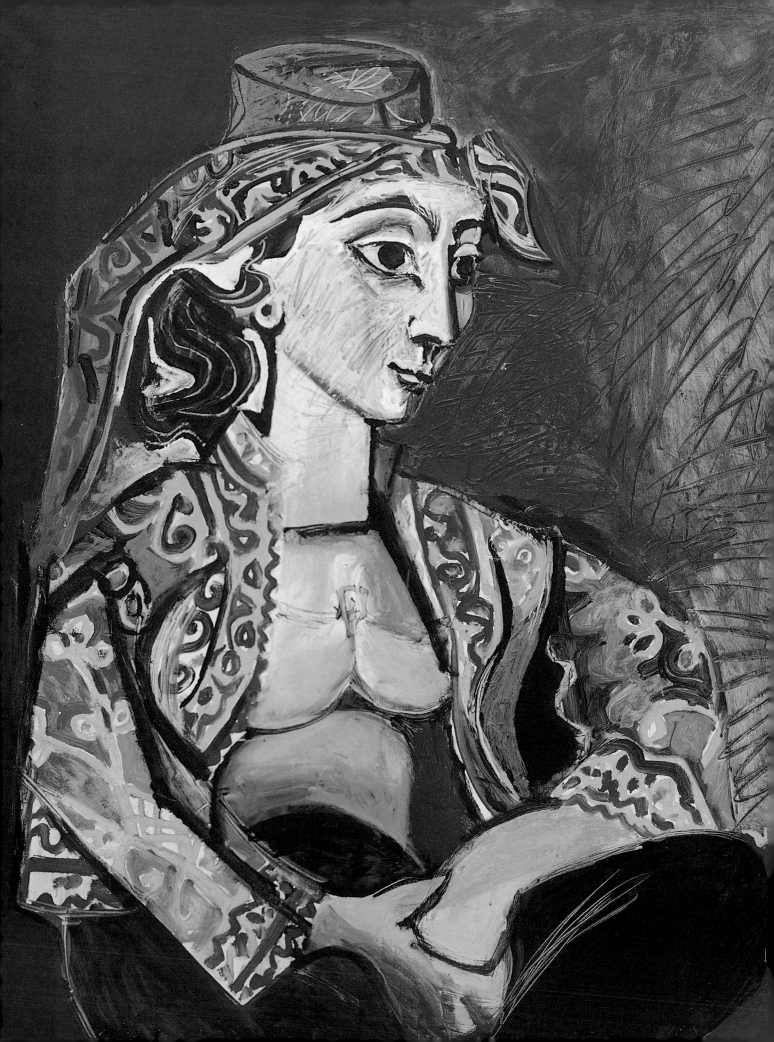

肖像畫的歷史

我們經常提到一段軼事:「肖像畫家住在這裏嗎?」安格爾(Ingres)回答說:「不,先生,住在這裡的是畫家。」我們可以看出他拒絕僅僅被視為一個畫家或僅僅是一個肖像畫家——肖像畫並非高尚的風俗畫。他使我們暸解為什麼他認為臉孔是「不可能畫的」,因為它需要「真實」,而藝術卻要求我們「超越真實」。在肖像畫中,「真實」的要求造成了種種困難,不是因為它難以掌握,而是因為它難以和「風格」相容。真實的東西似乎和風格是相悖的。

加埃唐・皮孔(Gaëtan Picon),《安格爾》(*Ingres*), 1980年, 日內瓦, 斯基拉(Skira)出版

圖3. 巴布羅・畢卡索(Pablo Picasso),《穿土耳其服裝的雅克琳肖像》(*Portrait of Jacqueline with Turkish Dress*), 莫金斯(Mougins), 私人收藏。巴黎, 吉羅登(Giraudon)攝影。肖像畫的概念和目的, 關係這種風俗畫的觀念的發展。

古代文化中的肖像畫：具實用性質的肖像

當我們談論肖像畫（或其他風俗畫）的歷史時，往往必須追溯到它出現前的情況。

由於西方文明開始時繪畫的作用和後來各個時期完全不同，我們將僅限於「介紹」這個主題而不想對它作太詳細的闡釋。

埃及的繪畫具有巫術和宗教的作用，這可以從發現這些繪畫的場所——墳墓和它們描繪的主題（包括死後的理想生活、與神或儀式的關係和神話）看出來。這些繪畫作品是靈魂永存的象徵，甚至提供一種保證：只要死者的「畫像」存留在人世間，他就可以在「陰間」繼續活下去。我們已經說過，在埃及這種畫像是象徵性的，因此它不是真正的肖像。對死者及其親屬的描繪只是循例而已，甚至在經過千百年的發展以後，也只是在畫像中添加了少許真實的面貌特徵。

另一種強大的文化，克里特文化(Cretes)，介於埃及文化和希臘文化之間，它已經能創造出像圖5中的那種畫像〔稱作《巴黎人》(The Parisian)〕。它們儘管受到埃及的影響，卻很強調個人特徵，是真正的肖像。在克里特島，對於喪葬畫像的信仰開始減退，而在希臘文化尚未於當地發展以前的時期，很可能已經有肖像畫了。然而在希臘，這種信仰的喪失卻導致一種新思潮的出現，即「理想美」的標準，它是唯一值得描繪的東西……因此，不應該描繪醜陋的、有缺陷的或凡人的形象。因此，肖像畫即使曾經存在過，也就不再繼續發展了。

4

5

圖4.《婦人像》(Portrait of a Woman)，底比斯，奧瑟哈特墓(Thebes, Tomb of Ouserhat)。這幅肖像屬於新王國時代，那時埃及產生了它最偉大的繪畫。這些肖像是關於死者的傳記性的描繪，但不一定是真實的而是理想的。

圖5.《巴黎人》(The Parisian)，紀元前1500年，克里特，赫拉克利恩博物館(Crete, Heraklion Museum)。我們保存的克里特繪畫為數極少，從這一塊殘片看來，可以說肖像的確存在於克里特島，並且相當寫實。

然而，由於埃及、克里特、希臘和伊特拉斯坎(Etruscan)的影響，注定要建立一個帝國和輸出其生活方式的羅馬人，為了表現帝國權力而製作個人的肖像，尤其是雕像。風景和建築物則是繪畫的優先主題。而隨著羅馬帝國的擴張和羅馬文化在美索不達米亞 (Mesopotamia) 的傳播，羅馬人在埃及為肖像畫的發展找到了理想的場地。這種新的肖像畫風格將人死後靈魂存在這一概念（既是宗教上的又是埃及人的）和希臘羅馬的寫實主義以及明暗法的傾向結合起來，表現不帶有軼事趣聞內容的個人面貌特徵。但是，隨著羅馬帝國的衰落，出現了恢復個人情感和否定個性兩種勢力的對抗，而人像繼續有著巫術的作用。在此時，一種類似前文藝復興的肖像畫誕生了，它恰好和仍然處於隱藏的無人保護狀態的早期基督教文化相呼應。那是一種在地下墓穴裡畫個人肖像的基督教文化，對於後來藝術的發展有其影響力，其中堅持個人的重要性，是一種很接近於現代的觀點。

6

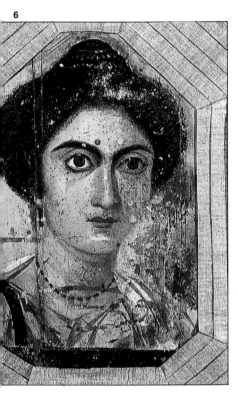

圖6.《女性肖像》(*Feminine Portrait*)，埃爾法云，弗羅倫斯考古博物館(El-Fayum, Archaeological Museum of Florence)。這是一幅在埃及發現的羅馬基督教繪畫，是埃及肖像畫和希臘羅馬寫實主義相結合的產物。

圖7.《執法官和他的妻子肖像》(*Portrait of a Magistrate and His Wife*)，那不勒斯，國立考古博物館 (Naples, National Archaeological Museum)。這是一幅不尋常的羅馬繪畫，是龐貝(Pompeii)一戶人家室內裝飾的一部分。

7

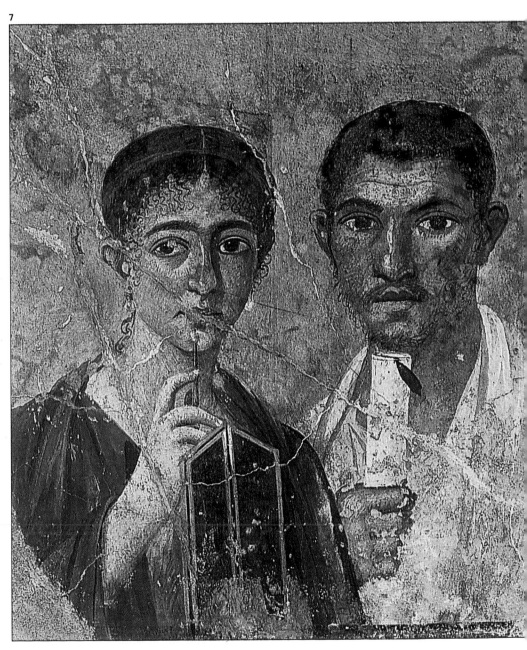

中世紀和基督教的肖像畫

我們已經知道肖像畫是以死後靈魂存在和維護帝王權力為前提。所以當整個形勢變化時，像早期基督教徒那樣的普通老百姓的肖像都不見了。羅馬帝國崩潰、蠻族的入侵、東方和西方之間的劃分……以後，一種新的勢力很快就使西方世界穩定下來。這股新的勢力最初是宗教的性質，後來則屬於帝王的性質。身為上帝在人世的代表，教皇是中世紀初期真正有權力的人。渺小的凡人簡直從地球的表面消失了，他們沒有自由，他們本身並不「存在」，於是肖像畫也消失了。再者，基督教否定了靈魂透過畫像繼續存在的思想，使得肖像畫靈魂存在的作用被永遠排除了。早期的肖像畫再一次被遺忘，因為它沒有意義，被認為是不必要的，是一種浪費，因而遭到拒絕。

然而，在許多個世紀裡，肖像畫的另一種功用得到了恢復，那就是用作最高權力的象徵。教皇自然是首先被描繪的人。作為上帝的頭號僕人，一個具有魔力的人物，一位被崇拜的對象，這些都說明了「教皇的」肖像（不是肖像畫本身）是理所應當的。雖然像教皇約翰七世那樣的肖像（圖8）在我們看來並不是肖像畫，但它確是肖像畫的先驅，因為在他以後教皇的肖像開始在書籍、鑲嵌、壁畫和繪畫中出現，並且「基於宗教上的理由」被認為是正當之事。

後來由於俗世權力的穩定〔查理曼

圖8.《教皇約翰七世》（瓷片）(Pope John VII)，705-707，梵諦岡博物館 (Vatican Museum)。在幾個世紀的審查制度以後，教皇是最早讓人畫肖像的人。然而這些最初的肖像象徵性甚於寫實性。

圖9.《奧勝二世皇帝》(The Emperor Oton II)，983，香提區，孔德博物館(Chantilly, Condé Museum)。帝王也像教皇那樣想留下自己的肖像讓人紀念。以象徵的方式結合了世俗和神聖的力量。

8

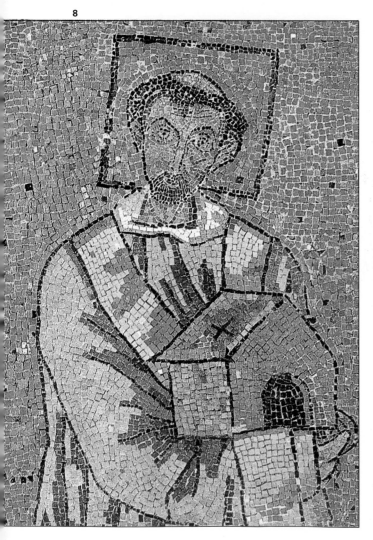

9

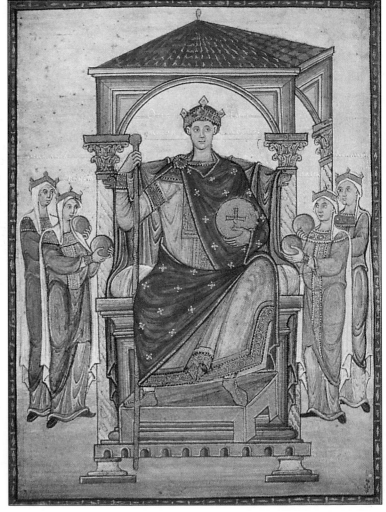

大帝(Charlemagne)及其繼任者，另一股屬於帝王的勢力渴望將其形象顯示於世人面前。

後來肖像畫又出現了兩個分支。一種是允許描繪個人，這起源於教皇（因為並不是人人都能當國王，但是人人都能崇拜上帝，而且是有意要讓他們崇拜上帝），因而導致了捐獻者肖像的產生。首先出現在壁畫上和禮拜堂裡，後來在書籍中，最後是在祭壇畫上，在那些地方出現了個人的容貌，出現了那些花錢敬奉上帝、「捐獻」宗教畫像（以作為崇拜對象）的人的肖像。這些捐獻者很快就在宗教舞臺上取得了顯要的位置，並且得到「聖徒的推薦」（圖10）。聖徒後來獲得他們的面貌，他們自己最後也就能在畫上與宗教場面無關的地方佔有一席之地（圖11）。另一種可能性，是先由國王發展起來，很快為所有的貴族追隨，成為一種風氣，國王所有的親戚、朋友和親信都以高傲的姿勢讓人畫像。在文藝復興時期，這兩個方面匯合起來，形成了自由的肖像這種風俗畫的基礎。

圖10. 西莫內‧馬提尼(Simone Martini)，《土魯斯的聖路易為安儒的洛勒特加冕》(*Saint Louis of Toulouse Crowning Robert of Anjou*)，1319–1320，那不勒斯，卡波迪蒙特博物館 (Naples, Capodimonte Museum)。天上和人間的力量結合，這種概念在「捐獻」和聖徒的「授予儀式」中達到了頂點。出錢的捐獻者可以在捐獻物品上有自己的肖像，或者以畫中的聖者來彰顯捐獻者（或為他加冕）。

圖11. 米斯特羅‧德‧弗萊瑪勒(Maestro de Flémalle)，《天使報喜的三聯畫》（局部）(*Tryptic of the Annunciation*)，1415–1430，紐約，大都會美術館 (New York, Metropolitan Museum of Art)。在依靠「捐贈」將常人引入宗教的祭壇畫以後，捐贈者開始出現在主題（在三聯畫的中央）的周圍，獲得了比較寫實的描繪。

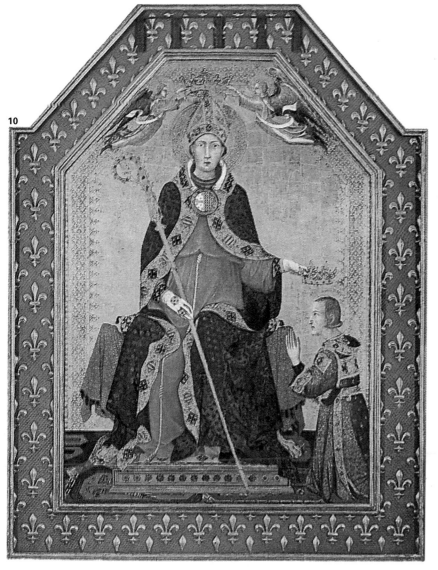

文藝復興時期的肖像畫

這真的是一種自由的肖像嗎?是的,它不需要宗教或王室的理由,不受審美和道德觀念的影響,沒有經濟的束縛。但是它還沒有脫離它之前的傳統,也沒有脫離它在其中發展的文化。這種自由和義大利文藝復興的態度是一致的:如在人類和自然的關係方面的自由、在更大的程度上和上帝分開、從中世紀的黑暗之中逃脫出來、對於人的理性和經驗的信念;對於個人價值的一種新看法(它曾在早期基督教時代初次出現), 並得到當時一大批貴族地主的支持。他們代表了帝王權力的日益衰弱,同時顯示了他們本身就是一支新的經濟力量,已經變成富有、花得起錢的資產階級。

這兩種因素的結合產生了文藝復興的肖像畫。最初的自由肖像畫說明了它們在起源地區(北方和南方)之間的差異,以及共同的概念。

無論肖像畫(最初)是壁畫還是(後來)畫在畫板上;在義大利,人們認為最重要的是繪畫的「方法」、高雅情趣和審美價值。肖像畫的處理方法和其他主題一樣:注重色彩塊面,充滿活力和熱情,富有立體感,沒有細節和不重要的附加物。我們不應該忘記這種文藝復興藝術的新觀點最初出現在義大利。

另一方面,法蘭德斯(Flanders)的肖像畫顯示受到強烈的哥德式影響,具有詳細的背景和精心描繪的衣服;畫家對於細節和面貌特徵具有

極度自然主義的識別力,不怕表現任何令人厭惡的東西。他們和義大利人完全相反,將肖像畫作為工筆畫來描繪。

圖12、13. 畢也洛·德拉·法蘭契斯卡 (Piero dell Francesca),《蒙特費爾特羅的弗雷德里克公爵》(*El duque Federico de Montefeltro*) (圖13),《巴蒂斯達·史佛扎像,弗雷德里克公爵之妻》(*Retrato de Batista Sforza, esposa del duque de Montefeltro*) (圖12), 1465,弗羅倫斯,烏菲茲美術館(Florence, Uffizi)。文藝復興不僅允許而且促進了肖像畫的自由化,使其本身成為一種風俗畫。它不需要宗教或其他方面的支持。例如,在義大利創作的漂亮的肖像畫具有一種審美的宏偉感覺。

12

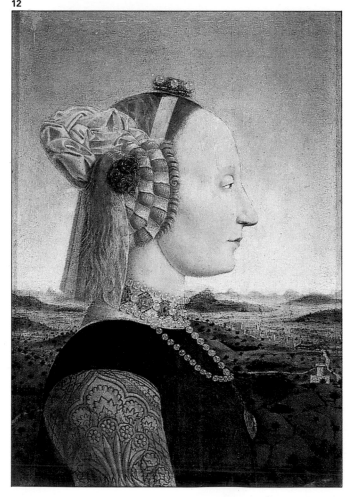

13

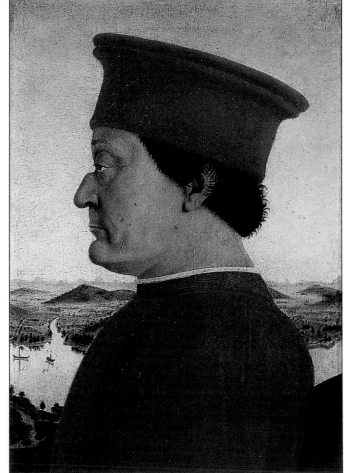

14

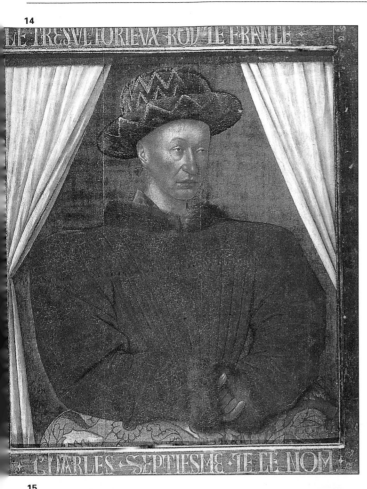

圖14. 尚・福格 (Jean Fouquet)，《法王查理七世》(Charles VII, King of France)，十五世紀，巴黎羅浮宮。在法國，肖像畫也變得更加獨立，不過它和工筆畫及哥德式祭壇畫仍有比較密切的關係，成為北方和南方之間的媒介。

圖15. 呂卡斯・范・萊登 (Lucas Van Leyden)，《一個三十八歲的人》(A Thirty-eight Years Old Man)，1521，倫敦，國家畫廊 (London, National Gallery)。獨立的肖像畫開始在北方流行。從這個時期起可以看到許多肖像畫過份致力於寫實和細節的描繪。

圖16. 揚・范・艾克 (Jan Van Eyck)，《阿諾非尼夫婦像》(The Arnolfini's)，1434，倫敦，國家畫廊。這是一幅名畫，是最早用油彩畫的肖像之一，而且不依靠任何藉口，具有雙重的現代性。范・艾克是一個真正的北方人。他像畫工筆畫那樣將人物的面容、衣服和環境描繪得非常細緻。

16

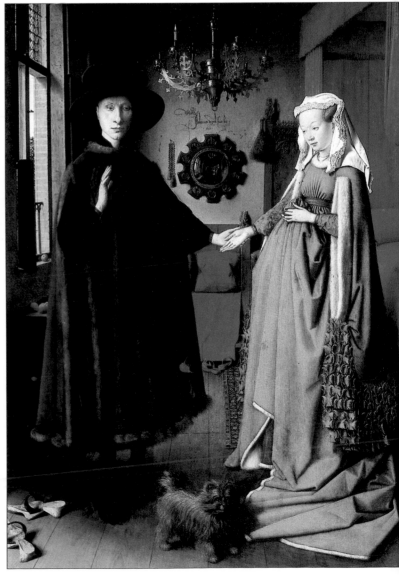

15

達文西：對人感興趣？

在義大利，文藝復興風格的繪畫都具有「雄偉」的特質。當時的畫家皆仿效這種風格；為了追求不朽，他們懷著崇高的理想，畫出許多以歷史、宗教為題材的偉大作品。情況發展到這樣的程度，以致達文西 (Leonardo da Vinci) 和米開蘭基羅 (Michelangelo) 很快對「個人」應否出現在這些宏偉作品中的事實提出了批評。這是非常符合邏輯的批評，因為肖像是一種卑微、具有個人特色的風俗畫，它主要描繪個別的凡夫俗子而不是普世的、不朽的神。因此，他們將肖像畫和宏偉的作品分開，將這種風俗畫界定為架上作品。儘管如此，義大利文藝復興時期的大師還是屈從於這種新風俗畫的魅力，甚至達文西和拉斐爾 (Raphael) 也不例外。達文西(1452–1519)是藝術理論和實踐之間內在矛盾的明證。他解決這種矛盾的辦法是堅定地進行實踐，同時每當需要時就創立一個新的理論。為了達到這種效果，達文西透過實踐對人作徹底的研究：男人和女人的臉、老人和自畫像；諷刺畫和怪誕的肖像、變形的臉孔；奇妙的人體結構草圖……甚至包括背景和人物之間帶有暗示性的關係，如那幅舉世名作《蒙娜·麗莎》(Mona Lisa)（圖17）。

圖17. 達文西，《蒙娜·麗莎》，1503–1505，巴黎羅浮宮。

圖18. 達文西，《自畫像》，杜林，國立圖書館 (Turin, National Library)。這位孜孜不倦的、寫實主義的觀察家總是用他的素描來研究生活的各個層面。

17

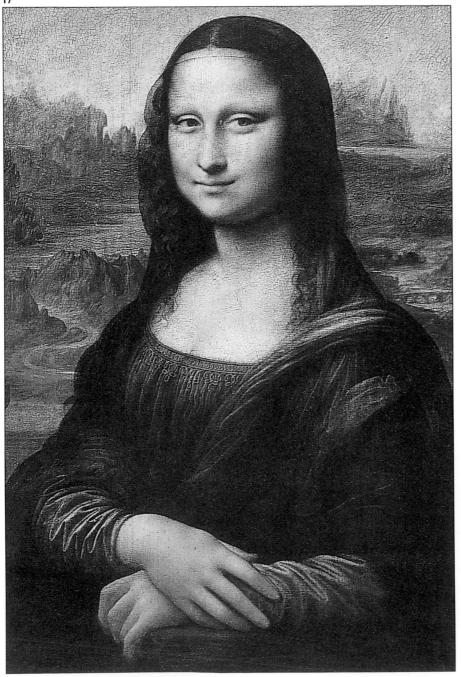

18

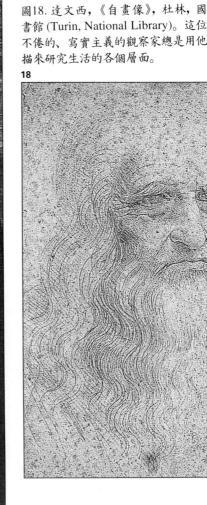

杜勒：自畫像

杜勒 (Dürer)(1471–1528) 最好的繪畫也許是那些和他致力恢復和宣揚義大利理論的願望不相符合的作品：包括他的肖像畫和描寫自然、簡單的動植物的習作、水彩風景畫……也就是那些超越理論去表現他的感受的繪畫。他從自畫像著手，因為他聰明地意識到它是可供研究的最佳領域，有無限的可能性。他的肖像畫首先顯示了一種個人的而不是風格上的發展：有時非常寫實、有時表現他自己的美、有時表現他的精神性……然後他開始畫熟識的人，後來開始增加真實的或想像的背景：打開的窗戶、裝飾性的屏風……有時用法蘭德斯風格，有時具有義大利的樸素性。他愈來愈重視他描繪的對象的臉部，在時間上恰好和導致宗教改革的宗教分裂相合。宗教改革在它起源的那些國家裡（德國和北方）對宗教畫採取一種很嚴厲的態度，將它看成是一種錯誤的虛飾。宗教改革贊成凡俗的資產階級繪畫，這自然包括肖像畫——一種典型的、個人主義的資產階級風俗畫。

圖 19、20、21. 亞勒伯列希特·杜勒 (Albrecht Dürer)，《年輕的威尼斯人像》(*Portrait of a Young Venetian*)，1505，維也納，藝術史博物館 (Vienna, History of Art Museum)；《馬克西米連一世皇帝像》(*Portrait of Emperor Maximilian I*)，1519，同一個博物館；《自畫像》，1498，馬德里，普拉多美術館 (Madrid, Prado)。杜勒是另一位文藝復興的追隨者，肖像畫是他作品中的一個重要部分。儘管他在義大利受教育，但他也遵循比較寫實的北歐傳統。他的幾幅自畫像在風格和概念方面所作的試驗具有重要意義。

19

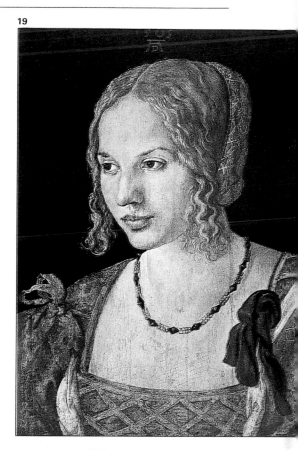

20

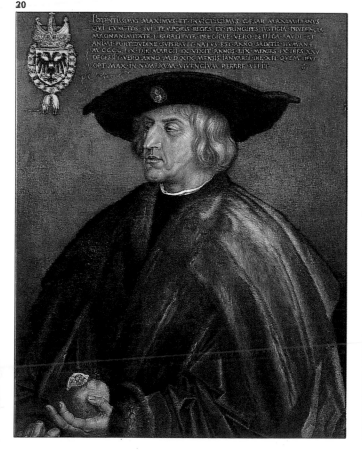

21

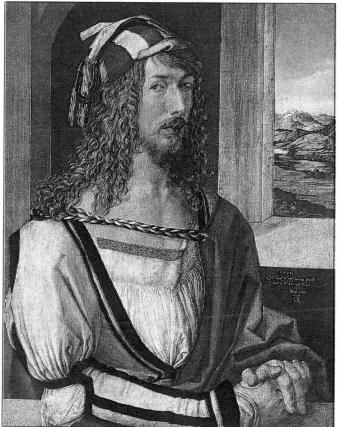

十六世紀：霍爾班和正式肖像，矯飾主義

首先讓我們檢視最早的專業肖像畫家之一，漢斯‧小霍爾班 (Hans Holbein, the Younger)(1497–1543)，他出現在這個時期的德國並不令人驚訝。其間的關係很明顯：霍爾班的第一個贊助者和保護人是伊拉斯莫斯(Erasmus)，霍爾班為他畫了一些非常動人的肖像（圖23），因此伊拉斯莫斯推薦他到倫敦，霍爾班到了英國後便和大陸的社會趨勢完全失去聯繫，使他得以致力於肖像畫，不受義大利藝術的影響。這也使他能夠排除那些他認為不必要的成份，比如他開始用單一的顏色畫背景，通常是一種濃艷的顏色，沒有明暗的分別。他的肖像畫嚴謹、安詳，以簡練的方式隨心所欲地運用色彩，這些特點使他的作品容易辨認。但它們並不能表現出發生在

亨利八世宮廷裡的可怕悲劇。霍爾班的素描和習作完美而卓越，沒有敗筆，就像他那些可愛的婦人肖像，她們大都是未來的王后。就這樣，霍爾班斷絕了與義大利和法蘭德斯的關係，以他自己的風格成為權威的肖像畫家。當時，在義大利和大部分的歐洲，人人都在追求「風格」。這種風格就是十六世紀的矯飾主義：一種顯示技術才能的方法。它就是「獨創性」的開始，並且導致藝術史上最奇特的創新。然而，肖像畫由於它寫實的性質不容易創新，因此矯飾主義的肖像畫顯得比較理想化和風格化而不太富有創造性。每個國家都有一種表現當代生活的傾向：在義大利和北方，肖像畫變得懷舊、憂鬱和陰沉，然而它們在法國卻變得更加「輝煌」，而

英國的肖像畫則是雜亂地堆砌著瑣碎的裝飾。這種情況自然和西班牙皇帝查理五世統治法蘭德斯、西班牙和大部分義大利有很大關係。這種西班牙風格後來到處可見，不過發展這種風格的畫家卻是偉大的十六世紀畫家、威尼斯人提香。

圖22. 漢斯‧霍爾班，《年輕婦人像》(*Portrait of a Young Woman*)，1522，巴黎羅浮宮。霍爾班的素描也很精緻、纖美。

圖23、24. 漢斯‧霍爾班，《伊拉斯莫斯》(*Erasmus*)，1523，巴黎羅浮宮。《丹麥的克里斯廷，米蘭的公爵夫人》(*Christine of Denmark, Duchess of Milan*)，1538，倫敦，國家畫廊。霍爾班精細的素描往往透過色彩之間樸素而生動的關係加強。

22

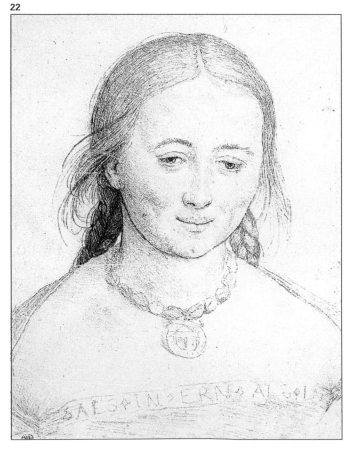

23

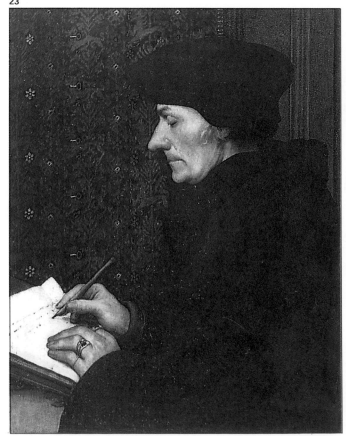

24

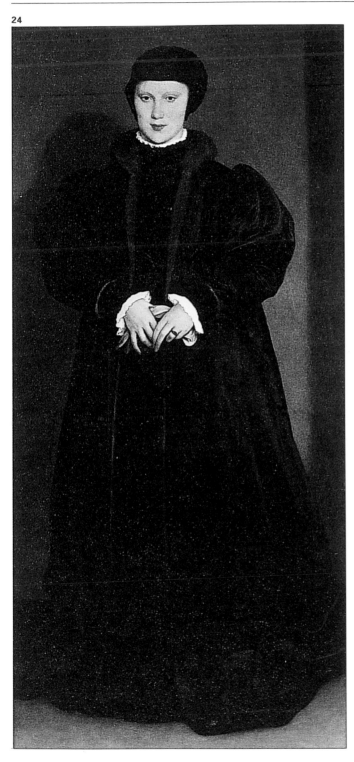

25

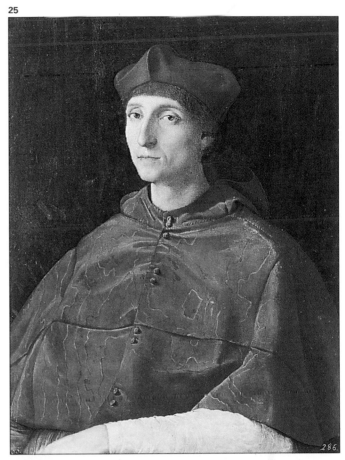

286.

26

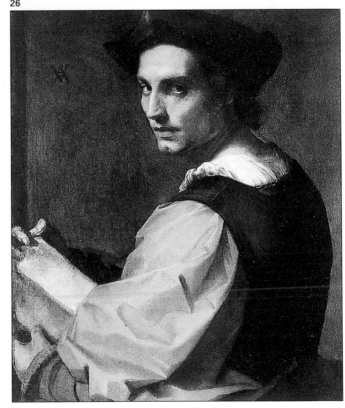

圖25、26. 拉斐爾(Raphael Sanzio)，《紅衣主教像》(*Portrait of a Cardinal*)，1510，馬德里，普拉多美術館；安德利亞‧德‧沙托(Andrea del Sarto)，《男青年像》(*Portrait of a Young Man*)，倫敦，國家畫廊。當文藝復興最終被人們理解後，那些偉大的義大利畫家繼續在肖像畫方面進行探索。拉斐爾是用他的心理洞察力，而矯飾主義風格的沙托則採用一種在當時是大膽的、不尋常的姿勢（不過後來也成為流行）。

提香和艾爾・葛雷柯

帝王的威權在此時左右了西班牙繪畫的色彩：黑色的背景，黑色套裝和白色縐領，還有似乎用燈光照亮的臉。然而，另種風格來自提香 (1487/90–1576)，他不用純黑色而用不同彩度的黑色。皇帝賞識他的創新，在1533年授予他「皇宮伯爵」，後有「金花騎士」的封號，提香就是這樣進入了皇帝的宮廷。這位畫家極受尊敬，因此儘管他是宮廷畫家，卻獲准保留他的特權。他可以住在自己的家裡，畫他想畫的任何人。提香的畫家生涯從豪華的義大利宮廷開始，在那裡他成為一位傑出的藝術家和色彩畫家。即使獲得了這些榮譽，提香的後半生仍繼續畫肖像，為什麼呢？我們不要忘記，肖像畫是一種次要的風俗畫，和那個時代的「宏偉藝術」相比是不太重要的。也許他的理由是肖像畫使他能從一個特殊的觀點用理智的、嘲諷的、直率的和個人的眼光來描繪有權勢的人。他的肖像畫是如此善於傳情達意，簡直難以令人置信。我們感到我們認識畫上的人，知道他們的缺點、優點、愛好甚至癖好。這說明了提香為什麼有那麼多追隨者。他們努力追求同樣中性的、色彩豐富的背景、他具有表現力的筆法，還有那種營造氣魄的光的表現。他的追隨者之一是艾爾・葛雷柯 (El Greco)，另一位則是委拉斯蓋茲，在下文中將會談到。艾爾・葛雷柯 (1541–1614) 被認為是一位西班牙畫家；他在激情的自由和深深的宗教敬畏之間發現了矛盾，最後在西班牙找到了表現的方法。艾爾・葛雷柯是個天生的肖像畫家，提香也是。除了這一幅來自普拉多美術館的肖像畫（圖31）以外，他最新穎和最具有表現力的肖像畫，畫的都是那些「無名的人」。

這些開啟巴洛克時代（一個存在著宗教差異和政治戰爭之時代）的畫家，畫光和陰影，他們著色時用色塊和明暗法，素描是用色彩而不是用線條完成的。這些特色很重要，因為它最終將把我們引向林布蘭 (Rembrandt) 和委拉斯蓋茲。然而在法國，人們遵循的是一條通向十八世紀粉彩肖像畫的路線。

圖27–30. 提香・維切利 (Titian Vecellio)，《伊利諾拉・貢扎加像》(Portrait of Eleanora Gonzaga)，1538，弗羅倫斯，烏菲茲美術館；《費德里科II・貢扎加像》(Portrait of Federico II Gonzaga)，1525，馬德里，普拉多美術館；《戴手套的男人》(Man with Glove)，1523，巴黎羅浮宮；《自畫像》，1567，馬德里，普拉多美術館。講到提香，不能不提起他的肖像畫。但是最令人驚歎的是這位畫家對難處理的主題的用色。

圖31. 艾爾・葛雷柯，《紳士》(A Gentleman)（局部），馬德里，普拉多美術館。這是一個不知名的肖像，代表了和唐・吉訶德同時代的十六世紀的西班牙人。這是一幅表現了悲哀和憂鬱的令人印象深刻的畫。

27

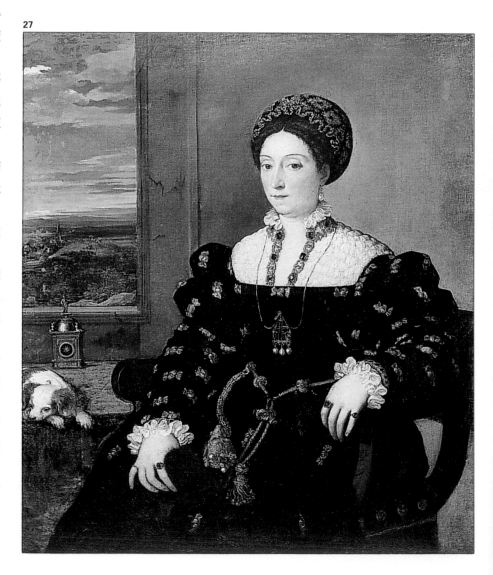

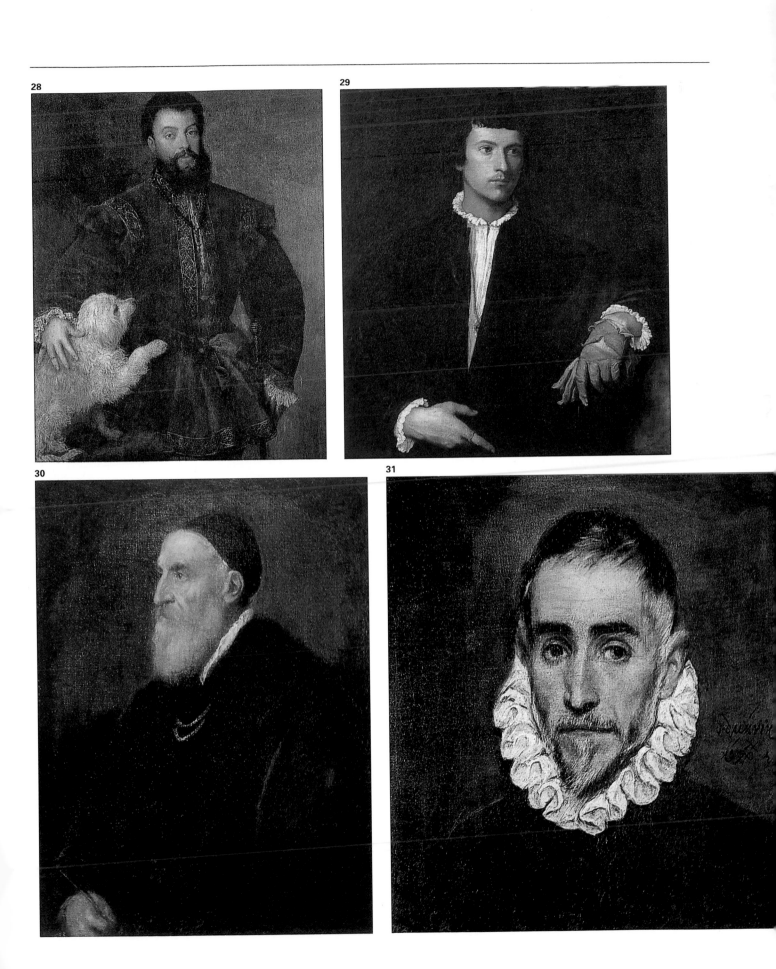

十七世紀的肖像畫：魯本斯和范戴克

接近十七世紀中葉時，法國是一個主權相當鞏固的國家，歐洲其餘地區動盪不安，它卻置身局外。它的宮廷逐漸成為藝術、科學、政治生活的中心。這個宮廷也喜歡一種不同的肖像畫技法：用鉛筆畫肖像。今天仍保存著數以百計這種肖像畫。但要記住，它們和油畫相比更易損壞，較少受人賞識，所以很可能實際上畫的數量要多得多。這或許是由於企圖要創造一種共同的愛好，使顯要人物的身體外貌舉國皆知，同時還要使所畫的肖像勝過本人。這是宮廷貴婦人的初次露面，具有與眾不同的品味和優雅氣質而又有些賣弄風情。但是在進一步論述十八世紀偉大的法國肖像畫之前，我們應該談談歐洲的其他地方，尤其是法蘭德斯、西班牙和英國，在那裡值得紀念的一些畫家繼續遵循偉大的肖像畫傳統，諸如魯本斯(Rubens)、范戴克 (Van Dyck)、委拉斯蓋茲和林布蘭等幾個最具有代表性的人物。

十七世紀初，法蘭德斯各省之間為了擺脫西班牙而發生戰爭，最後導

圖 32. 法蘭西斯·克魯也(Francis Clouet)，《藥劑師皮埃爾·基泰》(*Pierre Quthe, Pharmacist*)，1562，巴黎羅浮宮。在法國，在這些工細的肖像畫中描繪了貴族和資產階級的生活。

圖33、34. 彼得·保羅·魯本斯(Peter Paul Rubens)，《蘇珊娜·富爾曼像》(*Le Chapeau de Paille*)，1663，倫敦，國家畫廊；《瑪麗·德·美第奇，法國王后》(*María de Médicis, Queen of France*)，1622，馬德里，普拉多美術館。儘管魯本斯顯然對肖像畫不感興趣，但是他畫任何模特兒都很成功，充滿了生氣、逼真，而且色彩配合得很好。

32

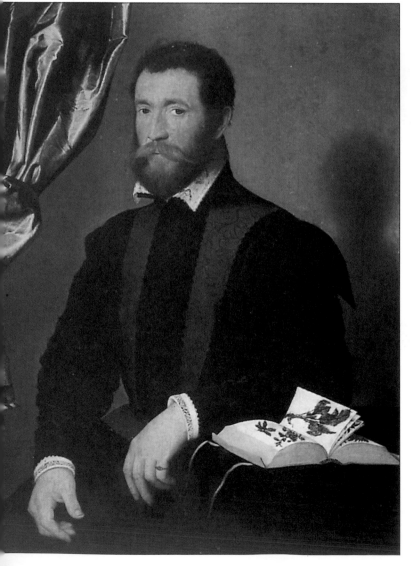

33

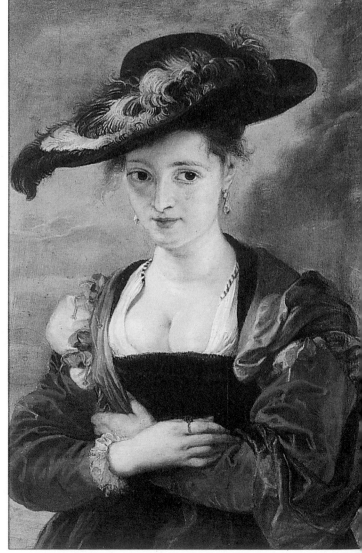

致（獨立的和基督教的）荷蘭和（仍然是天主教的和帝國一部分的）北海沿岸低地國家的分裂，這種分裂在肖像畫上留下它的痕跡。在仍然忠於帝國的低地國家中，魯本斯(1577–1640)曾旅行到義大利並在安特衛普(Antwerp)定居，他贏得了廣泛的聲譽，擔任類似皇帝派往英國的大使，並為歐洲所有的宮廷作畫。魯本斯是巴洛克畫家中性格最外向和最熱情的一個，也是在提香之後最著名、最富裕和最多產的畫家。可是他對肖像畫不太尊重，認

為它是一種次要的風俗畫，他只畫過幾幅肖像；儘管它們畫得非常動人，然而目的卻是「為了獲得更重要的訂件」。他也為他的妻子、孩子們畫了許多肖像，都是以「三種顏色的粉彩」畫成的美麗、輕鬆的素描。對范戴克 (1599–1641) 來說，魯本斯是「藝術大師」。范戴克是一位優秀的畫家，最後專門畫肖像。他被任命為英國宮廷畫家，創造了後來以「正式肖像」聞名的風格。1632年他在英國定居。他的成功歸功於魯本斯對他的影響。英王查理

一世喜歡這位文雅而傑出的畫家，封他為貴族，委託他畫許多畫，其中有幾幅是查理本人的肖像。在這些肖像畫中，范戴克將新的構圖、新穎的姿勢和對這位國王性格的仔細研究作了很好的結合。這些優美的肖像畫具有富麗的色彩、和諧的背景（風景或室內景），反映了十八世紀對個人和生活樂趣的重視……還有一點誇張、虛飾和豪俠氣，超越了西班牙巴洛克藝術的暗色調畫風及其憂鬱、嚴肅感，後來成為十八世紀法國肖像畫的基本模式。

34

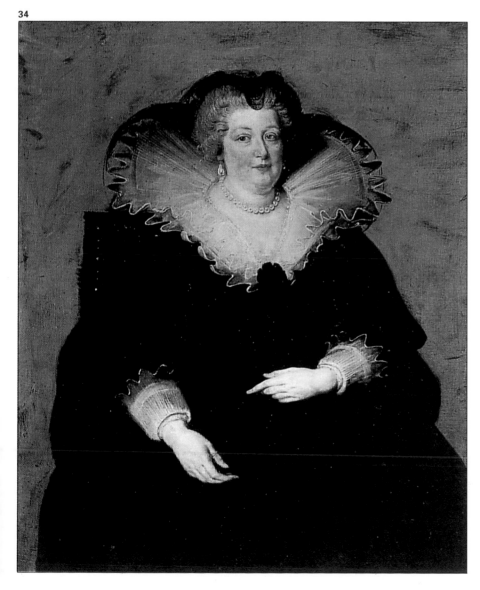

35

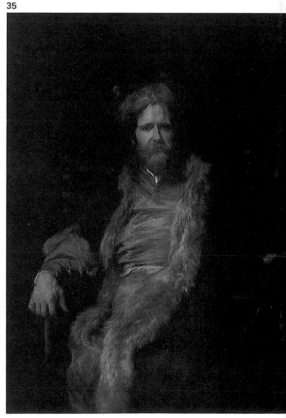

圖35. 安東・范戴克(Anton Van Dycks)，《單手畫家馬丁・賴基爾特》(*The One-handed Painter Martin Ryckaert*)，1630，馬德里，普拉多美術館。范戴克由於王公貴族的要求，很少能自由地作畫，但這一幅卻不受任何拘束。畫中人物的眼睛尤其令人難忘。

十七世紀的西班牙：委拉斯蓋茲

讓我們回到十七世紀初的西班牙。在歐洲經歷了各個朝廷之間的大戰，並形成錯綜複雜的關係之後，西班牙統治者放棄了帝國，將他自己和他的整個宮廷封閉在馬德里 (Madrid)。宮廷的氣氛是嚴肅而內向的；在反宗教改革的影響下，西班牙的繪畫和雕塑首先具有一種宗教的性質，像肖像畫這種歷史的社會風俗畫沒有什麼地位。按照魯本斯的說法，肖像畫仍然是「一種取悅貴族的手段」，藉此取得成功和更多畫作的委託。另外，1599年出生於塞維爾 (Seville) 的委拉斯蓋茲突然出現在菲力普四世的宮廷裡。在那裡，幾乎是出於偶然的機會，他為國王及其寵信杜克伯爵 (Count Duke) 各畫了一幅肖像。這件事帶來的結果是，他被國王僱用了，而且很快成為宮廷中最重要的畫家。他取得這一生平首次的重大成就時才二十三歲。

這位畫家對於肖像畫的看法和魯本斯相似，他們在1629年魯本斯訪問馬德里時曾經相遇。委拉斯蓋茲並不認為自己是肖像畫家，儘管他畫了一大批宮廷肖像，從國王到小丑、公主和她們的宮女。他在這些華麗、動人的繪畫中將人物畫得栩栩如生，與此同時發展了他個人的繪畫風格，從而成為歷史上最重要的畫家之一。委拉斯蓋茲的技法以明暗法為基礎，背景消失，顏色具有一

36

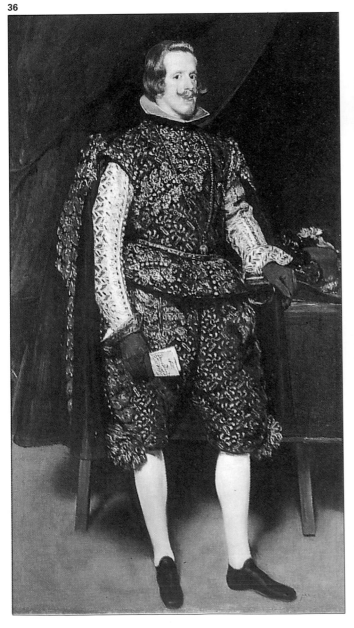

37

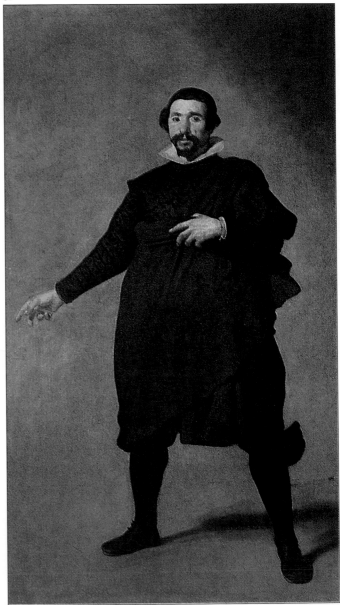

種金屬色澤，人物透過陰影表現；後來轉變為一種也許部分來自威尼斯人（提香、丁多列托）的技法，筆法奔放，色彩更加流動、柔和，遠看時形狀畢露。他畫朦朧的形象，臉部處理簡潔，使整幅畫面純粹是一片色和光的交融，看起來更像一件藝術品而不是一幅肖像。其他西班牙畫家遵照范戴克的「正式」傳統畫肖像（委拉斯蓋茲本人開始時也是這樣）。但是同時代的蘇魯巴蘭 (Zurbarán)，也是委拉斯蓋茲的朋友，卻以聖徒、隱士、修道士為題材持續畫肖像畫。那是具有真實的凡人面容的宗教畫。委拉斯蓋茲死於1660年，蘇魯巴蘭死於1664年。

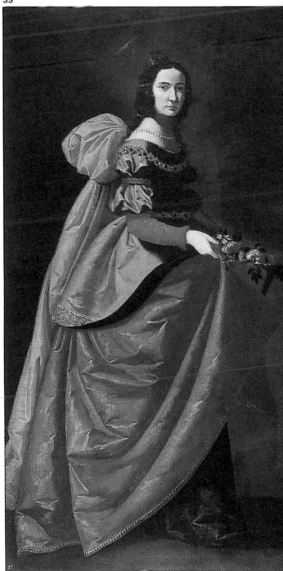

39

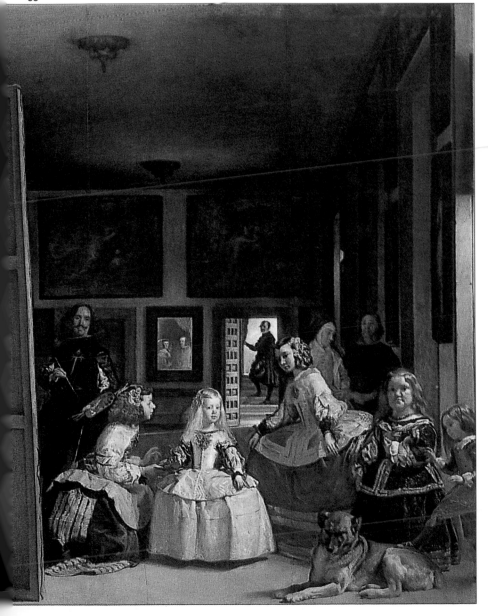

38

圖36–38. 迪也果·委拉斯蓋茲(Diego Velázquez)，《穿棕色和銀白色衣服的西班牙菲力普四世像》(*Philip IV of Spain in Brown and Silver*)，1630，倫敦，國家畫廊；《瓦利陶里德的保羅》(*Paul of Valladolid*)，1633；《宮娥》(*Las Meninas*)，1656，均藏於馬德里，普拉多美術館。從他營造氣氛的能力和構圖的創新可以看出，他稱得上是提香的繼承者和現代藝術的前輩。

圖39. 弗蘭西斯克·德·蘇魯巴蘭 (Francisco de Zurbarán)，《聖卡西爾達》 (*Saint Casilda*)，馬德里，普拉多美術館。這位穿著當代服裝的「聖者」是一個假扮的肖像。在當時，一個同時代的女人往往可以裝扮成一個聖者。

十七世紀的荷蘭：哈爾斯和林布蘭

自由的荷蘭成為一個富庶、獨立、信仰新教的資產階級國家。那個時代的兩位大畫家哈爾斯和林布蘭為資產階級的顧客創作許多「非正式的」肖像畫。

法蘭斯・哈爾斯出生於1580至1584年之間。由於他住在哈倫——一個工業城，所以他唯一的顧客是資產階級。從1611年起他就接受委託畫集體肖像，由軍隊的連隊或地方議會和各機構的議會付錢。畫集體肖像在荷蘭已成為時尚。從1625年起，他改畫個人肖像，畫的都是些小人物、市場商販、年輕姑娘。畫家抓住了他們的外貌和生動活潑的表情，他的那些模特兒幾乎總是面帶微笑。他用強烈的色彩和令人難忘的寫實主義風格，以似乎有些急不可待的奔放筆法抓住了他們瞬息間的真實神情。總之，這是一種

和歐洲宮廷的正式肖像及顧客要求的資產階級肖像相去甚遠的風格。這或許可以說明為什麼在他老年時（他活得很長）變得極度貧困。1666年他在一所老人院裡去世，那所房子現在已成為他的博物館（哈倫的法蘭斯・哈爾斯博物館）。

林布蘭無疑永遠是最偉大的荷蘭畫家。他生於1606年，和哈爾斯同時代，在稍晚的時期開始從事繪畫。他在阿姆斯特丹出現的時間是1631年。這時他已有自己的繪畫風格，以熟練的素描為基礎，用光和色的融合創造出效果。他最初的作品是自畫像、他的親屬的肖像和他最有名的描繪《聖經》故事的繪畫。這是林布蘭一帆風順的時期，他結了婚、有了錢、努力工作，擁有一批追隨者和許多朋友。雖然他的肖像畫和一般為資產階級所作的繪畫

很不一樣，但他的聲譽日增，接受委託製作像《夜巡》(The Night Round)這樣的群像。在這幅畫中，瀰漫的光和包圍的陰影是寫實的（林布蘭的作品總是寫實的），產生了一種非常新穎的聚光的效果。這也許說明了為什麼這幅畫在經濟上是一次失敗。畫中陰影裡的那些衛隊隊員拒絕付錢，另外的隊員說整幅畫使人難以理解，也拒絕付錢。他們認為奇異的金色的光未能清楚地描繪出人物的輪廓。當「出現」在畫上的是委託人本人時，任何試驗都是不能被人理解的，因為委託人感到「這幅畫不真實」。要是在一幅宗教畫、歷史畫或風景畫中作這些試驗，就可以被接受了。畫家

圖40、41. 哈爾斯，《吉普賽女郎》，1628-1630，巴黎羅浮宮；《快樂的飲酒者》，1628-1630，阿姆斯特丹，國立美術館。

40

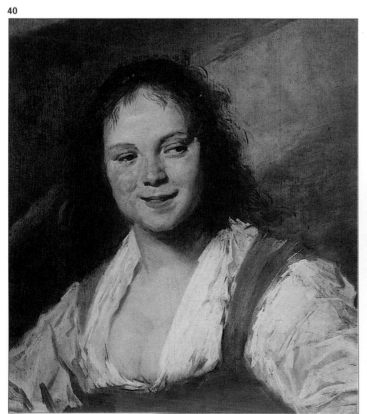

41

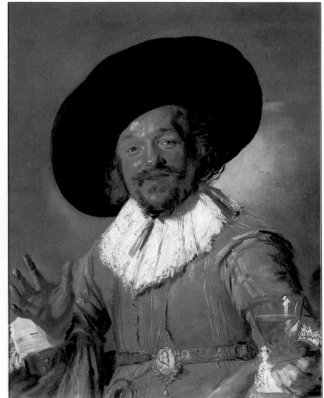

否定肖像畫，認為它只是一種求得
在社會上飛黃騰達的手段。但是對
林布蘭來說並非如此，他繼續研究
筆法、混合的光、化妝的人物、物
品（頭盔、毛皮衣服等）的綜合效
果，雖然那些物品只是用作繪畫中
的道具。

1642年他的妻子去世以後，這位畫
家經歷了一個不幸的時期。到了
1654年終於破產，不得不賣掉家產
和他的藏畫。此後他只畫自畫像，
畫一些老朋友、猶太人、貧民區的居
民……1669年他像哈爾斯那樣在窮
困孤獨之中死去。

圖42-44. 林布蘭，《班寧‧科克上尉射手
連的出發》或《夜巡》；《瑪麗亞‧特里普》，
1639，兩者均藏阿姆斯特丹，國立美術
館；《瑪格雷特‧德‧吉爾》，倫敦，國家
畫廊。

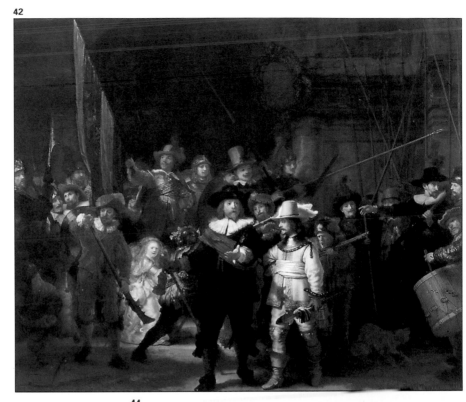

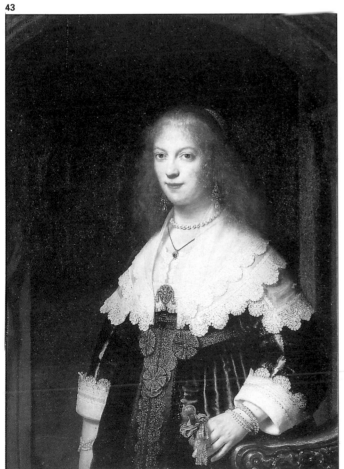

林布蘭：自畫像

45

林布蘭的自畫像有六十幅流傳下來，是從1621年到他去世這一段期間所作，包括了在他富有、快樂的早期，當他還是個大膽、驕傲的青年時，用不太成熟的技法所畫的肖像，以及最後反映他晚年景況的那些作品。老年的自畫像有時畫成邋遢的小丑，有時具有某種愛憐之意，不過他從不略去一條皺紋、一個肉瘤或某個變了形的部位。他犀利的眼神（完全是典型的北方人的眼睛）無情地向觀者顯示了他的模特兒身體的衰退，即使這模特兒是他的妻子、愛人或他自己。這種衰老的外貌、襤褸的衣服仍然包含著一種積極的特徵：惻隱之心、仁慈或諒解……這是當美麗消失以後出現的一種淒情之美。對林布蘭來說，僅僅美麗是不夠的，他幾乎渴望接觸老年的對象，以便透過繪畫更清楚地表現這種歲月和特徵。他感興趣的不僅是老年人，還有各種卑俗的人：包括下層社會的人、人們不屑一顧的猶太人，還有那些隱藏在社會角落的人……反倒是對一般正常的對象不感興趣。他不會也不願將他畫肖像的才能用於商業目的，也不想為了獲得成功而畫。

圖45–47. 林布蘭·范·萊恩，《自畫像》，倫敦國家畫廊；《自畫像》，紐約，弗里克收藏；《自畫像》，海牙，莫瑞修斯博物館。林布蘭是歷史上畫自畫像最多的畫家。他用他自己的臉和身體做試驗，將自己喬裝打扮，毫無不安之感。有時他以自己為榮，有時又會嘲弄自己的衰老。他對他的模特兒也是如此。

46

47

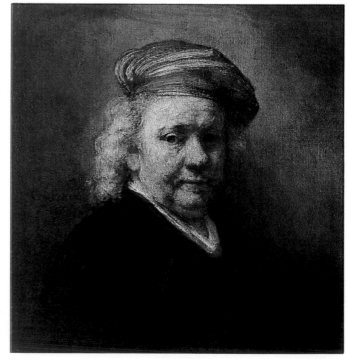

從十七世紀到十八世紀的英國：雷諾茲、根茲巴羅

范戴克是十七世紀的巴洛克繪畫和十八世紀的英國畫派之間的橋樑。他以他優雅的肖像畫成為英國畫派的創始人。但是優秀的英國畫家直到十八世紀初才得到「承認」。第一個是霍加斯 (Hogarth)(1697–1764)，他脫離范戴克正式的繪畫風格，尋找「真正的」藝術。他的肖像畫非常寫實：以街上的人為模特兒，採用印象主義的筆法和鮮明的色彩。而雷諾茲 (Reynolds) 和根茲巴羅 (Gainsborough) 這兩位十八世紀偉大的肖像畫家即使企圖將繪畫現代化，在開始時也是以范戴克的作品為依據。他倆開始探索十八世紀的新概念，不過雷諾茲 (1723–1792)畫古典的背景，為人物添加一些高貴的神態；而根茲巴羅(1727–1788)畫的背景是花園和風景。根茲巴羅不像雷諾茲那樣有名和有錢，但是更富創造性。他和雷諾茲本人一樣，是一個謙卑、聰明的人，雷諾茲在根茲巴羅的墓前向他致敬時就是這麼說的。根茲巴羅的色彩是清澈、柔和的亮色調，他所畫人物的姿勢和他的構圖一樣新鮮。因此，英國的肖像畫雖然不像歐洲其他國家那樣屬於一種「偉大的藝術」，但也保持了它的地位。

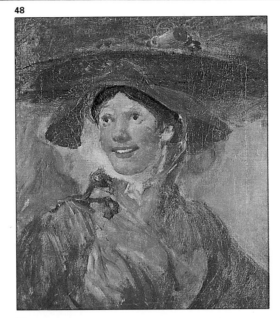

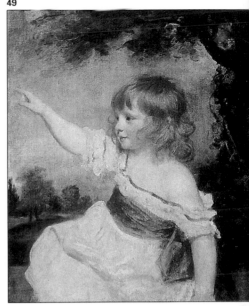

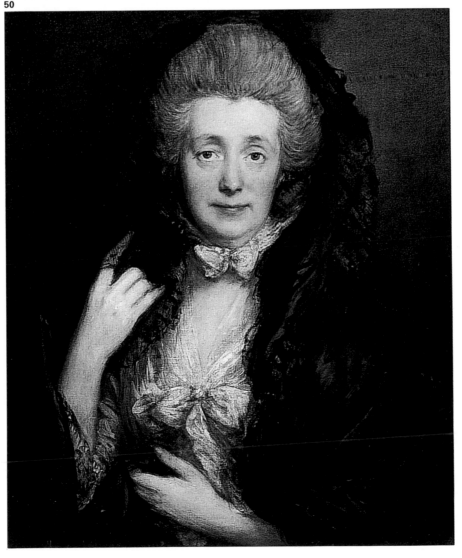

圖48. 威廉・霍加斯，《賣蝦女郎》(*The Shrimp Girl*)，倫敦，國家畫廊。這幅活潑自然的畫是霍加斯企圖復興英國繪畫的作品之一，在這裡他使一位年輕姑娘的笑容永遠流傳。

圖49. 左叔華・雷諾茲，《赫亞主子》(*Master Hare*)，巴黎羅浮宮。雷諾茲是一位典型的英國浪漫主義畫家，他在英國引進風景畫和兒童肖像畫。

圖50. 托瑪斯・根茲巴羅，《畫家妻子的肖像》(*Portrait of the Artist's Wife*)，1779，倫敦，柯特爾德研究中心畫廊。這幅美麗肖像的微藍色調妙不可言。

十八世紀的法國：粉彩肖像畫

十八世紀真正權威性的宮廷是在法國。歐洲藝術、科學和政治的命運，從任何意義而言，都是由當時法國的氣氛決定的。當時幾乎任何人都可以請畫家畫肖像。但是畫家怎樣表現他們之間的不同呢？只有再次求助於輔助項目（服裝、器具、家具、髮式……），用這些東西來表示人物的身份、社會階級或職業，因此炫耀頭銜和財產的肖像，就成為真正的法國正式肖像畫。

當莫里斯・昆廷・德・拉・突爾(Maurice Quentin de la Tour)(1704–1788) 選擇粉彩作為他唯一的表現方式時，就已導致了他與學院派繪畫的脫離，而這必然也體現了十八世紀特有的新特徵，即畫家的興趣在於表現被描繪者的個性、性格上的微妙之處……總而言之，在於表現來自宮廷內外的人的心靈。因為拉・突爾對龐珀杜爾夫人 (Mme. Pompadour) 和對一位郵局僱員同樣感興趣，他總是能在他們身上各自發現性格和個人特徵。粉彩畫在那時仍然不被看成是偉大的藝術，但他卻能用它作出這種個人的表現。在他之前，羅薩爾巴・卡里也拉 (Rosalba Carriera) 在十七世紀末已經以她精巧的、女性的、富有個人特徵的肖像畫，使粉彩畫流行於世。

圖51. 亞珊特・李戈，《路易十四像》(*Louis XIV*)，1701，馬德里，普拉多美術館。宮廷肖像畫尤其是國王肖像充滿了炫耀的細節，以顯示人物的重要性。

圖52. 拉・突爾，《自畫像》，聖康坦，安托萬・萊居葉博物館 (Saint Quentin, Antoine Lécuyer Museum)。拉・突爾作為一個粉彩畫家，其作品值得列入最重要的收藏。不過他也給無名的人畫像，只是以表現他們的個性為樂。

51

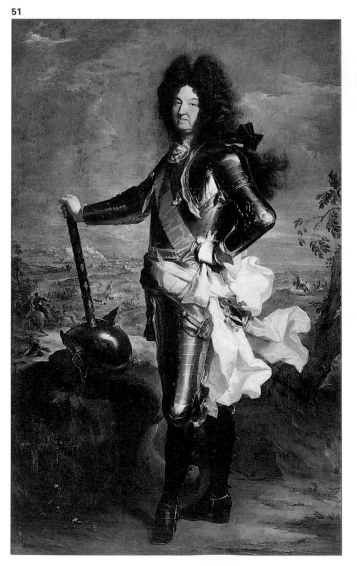

52

夏丹 (Chardin)(1699–1779) 也是同樣的情況。他在那個時期被列為「偉大的畫家」，「但畫的卻是低級風俗畫」（如靜物、社會風俗情景）。他在晚年時開始畫粉彩肖像，那些肖像和自畫像顯示了一種非常現代的技法，甚至可說它是印象主義的先驅。不過，就如我們所知，所有的創新者都是粉彩畫家。後來唯一用油彩畫肖像的是福拉哥納爾 (Fragonard)(1732–1806)，他用充滿激情的眼光畫的一些現代肖像，展現了畫家的自信、技巧和自由的思想。當他從義大利回來時，所畫的頭像和人物的習作，都是用虛構的標題（如「誦讀者」、「賣弄風情的女人」、「蘇丹」⋯⋯或更富寓言性

的「靈感」）的真正肖像畫。這種虛構標題的做法以前的畫家早已採用過。

這些早期的肖像畫是在 1767 年至 1774年之間畫的（他後來因學院派的批評而屈服），流暢的筆法、乾淨的色彩和自由的姿勢，仍令許多現代畫家嚮往不已。

圖 53. 夏丹，《戴夾鼻眼鏡的自畫像》(Self-portrait with Pince-nez)，1771，巴黎羅浮宮。另一幅那個時代的粉彩肖像畫。這幅具有現代感的自畫像是十九世紀肖像畫的先驅。

圖 54、55. 福拉哥納爾，《聖農神父像》(Portrait of the Abbot of Saint-Non)，1769，巴塞隆納；《年輕姑娘像》(Portrait of a Young Girl)，亦稱《書齋》(The Study) 或《歌》(The Song)，1769，巴黎羅浮宮。特別留意畫中人物的姿勢。

53

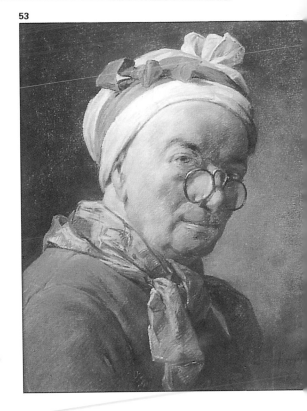

54

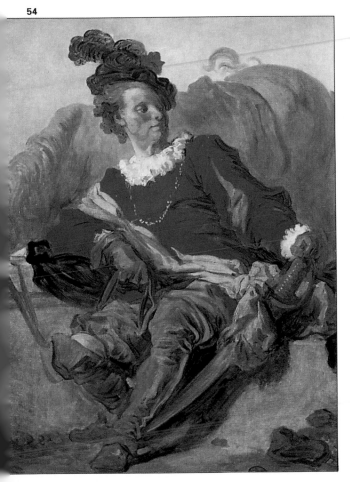

55

十九世紀：高尚的風俗畫？

關於肖像畫的基本問題直到十九世紀才被清楚地提出。法國和西班牙的畫家、評論家、學會會員和藝術大師提出的問題是關於風俗畫（偉大的風俗畫及次要的風俗畫）在地位上的差別，或關於主題之美，以及模特兒的高貴性……。肖像畫的問題是，它是一種低級的風俗畫嗎？或者它根據被描繪的對象而定？肖像畫是否應該用別的名稱來掩飾？窮人、醜陋的人、社會地位低下的人的肖像又有什麼藝術價值？它對我們有什麼教育意義還是有某種寓意？它究竟有什麼效用？

現在該是我們自己想一想肖像畫的歷史是如何開始的時候了。無論是寫實的或非寫實的，它顯然都有一個宗教的或巫術的目的；接著它被用來表現有權勢的人、教皇或國王。隨著文藝復興時期捐獻者的出現，肖像畫的領域變得更加複雜，先有委拉斯蓋茲的小丑肖像和林布蘭的老人肖像，最後是夏丹的粉彩畫和福拉哥納爾熱情奔放的肖像。因此，在十八世紀初某些畫家提出並回答了這些問題，這是很自然的。到了十八世紀末，肖像畫失去了它的地位和作用，被當作次要的風俗畫來對待。從提香那個時代起，沒有哪個大畫家願意被看成是「肖像畫家」。

法國大革命從各個方面來說都標誌著一個新時代的開始，新的問題有

56

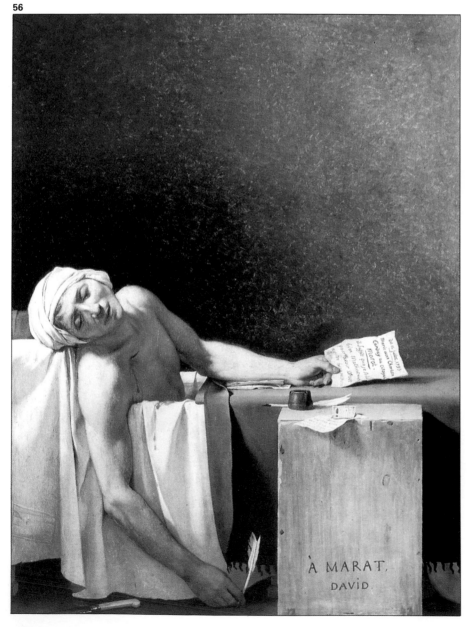

57

圖56. 查克—路易·大衛(Jacques-Louis David)，《馬拉之死》(*Marat, Dead*)，1793，布魯塞爾博物館 (Brussels Museum)。大衛在那個變化巨大的時代，一直投身於政治、哲學和文化運動。在這幅肖像畫中他向大革命的一位領導者表示敬意，運用了和洛可可藝術相反的風格：帶有嚴肅性和古典主義。

圖57. 尚—奧居斯特·多明尼克·安格爾 (Jean-Auguste Dominique Ingres)，《安格爾夫人，畫家的母親》(*Mme. Ingres, Mother of the Artist*)，蒙托班，安格爾博物館 (Montauban, Ingres Museum)。安格爾的素描肖像為數甚多，在本書中還會再看到幾幅。

58

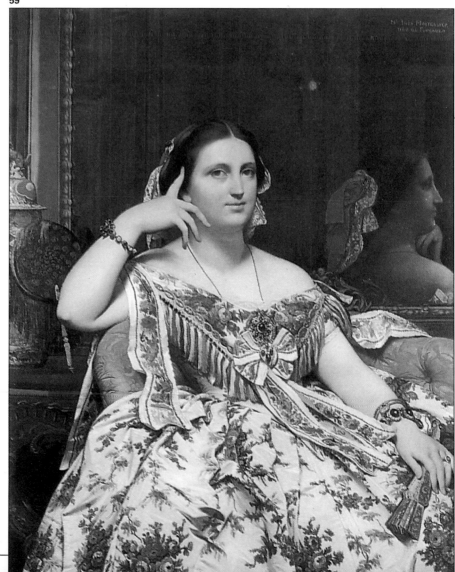

59

了新的答案。人們渴望政治上的平等，從理論的角度而言，貴族和資產階級之間，宮廷和普通老百姓之間（或者就我們討論的各種藝術類型之間），並沒有什麼差別。

如果情況就是這樣，那麼，邁出第一步的是大革命中很活躍的畫家大衛(David)(1748–1825)。他確信應該回復到他認為是自由、純粹、具有道德價值的古典主義，確信肖像畫只是一種精神上的造型的範例。大衛畫了不少美麗、精彩的肖像，如馬拉(Marat)的肖像，他在其中既表現了這位模特兒堅定的信念，又表現了他高貴的思想感情。緊接著追隨他的人是安格爾 (Ingres)(1780–1869)，他熱心教學，有淵博的藝術知識，是個很有魅力的人。這使他不斷地和像德拉克洛瓦 (Delacroix)這樣的浪漫主義畫家進行辯論（德拉克洛瓦背叛嚴格的古典主義規則和正統的學院主義）。 安格爾的素描肖像，一直被列入十九世紀的偉大藝術之中。儘管他沒完沒了地和浪漫派進行論爭，其實他自己也表現出同樣的自由思想的態度。

圖 58. 安格爾，《福雷斯蒂埃一家》(The Forestier Family)，巴黎羅浮宮。在這幅構圖和諧的素描中，每一個人都被描繪得很精確。

圖 59. 安格爾，《莫瓦鐵雪夫人像》(Madame Moitessier)，1844，倫敦，國家畫廊。一幅肖像怎麼會畫上十二年呢？這是因為安格爾對於表達他個人的觀點極感興趣。

十九世紀: 浪漫主義和寫實主義

在浪漫主義裡具有古典特質的畫家如安格爾，或具有完全浪漫特質的畫家如哥雅(Goya)，及所有十九世紀以後的浪漫主義畫家，他們都渴望表現自己，使藝術成為表現個人的手段，而不只是對主題的描繪，或僅被視為一種風俗畫或一套技法。

我們已提到哥雅(1746–1828)，他是當時唯一能和歐洲人相比擬的西班牙畫家。他的肖像畫很有個人特色，我們甚至能看出他是在愛、恨或嘲弄所畫的對象……他帶有感情色彩地向我們顯示了冷酷無情的現實。這的確是浪漫主義，不過是一位偉大藝術家筆下的浪漫主義。

最後要講到半個世紀以後的庫爾貝(Courbet)(1819–1877)。此時，主題終於不再是畫家注意的中心，不再是「判斷」繪畫作品的「依據」；主題只是畫家用清醒、實際的眼光觀察世界的一種工具。

60
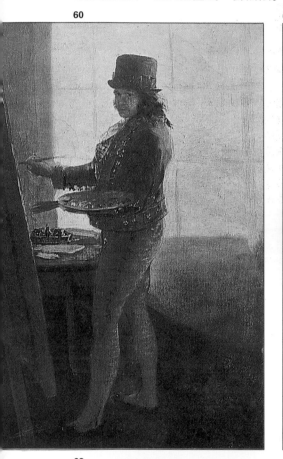

61
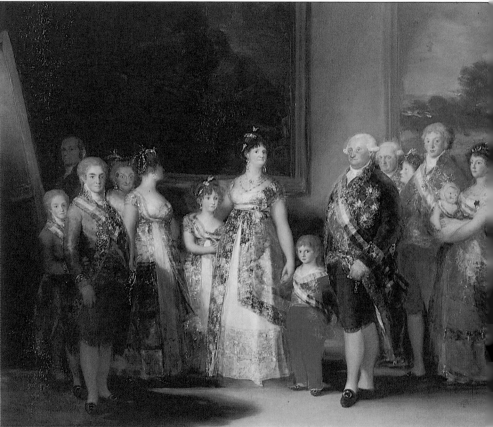

62
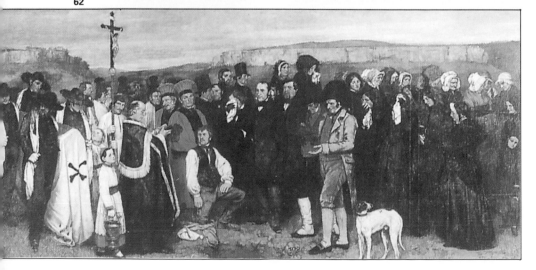

圖60. 法蘭西斯克·德·哥雅(Francisco de Goya)，《畫室中的自畫像》(Self-portrait in the Studio)，1783，馬德里，私人收藏。自畫像往往是一種研究探索的方式，這一幅是關於光和對比的研究。

圖61. 哥雅，《查理四世一家》(The Family of Charles IV)，1800，馬德里，普拉多美術館。注意哥雅對他的重要的模特兒採取主觀的、批評的態度，但他們對此似乎並不在意。

圖62. 居斯塔夫·庫爾貝(Gustave Courbet)，《在奧南斯的葬禮》(A Burial in Ornans)，1849–1850，巴黎，奧塞美術館。農村環境中極度的寫實。

印象主義和肖像畫（I）

如果說庫爾貝並沒有發明一種新的繪畫方法（他在風格上是古典主義的），但他確實發明了一種新的繪畫概念。他決定用寫實的手法表現現實，既不用虛偽的學院主義，也不用充滿奇想的浪漫主義寓言。他決定用民眾看事物（道德的和感情的）的方式來說話，他稱之為「真實的寓言」。他畫了許多肖像，有些是群像，他自己也在其中。對他來說，最重要的不是肖像本身，而是人類在世界上的地位。他運用一種新的技法，導致印象主義的誕生。不過，印象主義在技術方面的表現（瀰漫的光，純粹的、分裂的顏色）是出現在風景畫中，而不是在肖像畫裡。可是，奇怪的是在這個變動的時期，儘管有人提出了關於肖像畫是否正確合法的重要問題，但這時的肖像畫卻比以往任何時候都多。甚至肖像照片也沒有那麼多，儘管它對印象主義具有巨大的影響。

這些肖像畫的特性是什麼？十九世紀渴望的是什麼？讓我們逐步地研究這個問題。首先，就肖像畫而言，技法上的變化要比其他主題的繪畫少。它比較謹慎，甚至在姿勢方面也是如此。一些重要的印象派畫家〔如馬內(Manet)，竇加(Degas)，雷諾瓦(Renoir)……〕最初的繪畫和安格爾或庫爾貝的作品沒什麼差別。但是後來畫家們開始以另一種方式作畫。他們似乎很少關心肖像本身，也就是說，他們畫肖像，但不大關心面容或身體看去是否清晰或完整，或者是否能儘可能畫得像。他們似乎是在表現一種感覺（當然，這是印象主義的一個特徵），一種對幼年或老年、對這個人的生活環境、對一個姿勢或動作、對在鏡前換衣、脫衣時的一瞥的感覺。

圖63、64. 艾杜瓦·馬內(Edouard Manet)，《埃米爾·左拉》(Emile Zola)，1868；《陽臺》(The Balcony)，1869，巴黎，奧塞美術館。馬內以出人意表的構圖畫他的朋友們，描繪輪廓和運用鮮明的色彩。透過這些他開始引進印象主義，隨之而來的是現代繪畫。

63

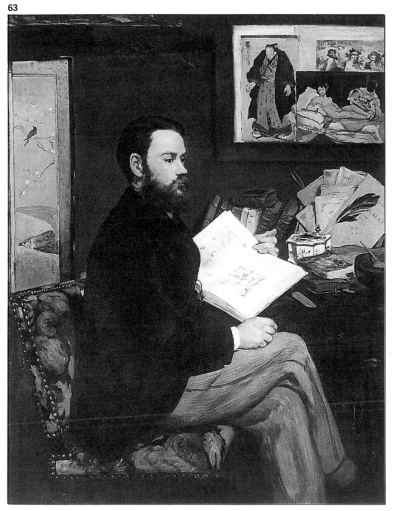

64

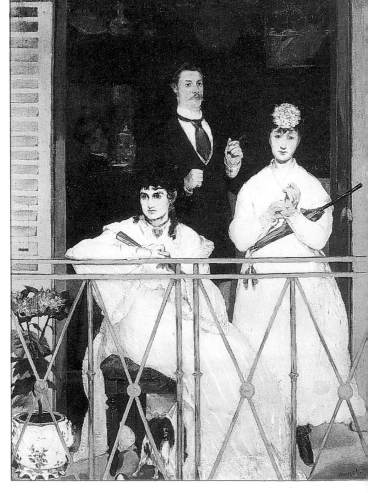

印象主義和肖像畫（II）

65

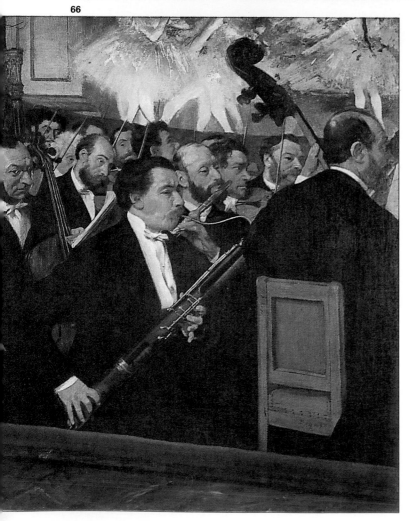

圖65. 奧古斯特・雷諾瓦 (Auguste Renoir)，《露天舞會》(*Le Moulin de la Galette*)，巴黎，奧塞美術館。現在我們看到了純粹的印象主義，正如雷諾瓦眼中所見到的。這幅集體肖像畫構圖的動人之處，主要在於它的環境氣氛和光。

圖66. 葉德加爾・竇加(Edgar Degas)，《歌劇院的樂隊》(*The Orchestra of the Opera*)，1868，巴黎，奧塞美術館。竇加以特殊的角度取材取景，從中發展他的構圖，甚至他所有的肖像畫似乎都成了研究那種特別構圖的好藉口。

66

這些肖像是在遠離畫室的情況下捕捉於「生活之中」，它們就像風景畫或靜物畫一樣，成為有視覺感動的繪畫。肖像畫中的人物只是畫上的一個物體，只是許多光和色的效果中的一個而已。沒有理由將肖像畫和其他一切分開。當然，寫實主義在此是最重要的；印象派畫家不贊成「歷史的」、「神話的」、「宗教的」或「寓言的」繪畫。他們的革命是以次要的風俗畫為基礎，理由很簡單，它們是唯一「真實的」風俗畫。而且也因為他們認為表現情感，還有直接地、滿懷激情地表現出所看到的東西才是最重要的，這一點和浪漫主義相同。重要的不是「他們在畫或在看的東西」，而是這圖畫、這繪畫的行為以及色彩和光的構成；它們使畫家能以最小的、最簡單的主題（如玻璃杯裏的一些葉子、一些水果、一個女人的臉⋯⋯）表現出那麼豐富的效果。因為他們懷疑人是否重要到應該將他／她和一株樹、一個梨子或一條手帕區別對待？如果畫得不像又有什麼關係？人們會去識別或關心那個在抽煙斗的人是誰？或那個在照鏡子的年輕姑娘是誰嗎？（在這裡我們看到了現代的藝術概念。）

印象派畫家感興趣的是可見的、變動的各種現象，不是人們身上固定不變的東西（如他們的所有物、外表、髮式），而是注意每一項東西、每一種自然的姿勢是怎樣受光線、空氣的影響。重要的是畫家的感覺而不是被描繪者的臉。

這種印象主義的觀點回答了十九世紀的問題，為二十世紀鋪平了道路。二十世紀將目睹肖像畫的概念的消失……因為，馬內、竇加、雷諾瓦、莫內 (Monet) 和畢沙羅 (Pissarro) 他們已將它打破，肖像畫成為主題並不重要的畫，且畫上吸引人的也已不是它永久不變的部分。

67

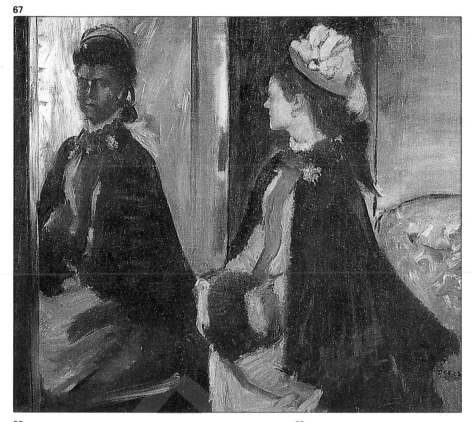

圖 67. 竇加，《在鏡子前的讓托德夫人》(Mme. Jeantaud before the Mirror)，1875，巴黎，奧塞美術館。又一幅新穎的肖像畫構圖習作，不過其中有一部分借鑒於安格爾。這幅肖像是比較概念性的而不是真實的，作為研究空間和燈光照明的基礎。

圖 68. 卡米勒·畢沙羅 (Camille Pissarro)，《自畫像》，1873，巴黎，奧塞美術館。印象派畫家畫了許多了不起的肖像畫和自畫像，然而他們喜愛的主題卻是風景。

圖 69. 貝爾特·莫利索 (Berthe Morisot)，《穿白衣的年輕婦人》(Young Woman Dressed in White)，1886，私人收藏。粉彩也是印象派畫家廣泛使用的一種材料。莫利索是一位精通色彩配置的畫家。

68

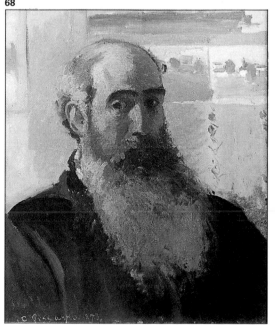

69

一種繪畫秩序的結構：塞尚、高更、梵谷

塞尚(Cézanne)、高更(Gauguin)和梵谷(Van Gogh)這三位後印象主義畫家對於二十世紀繪畫的發展以及後印象主義本身都是非常的重要，只要看看這幾頁的插圖就足以瞭解他們的創新之處。塞尚(1839–1906)對印象主義並不感到自在，他想要創作更加「穩定而持久的繪畫作品，像博物館裡的藝術品那樣」， 他常這麼說。他在嘗試了浪漫主義和印象主義以後，在法國南方離群索居（不要忘了印象主義是一個來自巴黎的運動）， 獨自專心於繪畫，苦思冥想他的藝術。他畫了許多肖像和自畫像，但是就像他的風景畫和靜物畫一樣，他的願望是建立起一種新的繪畫的綜合體，「真實性」並不被他看重。這位畫家想像一種繪畫的綜合效果，它會產生一種類似當他在欣賞自然的基本結構和美麗時的感覺。他在畫幅上建立一種色彩塊面的關係，產生一種新的秩序，它的重要性在於畫的本身而不是所畫的主題。肖像對塞尚來說就像花瓶或蘋果缽，是支撐這種色彩和形狀之間微妙關係的一個美麗的主題。

講到高更(1848–1903)，情況有些不同。他在多年從事他不滿意的種種工作以後，走上繪畫之路。對高更來說，繪畫是用來表現他自己、強化他個性的方法。他是一個矛盾的畫家，他可以適應塵世生活，卻又逃遁到南太平洋去畫土著，並且死在當地。他受到許多畫家的影響，然而又是一位具有獨特創見的畫家。高更畫自畫像仍然是一種表現自己的行為， 也是試驗他的繪畫信念的一種實驗；包括平塗的色彩、明顯的原始主義風格、複雜的表情、純粹的裝飾性以及受到塞尚和梵谷的影響。

梵谷 (1853–1890) 是這三位畫家中最傳統的一個。他對於肖像畫的概念更接近於古典主義的理想而不是塞尚建議的在內容意義上的改變。雖然我們在這裡可以看到他的肖像畫不太具有新意，但是就概念而言，它們使印象派的寫實主義「變了形」， 並且用表意的技法進一步表現了人物的個性。

圖70、71. 保羅・塞尚(Paul Cézanne)，《自畫像》，1879–1882，伯恩美術館(Kunsthalle, Berne)；《華金姆・加斯凱像》(Portrait of Joaquim Gasquet)，1896–1897，布拉格，納羅德尼(Prague, Narodni)。這些獨特的肖像畫顯示了塞尚是現代繪畫的先驅。對於色彩塊面和色彩之間關係的研究，說明了繪畫的效果比想要描繪某個人的欲望更為重要。

70

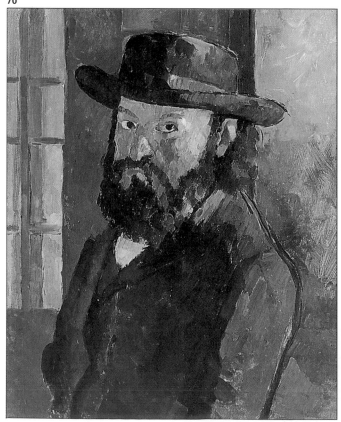

71

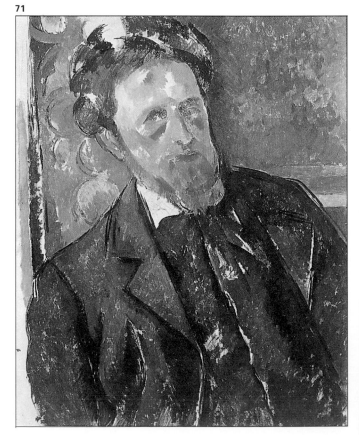

圖72、73. 保羅・高更(Paul Gauguin),《可憐的人》(*Les Misérables*),1888,阿姆斯特丹, 梵谷博物館 (Amsterdam, Rijksmuseum Van Gogh);塞尚,《有靜物的婦人像》(*Portrait of Woman with Still Life*),1890, 芝加哥, 藝術協會 (Chicago, Institute of Art)。高更是一位後印象主義畫家,他對色彩具有敏銳的感受力,使他能夠研究和理解他同時代畫家的作品。

圖74. 文生・梵谷(Vincent Van Gogh),《堅忍的農夫畫像》(*Portrait of Patience Escalier*),1888,私人收藏。畫家自己說,他畫「這個收穫的農夫……處在中午火熱的陽光下,所以橘子像火紅的鐵一樣發亮,金黃的色調在陰影中閃耀……」

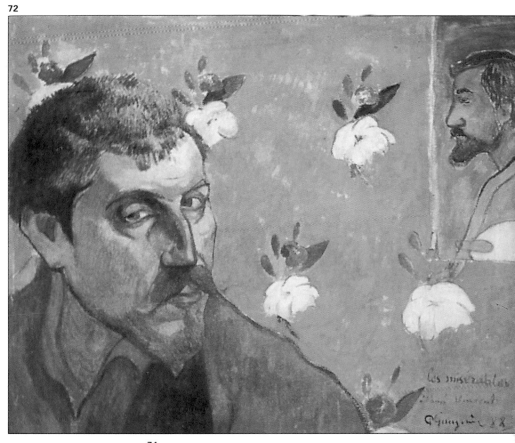

梵谷和心理的肖像

75

幾個世紀來由於懷疑和偏見所產生的問題，似乎仍沒有得到解答。肖像畫雖沒有消失，但是畫家們畫肖像就好像是在畫咖啡壺。我們幾乎說不出一幅塞尚或高更的肖像畫，因為他們的肖像畫就好像靜物畫一樣。這也不是因為梵谷不畫肖像畫的關係，其實他畫得很多，包括大量的自畫像，儘管他的藝術生涯很短。對梵谷來說，繪畫是一種跟言語一樣重要和必要的表現手段。他的繪畫除了他的思想感情以外，完全是智力和分析的表現。（但是，從另一方面來說，誰畫畫時沒有感情呢？）他的自畫像像他別的肖像畫一樣，是這種經過訓練的、分析過的習作的證據。梵谷試驗的範圍包括色彩的對比和和諧，構圖對內心感情的影響，作為表現姿勢、態度、思想的一種技法之繪畫節奏等。這些全都來自於對模特兒個性的深刻洞察，同

圖75、76、77. 梵谷，《戴草帽的自畫像》(*Self-portrait with Straw Hat*)，1887，阿姆斯特丹，梵谷博物館；《自畫像》，1888，麻薩諸塞州，劍橋，福格美術館 (Fogg Art Museum, Cambridge, Massachusetts)；《自畫像》，1889，倫敦，柯特爾德協會畫廊 (London, Courtauld Institute Galleries)。梵谷是另一位畫自畫像最多的畫家，也許這是因為缺少模特兒。在這三幅畫中可以明顯地看出他對色彩的研究範圍。這些畫還具有心理上的意義。

76

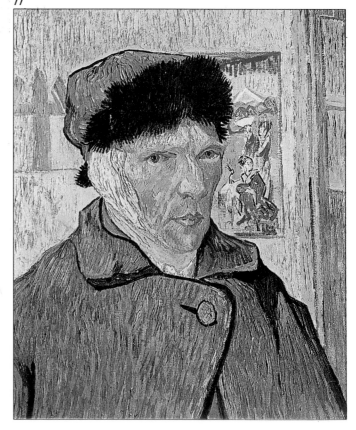

77

梵谷和心理的肖像

時恢復了十八世紀心理的肖像的概念。他試圖透過容貌和姿勢、雙手以及所用的色彩和節奏，畫出被描繪者的精神狀態。

梵谷的素描和安格爾的一樣，具有個人特色，而且畫得很準確。但是梵谷使真實的形象「變形」，目的在於表現個性和誇大某個特性，以顯示模特兒的特質。由於這個原因以及他偶爾使用的象徵性色彩，梵谷被認為是前表現派畫家。他的畫旨在表現他自己，表現他內心對於繪畫之美的想像，和他個人對藝術的理解。他認為藝術是創造一種個人世界的生動感受。

圖78. 梵谷，《詩人歐仁・博歌像》(Portrait of Eugéne Boch, the Poet)，1888，奧塞美術館。對畫家而言，肖像就和代表詩歌的藍色天空一樣，有同等重要的象徵性。

圖79. 梵谷，《魯蘭夫人像》(Portrait of Mme. Roulin)，1889，阿姆斯特丹，市立博物館(Amsterdam, Stedelijk Museum)。既是一幅心理的肖像，也表達了對女人和母性的敬意。

圖80. 梵谷，《嘉舍醫生像》(Portrait of Doctor Gachet)，1890，私人收藏。梵谷越來越執衷於逼真地探索描繪出對象的心理，完美地表現姿勢和眼神。

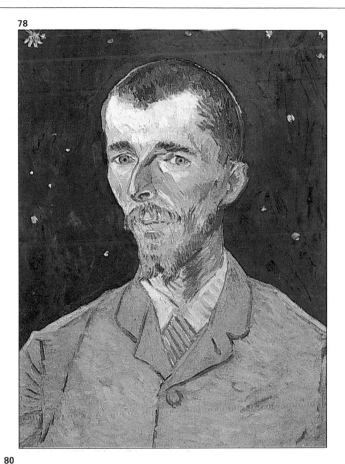

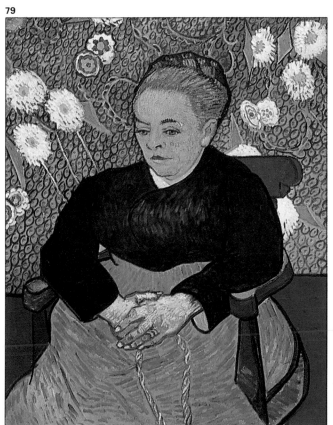

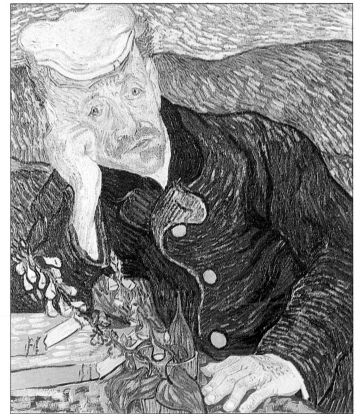

羅特列克和諷刺畫

雖然土魯茲—羅特列克 (Toulouse-Lautrec)(1864–1901) 不是傳統意義上的肖像畫家，不過他要比他熟悉的圈子裡的人畫的少倒是真的。土魯茲—羅特列克畫的都是現實生活中的人，比如他在巴黎所認識的舞蹈家和放蕩不羈的人、窮藝術家、妓女以及劇院和酒吧的常客……他畫他們的全部特徵，不過它們不完全是肖像。畫中的人僅僅是傀儡，他描繪一種氣氛，是那種巴黎式的瘋狂的象徵。而且他描繪的人物都是按照他們的原樣畫的，很少有梵谷的那種「變形」。 不過他們的特徵被誇大了，身體上的每一個缺點都準確地被畫出，以致這些肖像幾乎成了諷刺畫。

但這並不是在貶低這位畫家。恰恰相反，羅特列克用如此清澈、犀利的洞察力，表現人的心理和他那個時代的象徵，因此只要看臉部四個主要的器官，我們就可以知道這個人的個性。

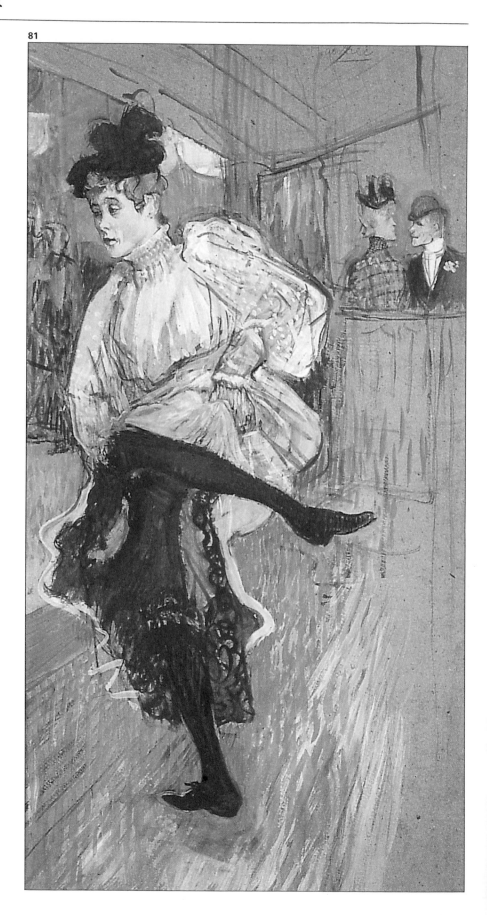

81

圖81. 昂利·德·土魯茲—羅特列克 (Henri de Toulouse-Lautrec)，《尚·阿芙希爾跳舞》(Jean Avril Dancing)，1892，巴黎，奧塞美術館。肖像畫對土魯茲—羅特列克來說只是一種手段，是他描繪那個時代夜生活的主題的一部分。一批又一批演員、舞蹈家、小丑、花花公子在令人幻滅的世界裏，在一種低級的歡樂氣氛中來來往往，跳著舞。他的肖像畫總是畫得很精確，甚至是諷刺性的描繪。

前衛派肖像畫和肖像畫的「毀滅」（I）

印象派畫家作品中的人和物幾乎很難區別。其中，塞尚是透過在畫布上建立起一種感覺的新秩序來畫人物，高更則是將他們作為裝飾性的因素來安排，而梵谷是畫他在內心深處所見到的東西。我們看到肖像畫和一般繪畫的觀念已經經歷了巨大的變化。但是，在二十世紀，畫家們需要這種和史前的、巫術的繪畫及義大利的宗教畫相距甚遠的新經驗嗎？他們將如何應付對實際事物的新的想像？什麼才是值得畫的？我們知道所有印象主義畫家和後印象主義畫家都從直接的視覺經驗——現實——開始。但是他們卻彼此矛盾——對於所描繪的對象，也就是主題較沒興趣；相對地，他們比較

關心畫面結構，將畫作本身視為一個描繪對象（只要將梵谷或塞尚畫的靜物或肖像和夏丹或委拉斯蓋茲所畫的作比較就可看出）。

圖82. 亨利・馬諦斯，《有綠色條紋的肖像》（*Portrait with Green Stripe*），1905，哥本哈根，國家藝術博物館(Copenhagen, State Museum of Art)。這是馬諦斯一幅早期的作品，色彩是前衛派的風格，充滿活力，同時結合使用補色。

圖83. 安德烈・德安(André Derain)，《馬諦斯肖像》（*Portrait of Matisse*），1905，倫敦，泰德畫廊。這幅了不起的肖像，用純色和流暢的筆法畫成，是色彩主義畫家德安最偉大的成果之一。

圖84. 馬諦斯，《德安肖像》（*Portrait of Derain*），倫敦，泰德畫廊。綠色襯托紅色，藍色襯托橘黃色，並透過對比形成明暗。

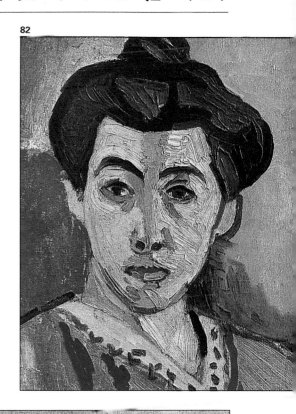

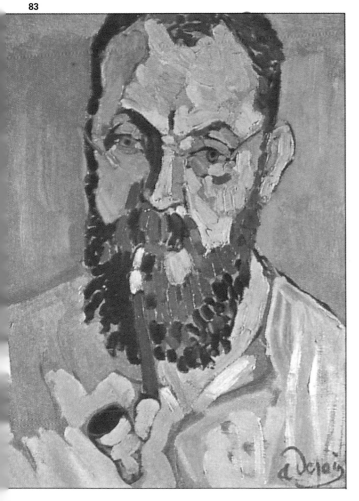

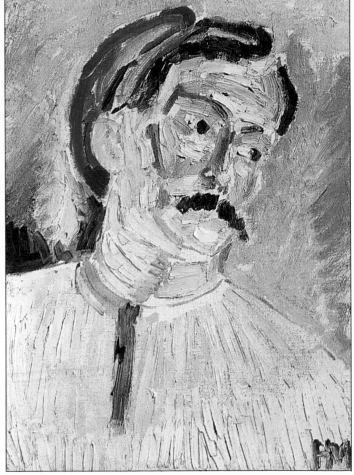

前衛派肖像畫和肖像畫的「毀滅」（II）

85

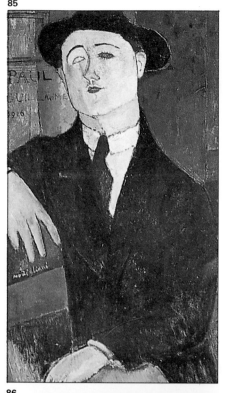

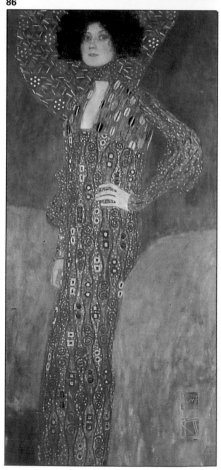

86

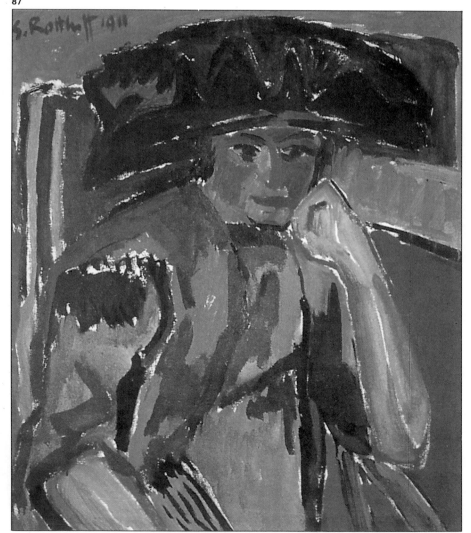

87

我們只要看看這幾頁的作品，就可以明瞭前衛派繪畫。它們都是後印象主義以後，二十世紀畫家的作品。有野獸派、表現派、立體派、現代派、超現實主義……全是肖像畫。但它們在肖像畫方面展示了什麼新意？

二十世紀繪畫企圖將前輩的創新作進一步的發展，有下列兩條道路可供選擇：不是肖像畫屬於畫家，就是肖像畫被毀滅。換句話說，前者即重視畫家個人的表現而導致形象的變形；另一個則是重視繪畫本身，而不是彰顯主題。

圖85. 阿美迪歐・莫迪里亞尼 (Amedeo Modigliani)，《保羅・紀堯姆》(*Paul Guillaume*)，1916，米蘭，現代美術館 (Milan, Gallery of Modern Art)。這是一位獻身於肖像和人物畫的畫家的作品，是個人風格和立體主義的綜合。

圖86. 奧古斯特・克林姆 (August Klimt)，《埃米莉・弗洛格像》(*Portrait of Emilie Flöge*)，1902，維也納，歷史博物館(Vienna, History Museum)。對臉部的處理完全不同於其餘部分，它們是裝飾性的、幾何形的和平面的。

圖87. 卡爾・施密特・羅特盧夫 (Karl Schmidt Rottluff)，《羅莎・夏皮爾像》(*Portrait of Rosa Schapire*)，1911，柏林，橋派博物館(Berlin, Brucke Museum)。德國表現主義的最佳範例。

繪畫本身就是主題。那些馬諦斯或甚至莫迪里亞尼 (Modigliani) 的立體主義肖像畫表現得更多的是色彩和形狀、平面、光線、陰影、符號、線條和表面之間的關係，而不是肖像本身。這些畫有許多幅可以用兩種意思解釋：它們是畫家對描繪對象的洞察和造型的結構。讓我們回到原先的問題：一幅表現畫家內心的想像，表現他所建立的一種風格、一種美的形式的肖像，真能稱作肖像畫嗎？難道它不應該先顯示被畫對象的性格、面貌特徵、愛好和思想嗎？

圖88. 巴布羅·畢卡索 (Pablo Picasso)，《丹尼爾—亨利·卡恩韋勒肖像》(*Portrait of Daniel-Henry Kahnweiler*)，1910，芝加哥，藝術協會 (Chicago, Art Institute)。高度創造性的處理破壞了肖像本身。

圖89. 畢卡索，《多拉·馬爾像》(*Portrait of Dora Maar*)，1937，巴黎，畢卡索博物館。畫家用絕對的審美自由畫了許多肖像。

圖90. 莊·米羅(Joan Miró)，《自畫像》，1910，巴布羅·畢卡索收藏。畢卡索終生保存這幅畫，這是米羅的一幅精彩的自畫像。

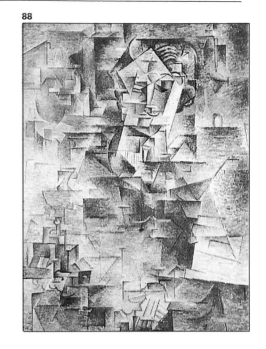

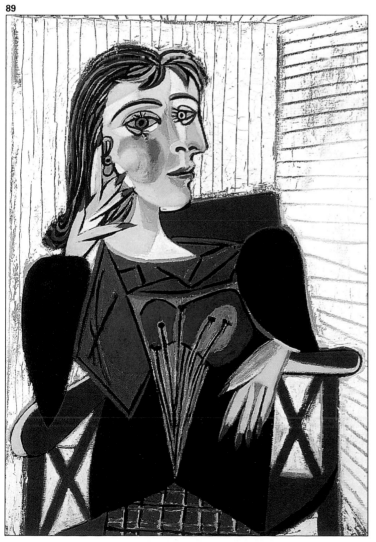

當代畫家和他們的肖像畫

91

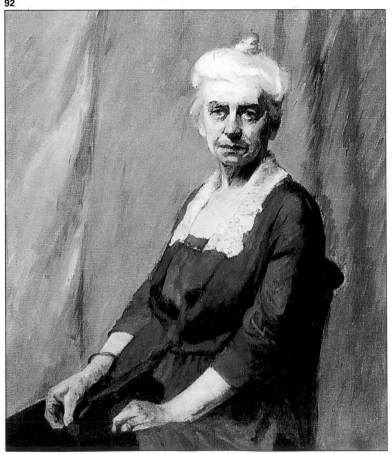

那麼，二十世紀下半，前衛派運動以後的畫家處於什麼情況？肖像畫目前的狀況又是如何？一方面，雖然可以用任何方式去畫肖像；可是若想要對肖像畫進行革新、添加新的東西而又不破壞它，這實際上是不可能的。

當代的肖像畫是不是好的繪畫，這是毋庸置疑的。它們當中有許多是很好的作品。畫家通常誇大繪畫的（不是模特兒的）某些特徵，如霍克尼 (Hockney) 的那種非常寫實的肖像，或是澳霍爾 (Warhol) 畫的肖像。儘管這些畫家無疑是現代派，可是由於他們屬於用圖形表現的畫家，因此在他們的作品中出現了「肖像」。我們還可以發現直接淵源於印象主義的畫家所作的極妙的肖像畫，諸如霍珀 (Hopper) 和在本書中可以看到的許多別的畫家。

肖像畫是藝術史上最古老的風俗畫之一，因此它不可能消失，這種看法並沒有錯。因為必定有某些理由，促使人們千百年來不斷畫臉孔（包括他們自己的）。本世紀大多數畫家都畫過肖像，或至少畫過一幅自畫像。但是他們並不是肖像畫家；肖像畫本身以及它作為一種繪畫的理由正在消失當中。然而，這並不是從事肖像畫的障礙所在；因為即使僅僅是作為一種練習，畫肖像也是很可取的。但那並不是惟一的理由；事實上，畫肖像主要是為了表現個人。

92

93

圖91. 約翰・辛格・沙金特,《里布萊斯德爾勳爵》(Lord Ribblesdale), 1902, 倫敦, 國家畫廊。

圖92. 愛德華・霍珀,《畫家的母親》(The Artist's Mother), 紐約, 惠特尼博物館。一位優秀的北美現代畫家。

圖93. 阿希爾・高爾基,《自畫像》, 1929-1936, 私人收藏。

圖94、95. 大衛・霍克尼,《克里斯托弗・伊舍伍德和唐・巴夏蒂》(Christopher Isherwood and Don Bachardy), 1968, 瑞士, 吉爾伯特・德・博登收藏;《牧師》(Divine), 1979, 匹茲堡, 卡內基藝術博物館。霍克尼是一位研究光、空間和色彩……等繪畫因素的當代肖像畫家。

圖96、97. 法蘭西斯・培根,《盧西恩・佛洛伊德和弗蘭克・奧雅巴哈雙人像》(Double Portrait of Lucian Freuk and Frank Auerbach), 聯作(diptych), 1964, 斯德哥爾摩, 現代博物館。一幅使人不安的肖像;注意臉部的毀壞。

94

95

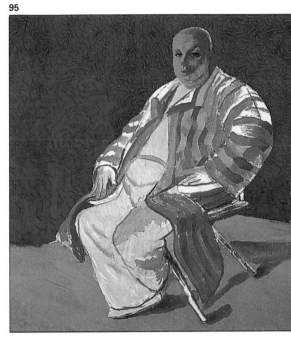

96

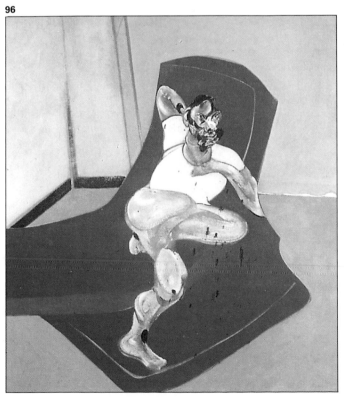

97

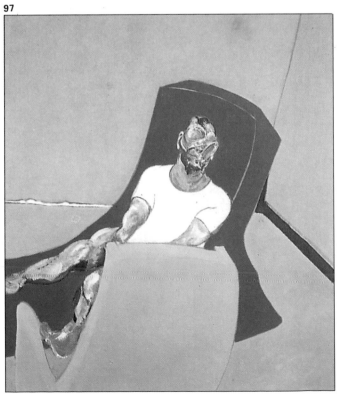

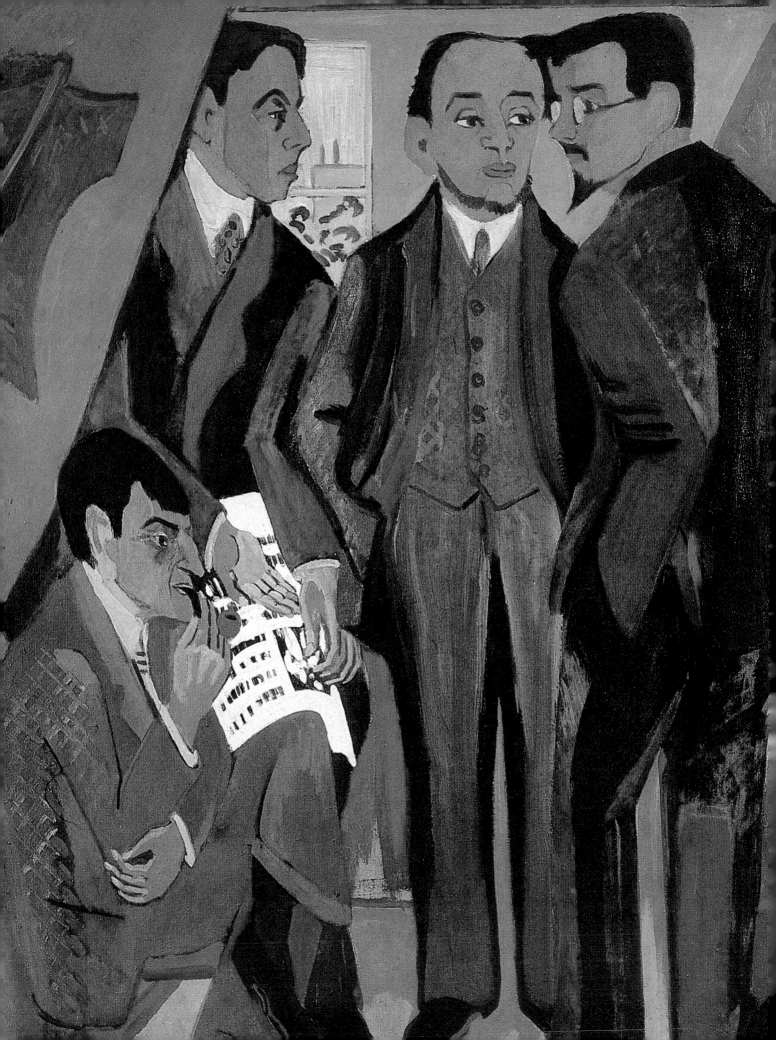

肖像畫研究或關於
畫肖像的觀念

「繪畫意味著創作……」

保羅·塞尚

「畫畫這件事，同犯罪一樣，需要狡詐和邪惡。
所以要先創造一些虛假的東西，然後給它添上
一點自然……」

葉德加爾·竇加

圖98. 恩斯特·魯德維·克爾赫納
(Ernst Ludwig Kirchner)，《橋社集團》
(*The Bridge Group*)，科倫，魯德維博物
館(Cologne, Ludwig Museum)。「肖像的
潛在意含」這種概念常常可以在構圖中看
出。一幅畫即使受到畫家所處社會和時代
的影響，也並非僅僅反映現實，而是一種
個人的表意。

頭像、胸像、半身像、全身像……

從第一章的簡史中，我們可以得出某些結論，和一些對於畫好肖像很有用的意見。

對畫家或業餘畫家而言，按年代順序確切地瞭解歷史上的大事並沒有多大意義，重要的是用我們自己的觀點來閱讀歷史，理解相繼出現的畫家、時代和作品，這樣我們就能獨自解釋傳統。

我們必須學習看──不僅是看畫。我們必須認識到，藝術並非只是「抓住」現實中顯得美麗的某個部分並將它摹寫到畫布上去；而是由我們去選擇和創作某個可能存在的現實的美。當我們畫一個在灰色背景前的人，或另一個在晦暗的光線中幾乎被家具所遮掩的人時，這不是因為「事實就是如此」或「這就是我們所看到的」。絕對不是。換句話說，難道我們真的相信那個帕布利洛斯 (Pablillos) 的小丑是站在漫無邊際的背景前，沒有地板和牆嗎？藝術的意義受到畫家以及他所處的時代、社會和那個時期的科學所影響。畫中世界的樣子，是由畫家決定的。他創造一種真實和一種感覺，這往往和它的社會、自然環境有關係。

讓我們看看說明這些觀念的例子：肖像畫的構圖和「類型」是不是完全按照所處情況而定？它們是否只是處在特定的地理、經濟、宗教和時間條件下，畫家印象中的產物？為什麼有些肖像只畫頭部、有些是半身、另一些則是全身？為什麼有些是側面像，有些是正面像？為什麼有些有背景，另一些卻沒有背景？自然，這是由於文化的不同（例如，全身像現在就不流行）所致，但是，畫家對模特兒和繪畫態度的不同也會造成影響。

讓我們透過比較這些畫來研究第一個問題。顯然，只包括一小段頸部的肖像說明畫家想集中表現的既不是背景，也不是服飾，而是描繪對象的頭。另一方面，半身像（到胸部以下）的藝術效果更強烈些，它們的內容不那麼單純，這使畫家有可能在色彩運用以及衣服、身體和手的描繪中表現更多的東西。但是

圖99. 保羅・高更，《馬德萊娜・貝爾納》(*Madeleine Bernard*)，1888，格里諾勃爾博物館 (Grenoble Museum)。半身像包含手臂和一部分衣服，因此具有更多的含義。

圖100. 文生・梵谷，《婦人像》(*Portrait of a Woman*)，1888，不來梅(Bremen)，私人收藏。半胸像集中表現臉部。

99

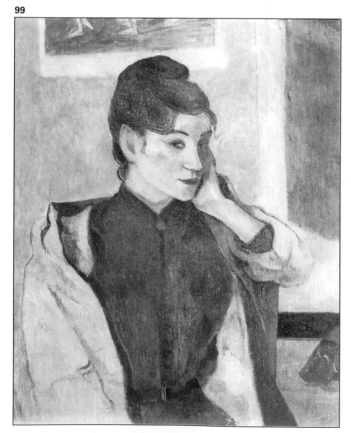

100

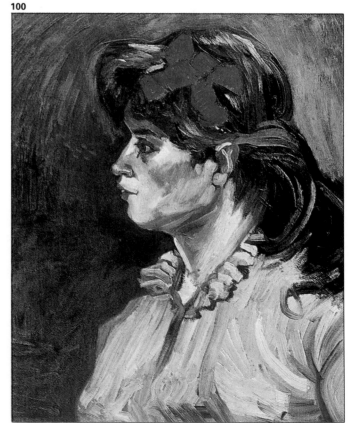

101

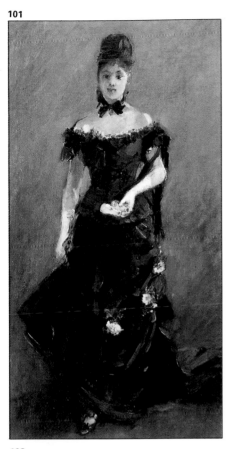

在正常情況下，背景是簡化的，幾乎是模糊的，總之是不明確的。前一幅畫即屬於這種情況。

當身體幾乎全部出現時，就遇到了其他方面的問題：背景變得重要了，畫幅有幾種格式和尺寸……首先，要多考慮構圖，要更加注意研究姿勢。模特兒採取坐姿是一種類型，這是一種非常自然的肖像，因為模特兒的姿勢是放鬆的、舒適的狀態。在整個構圖中，手可以是一種表現手法。構圖可以有無窮的變化：可以從上面俯視模特兒、可以用圓形或三角形為基礎、可以用斜線將畫面分開、也可以畫一幅四個人的群像等等。另一方面，站著的全身像（或躺著的，但這種情況很少）至少有兩種可能性：一種是很大膽的姿勢（如哥雅的一些畫作，或馬內的這一幅），是隨便的、非正式的、日常生活中的構圖；另一種是傳統姿勢的正式肖像，後者在今天已很少畫了。

我們將繼續透過回答新的問題，和探索繪畫的新觀念，從不同的視角繼續分析繪畫作品。

圖 101. 貝爾特・莫利索 (Berthe Morisot)，《安特斯・德・蒂特羅》(*Antes del Teatro*)，1875，不來梅，私人收藏。這種人物站立的肖像，專為畫像而特別裝扮，現在已不流行。

圖102. 約翰・辛格・沙金特(John Singer Sargent)，《洛克諾的阿格紐夫人》(*Lady Agnew of Lochnaw*)，愛丁堡，蘇格蘭國家畫廊 (Edinburgh, National Gallery of Scotland)。舒適地坐著，幾乎是全身像，可以有更多的發揮。

102

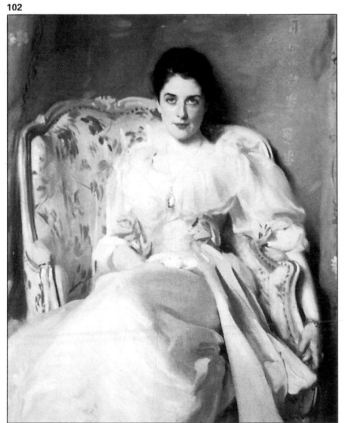

103

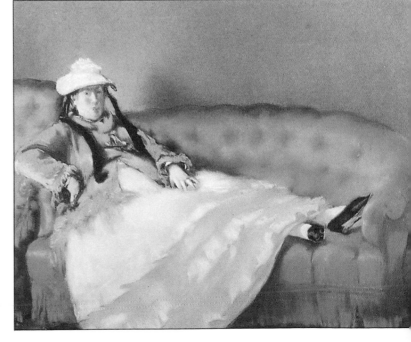

圖103. 艾杜瓦・馬內 (Edouard Manet)，《馬內夫人坐在藍沙發上》(*Madame Manet on a Blue Sofa*)，1874，巴黎羅浮宮。一幅新穎的構圖顯現不拘禮節的情景。

肖像作為一個主題……或作為繪畫的一種藉口

我們已經在肖像畫的歷史這一章中知道，重要的是我們應該充分認識存在的各種可能性，要知道這些定義不是唯一的可能。讀者必須學會觀察並找到相關的要點，進而正確評價肖像畫的意義。肖像可以是一個主題，也可以是一個藉口。但是，它們的差別何在？事實上只在於畫家的選擇。看看畫家想畫的主要是一幅肖像時，情況會是怎樣；為了取得想要達到的效果，他是如何開始畫它……另一方面，再看看如果畫肖像僅僅是作為畫另一個主題的藉口時，他會做些什麼……

如果肖像被當作首要目的，被畫的人一般多屬於某些範疇：模特兒可能是一個重要的人、也可能是畫家所愛的人、也可能只是接受委託畫像，也許還有一些其他的可能。似乎有些奇怪的是，畫出來的肖像是

什麼樣子常常受到畫家作畫動機的影響。比較一下這些分析圖在構圖和人物的重要性方面的不同之處。給你提供一些線索：如果這幅畫主要是畫肖像，它就會佔據整個畫面，肖像是構圖的中心和主要的主題，在畫上幾乎沒有別的東西。另一種情況則是，如果肖像只是繪畫的藉口，畫上就會有我們能利用的其他有趣的東西；請看圖106、107和相關的分析圖。也可能畫上的人物僅僅是為了畫衣服、帽子或其他東西的媒介。在林布蘭的一些作品中可以明顯地看到這種情況，人的臉孔

畫得不清楚，或亮度不足。人物一般只佔畫面的一小部分，不在構圖的中央，也不處於顯要的位置。燈光不是直接照射，而是用來營造氣氛。這些都說明了畫家的觀點。至於主題的重要意義，在這些畫中很容易看出，畫面表現的是一個活動、一個地方、一個環境氣氛或場面、或一種衣服式樣而不是一個人。人物只構成整幅畫的一個部分。但是

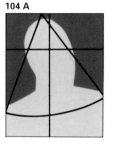

104 A

105 A

圖104、104A. 保羅・塞尚，《塞尚夫人》(*Madame Cézanne*)，1885，費城，藝術博物館(Philadelphia, Museum of Art)。注意人像在畫面上所佔的區域。

圖105、105A. 詹姆斯・亞伯特・馬克尼爾・惠斯勒，《托馬斯・卡萊爾》(*Thomas Carlyle*)，格拉斯哥，藝術畫廊(Glasgow, Art Gallery)。將這兩幅人物的設計和鄰頁作比較。

104

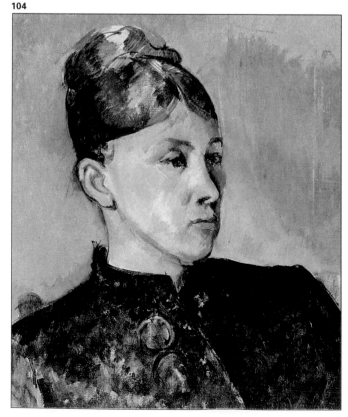

105

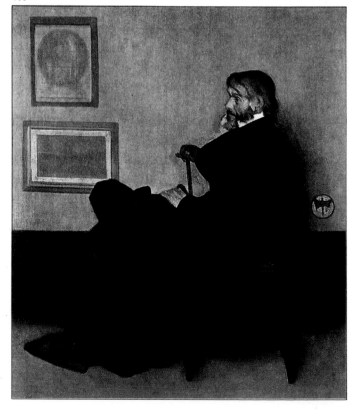

這些肖像畫的優點是其中的人物是
真實的，不是出於想像或臆造。人
物的明顯特徵使觀者感覺到環境氣
氛的真實性。

當你畫肖像畫時，記住這些要點會
有助於你的構圖，使你懂得應該畫
你想要的東西而不是畫你看到的東
西，可以幫助你避免構圖混亂。

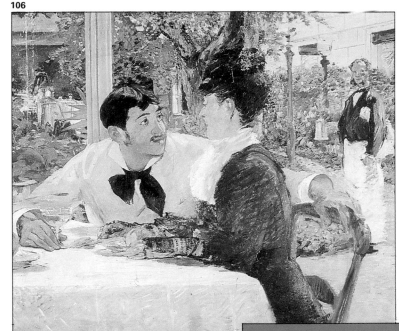

106

圖106、106A. 艾杜瓦‧馬內，《在拉杜伊
勒的咖啡館》(*Coppia al Pere Lathuille*)，
圖爾奈博物館(Tournai Museum)。這幅肖
像畫只是描繪一處室外平臺氣氛的藉口。

106 A

107

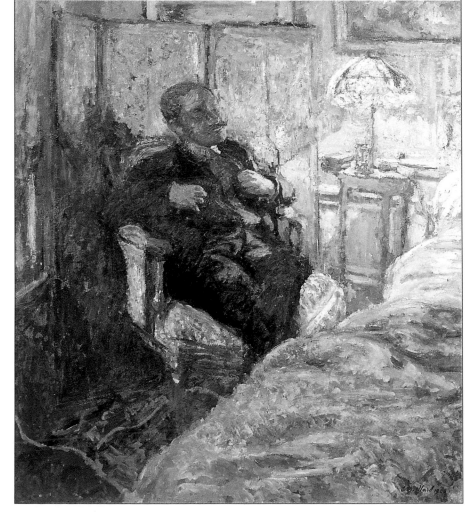

107 A

圖107、107A. 葉德瓦‧烏依亞爾(Edouard
Vuillard)，《羅曼‧庫拉斯，「白色雜誌」
撰稿人》(*Romain Coolus, Writer for
Blanche Revue*)，巴黎，奧塞美術館。又
一幅隱藏在明亮的房間環境中的肖像。注
意分析圖中不同的空間結構。

不明確的背景或清楚的背景

108

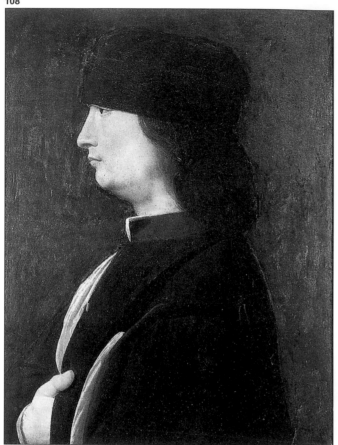

讓我們看看另外的畫家，他們當然可以歸入一個特別的類型，就像前面的畫家一樣。這次我們要研究肖像畫的另一個問題——陪襯人物的背景。簡言之，有兩種背景：不明確的背景和含有清晰圖像的背景。選用哪一種背景純屬個人的抉擇，但它確實暗示了對被描繪人物的不同態度。模糊的背景本身並不意味著它就是「平面」（這我們很快就會看到），選用這種背景的目的是為了最大程度地突出人物，避免分散觀者的注意力。為此，背景只有裝飾作用，只用來強調模特兒的重要性，並強化色彩和諧以及光或色彩的對比。自然，所有這一切表明主要的目的是畫人。在這些嚴肅的肖像畫中，背景的色彩可以是一種樸素的非彩色的或鮮艷的顏色；它可以是一道帷幕、一塊裝飾性的布幕、一塊掛毯等等。總之，背景只不過是背景而已。如果選用一種「表示」某種含義的背景（無論它是一處風景、一扇窗戶、一系列物品或一個房間），一般

109

108 A

109 A

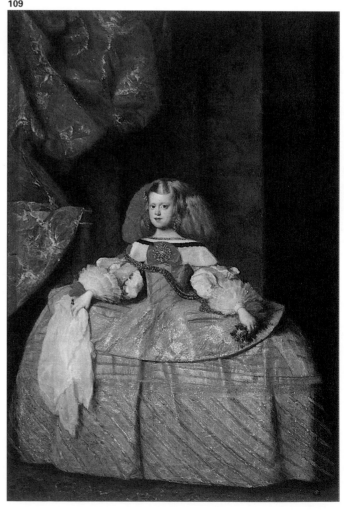

圖108、108A. 喬凡尼・波特拉菲歐(Giovanni Boltraffio)，《男子側面像》(Profile of a Man)，倫敦，國家畫廊。當肖像是主要的，並且按照時代的特點描繪時，背景是不明確的。除了突出人物外沒有其他目的。

圖109、109A. 迪也果・委拉斯蓋茲，《奧地利公主多娜・瑪格麗特》(The Infanta Doña Margarita de Austria)，馬德里，普拉多美術館。這幅公主肖像是一幅正式的宮廷繪畫，其中背景的作用是保持色彩和諧和突出人物的重要性。它是「不具時間性的」。

都有其原因，然而，最重要的是使觀者能瞭解人物的個性和處境。但是這是一種過時的想法。現在的背景常常將肖像畫轉變為其中所有物體都同樣重要的繪畫，至少從藝術表現的意義上來說是這樣。最後，對人物所處環境的描繪也許是畫家要求寫實的結果；也就是說，想要將他所看到的一切準確地表現出來。

我們可以看到，群像很少用不明確的背景，這有充分的理由。也許這是因為需要表現人物之間的關係，而這樣的關係建立在真實的世界之中。

圖110、110A. 高更，《舒芬內謝一家》(*The Schuffenecher Family*)，1869，巴黎，奧塞美術館。當畫家畫家庭群像時，不得不安排在真實的或明確的場景。

110 A

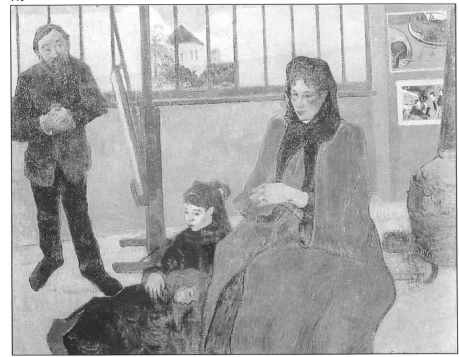
110

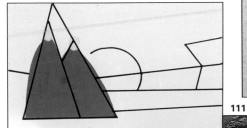
111 A

圖111、111A. 根茲巴羅，《安德魯斯夫婦》(*Mr. and Mrs. Andrews*)，倫敦，國家畫廊。就像前一例，背景使人物處於一個特定的環境之中，從而形成比較複雜的構圖。

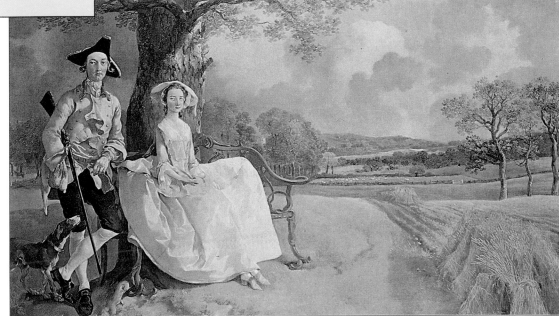
111

單人像和群像

肖像畫藝術還可以有另一種分類，單人像和群像。群像包含兩個或更多的人……不過情況各不相同。讓我們研究這幾頁的肖像畫例子，然後研究本書的其餘部分，看看我們的直覺是否能得到證實。也可以想一想我們已經看過的肖像畫特性，以便發現新的關連性。

相較於群像，單人像中的人物一般會是畫上主要的主題（但也並非總是如此）。背景很可能是不明確的，它被高度簡化以免影響這個人的重要性。畫幅幾乎總是直的格式，人物佔據中央位置或某個特別的地方，用古典的結構線條畫出，如在黃金分割中的那些結構。其他特點是，人物描繪非常細緻、五官畫得很好、面容清晰。

如果是兩人或兩人以上的肖像畫，畫幅一般用長方形格式，人物佈局經過周密研究，不能隨便安排在任何地方，認為他們只不過是一夥人而已（比較所附分析圖，看看構圖的新穎之處），因為人物之間的關係是透過畫面表現的（沒有人會胡亂選擇一些人來畫群像）。現在我們可以更加仔細地觀察這裡的每一幅畫。寶加的這幅畫是他的早期作品，畫了一家人（圖114）。他們之間的關係表示得很好，人物的特性描繪得多麼清楚。他們和他們所在的房間都是寫實的，但是構圖並不顯得太勉強。最後看看林布蘭的這幅畫（圖115），它是受畫中人的委託所作。既然他們之間是職業上的

圖112、112A. 法蘭西斯克・德・哥雅，《法蘭西斯克・巴耶像》(*Portrait of Francisco Bayeu*)，1786，瓦倫西亞，美術博物館 (Valencia, Fine Arts Museum)。用於畫單人像的金字塔形構圖。

圖113、113A. 巴布羅・畢卡索，《瑪麗・泰雷茲像》(*Portrait of Marie Thérèse*)，1937，巴黎，畢卡索博物館。又一幅簡單的構圖（當人像為金字塔形時，臉部位置按照黃金分割的比例）。

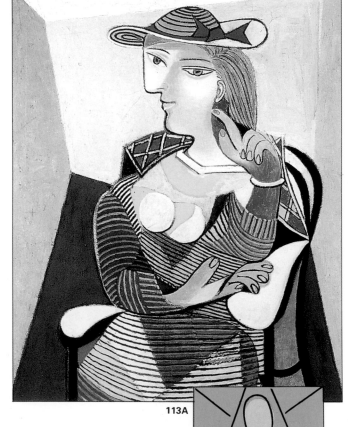

關係，林布蘭將他們安排在一張工作臺周圍。無論如何，要注意背景的含義，以便使觀者更容易瞭解人物之間的關係。

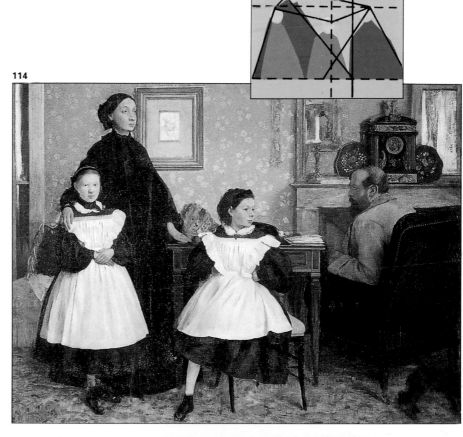

114A

114

圖114、114A. 葉德加爾·竇加，《貝勒利一家》(*The Bellelli Family*)，1858，巴黎，奧塞美術館。群像要求畫家設計複雜的構圖，其中人物的眼光有重要作用；人物位置的安排（在左面的三角形）和各部分之間的協調也同樣重要。

圖115、115A. 林布蘭·范·萊恩，《布業同業公會理事》(*The Masters of the Cloth Guild*)，1662，阿姆斯特丹，國立美術館。由於人物位置的分布非常講究，以前的集體肖像已成為藝術品。請看分析圖。

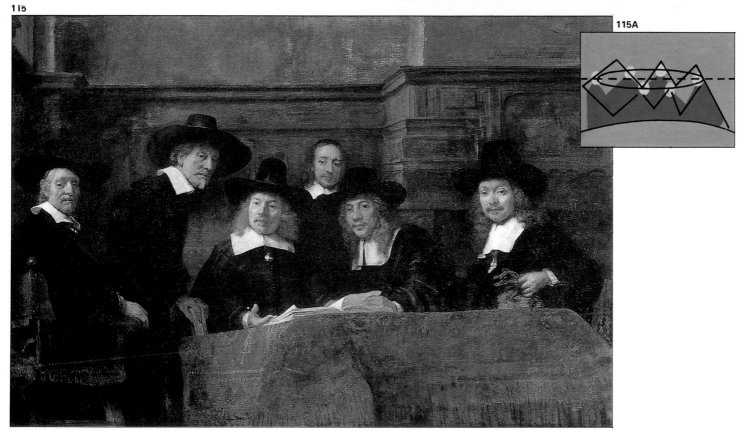

115

115A

眼睛、手和物品

還有其他一些因素會影響肖像畫的表現。你在本書中已經看到所有的作品都存在的問題，現在我們將借助這幾頁的插圖對這些問題作更多的探討。這些問題概括起來就是眼睛、手和物品。

當然，眼睛是最重要的。肖像畫少不了眼睛，它是畫面效果和構圖的一個關鍵部位。眼睛是人所固有的東西，也許是最能顯現個性的特徵之一。在一幅畫中，凝視的目光表達出人物的感情、態度、個人境遇和愛好。它也表達出和觀者的關係。雖然目光的力量並不明顯，但它和畫上其他任何可見的結構線條同樣重要。在下一章中我們將根據目光的方向研究畫面上頭的位置。有多種類型的目光或看的方式：注視著觀者、向左或向右看、向上或向下看、向一本書或一件物品看、看另外一個人、縱目遠眺等等。

如果畫上不止一個人，目光就更加重要，因為它形成彼此相遇或相迴避的眼光之間的緊張的線條。在拉斐爾的這幅畫中，人物的眼光對於瞭解他們之間的關係很重要。在前面許多肖像畫中也有同樣的情況。在肖像畫中，手並不是多餘的。手加上臉是表現這個人的最重要方法。手可以用來表現模特兒的內心活動（思索、孤獨、期待、開朗、傾聽……），但也可表示一個具體動作（寫字、閱讀、演奏樂器、祈禱和許多其他的動作）。　在藝術表

圖116、116A. 阿美迪歐・莫迪里亞尼(Amedeo Modigliani)，《呂尼亞・切柯斯卡》(Lunia Czechowska)，1919，巴黎，龐畢度文化中心(Paris, Pompidour)。手、臉和沿著衣服彎曲的扇子形成具象的聯繫，說明了人物的特性。

圖117、117A. 保羅・高更，《于波帕・施奈克拉德》(Upaupa Schneklud)，1894，巴爾的摩，巴爾的摩藝術博物館(Baltimore, The Baltimore Museum of Art)。眼睛、手和樂器說明了模特兒的職業和姿態，同時也構成了這幅畫的構圖。

116

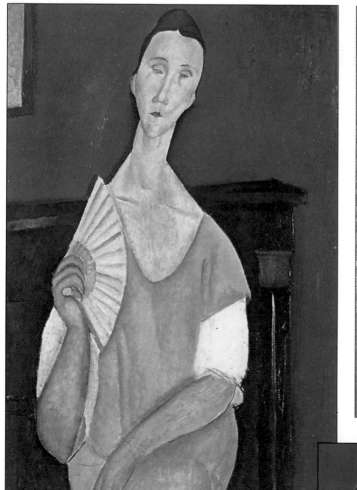

117

116A　　　117A

現方面，手不僅對表現模特兒的手勢和姿勢很重要，而且它和姿態、動作一起創造出像眼神那樣有力的線條，當它和臉相配合時能形成動人的構圖，從而增強了表現力。這些都是由於手的顏色和靈活性。

我們在肖像畫中看到的那些與模特兒有關的物品，可以說它們直接向觀者傳達了這個人的愛好、興趣、職業、身份、特性等信息。畫上的物品提供了很多有關模特兒的生活背景。再者，它們還可以用作構圖的一部分，用作他／她的消遣之物，這樣人物就顯得輕鬆，或顯示出正從事某一件事情。我們已經注意到某些物品一再在肖像畫中出現，向我們提供了人物的一些情況：樂器除了顯示這個人的興趣或職業，還有書籍、報紙、書寫工具，樣說明這個人有文藝方面的愛好。另一方面，瓶子、杯子、紙牌、扇子等表示一種居家的輕鬆氣氛。

當你開始畫肖像畫時，請記住這些因素。

重要的是將技法、構圖、藝術表現各方面和這幅畫的含義聯繫起來。你應該盡一切可能做到這一點，直到這幅畫含有一種只有透過知識才能獲得的明顯的自然感。

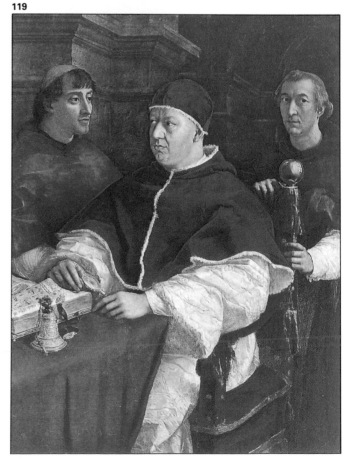

118

118A

119A

119

圖118、118A. 塞尚，《居斯塔夫·熱弗魯瓦像》(*Portrait of Gustave Geffroy*)，1895，私人收藏。熱弗魯瓦的目光從書本移向我們，構圖說明了書是他真正感興趣的東西。

圖119、119A. 拉斐爾，《教皇利昂十世與兩位紅衣主教》(*Portrait of Pope Leon X with Two Cardinals*)，1518，弗羅倫斯，烏菲茲美術館。即使在古代的肖像畫中，如果有幾個人物，他們的眼睛和手也能形成構圖的軸線。

怎樣畫出一幅好的肖像

「一幅畫不是你所見到的東西，而是你能使其
他人見到的東西。」

「畫正常姿勢的肖像，首先要保證用表現身體
的同樣方式表現臉孔。所以，如果一個人的特
徵是微笑，就要畫他的笑容。」

葉德加爾·竇加

圖120. 安格爾，《阿戈爾特伯爵夫人和她
的女兒克萊爾·阿戈爾特》(The Countess
of Agoult and Her Daughter Claire
d'Agoult)，巴黎，私人收藏。巴黎，古羅
登(Giraudon)攝影。為了精通肖像畫，或
至少為了能畫出一幅好的肖像，必須懂得、
掌握或至少要考慮好多方面的問題。

簡介好的肖像必須具備的條件

怎樣形容一幅好的肖像？在畫肖像時應考慮哪些方面的問題？我們怎麼「知道」我們將要去畫的或已經畫成的肖像是好還是不好？回答這些問題能使我們畫出好的肖像。

如果我們回到上面那一節，看看和分析那些肖像畫，我們將會看到對它們有決定作用的那些特有的要素。顯然肖像似乎應該看起來像被畫的人。你不會喜歡畫得不像本人的肖像畫。這是肖像畫最明顯的先決條件。逼真雖然重要，但是還不夠。因為事實上這些肖像畫中的人物，多數我們並不認識，但這些畫似乎告訴了我們關於他們的一切。它們畫得那麼好，以致使我們感動。它們已成為藝術品，事實上逼真相

對來說並不重要。當我們在欣賞一幅肖像時，即使是我們熟識的人，畫得像也不是最重要的。它可能缺乏趣味，像一張壞的照片。它可能畫得不好、構圖不好、用色不當、比例推算不當、姿勢不自然……描繪生硬、造形不準確……總之，它也許看起來像這個人，但仍然是一幅很糟糕的畫。

一幅好的肖像必須達到兩個基本要求：它應該看起來像被畫的人，同時也必須是一幅好的繪畫或素描——一件好的藝術品。這一點幾乎是不言而喻的，但是要進一步詳細說明將一幅肖像畫成一件藝術品的要素就不容易了。例如，為了將模特兒的形象畫得逼真，畫家應該

觀察這個人，以便準確地畫出他的身體結構和頭，目的是畫出一幅好的作品。畫家應該考慮任何繪畫都具有的基本價值標準（色彩、構圖、整體效果）以及許多別的因素。

在這一章的其餘部分將提供有關人體解剖、技法和藝術創造力方面的簡要知識。這些都涉及技術上的問題，可以學會。但是「一件藝術品」具有某些特點，每個人都應該自己去發現它們，不過我們可以提供一些線索，諸如安格爾向他的學生們提出的關於怎樣畫好繪畫的那些簡短的意見。他的一個學生將這位大畫家講的話記錄下來，後來予以發表。我們將其中最適合這一章的部分轉述於後。

121

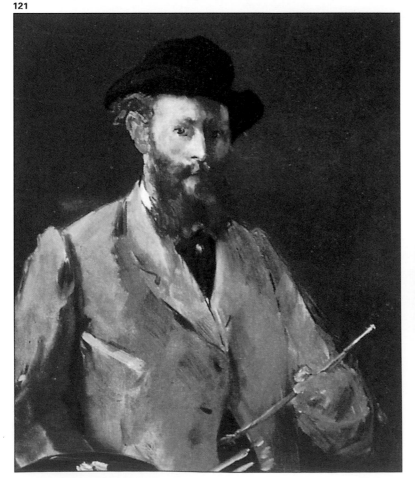

122

圖121、122. 馬內，《有調色板的自畫像》(*Self-portrait with a Palette*)，1879。
納達爾 (Nadar)，《馬內像》(*Portrait of Manet*)（照片），1865。
好的肖像必須看起來像所畫的人。它還必須是一幅好的繪畫。攝影則又當別論。

安格爾對學生的建議：

我們看到的一切都可以是一幅漫畫，我們必須將它捕捉住。為了發現那幅漫畫，畫家必須也是一個面相術學者。

好的畫家必須洞察模特兒的內心。

抓住你的模特兒的獨特之處——他不只是一個健壯的人，他是個海克力斯(Hercules，即大力英雄)。

研究模特兒最有特色的姿勢。身體和頭不應朝同一個方向。注意模特兒的相貌，然後對他的姿勢作相應的安排，讓他表現得自然些。

在開始畫以前，對模特兒作「徹底的」研究。

沒有兩個人是完全相同的，要畫出你的模特兒的每一個特點。

速寫是一種抓住特色、抓住臉部的主要特徵和人物個性的藝術。

研究和觀察各種年齡特有的姿勢。

在各種姿勢中，通常會有某個側面要比其他的側面更具深意。

畫家在作畫時必須時時注意留神，直到最後一刻。

當你外出散步時，用你的眼睛去畫。

以畫素描的同樣方式去繪畫。

瑣碎的細節猶如愛講閒話的人，讓他們閉上嘴。

注意陰影部的範圍、中間色調的暗部和最亮的部分。

畫面上最亮的部分不能太多，它們會破壞效果。

女性肖像需要盡可能多的光。

建立起一個基本的概念，不斷地探索、結合、比較。

看看藝術是怎樣發展的。首先看看米開蘭基羅(Michelangelo)，然後看看拉斐爾，他的一切都歸功於米開蘭基羅。這兩位畫家透過隱藏自我

及忠實的描繪，專心致力於他們的工作，所以在藝術上臻於完美。

安格爾
(Jean Auguste Dominique Ingres)

圖123. 安格爾，《貝爾坦先生》(Monsieur Bertin)，1832，巴黎羅浮宮。我們已經在第一章中提到安格爾。他的意見在今天仍然適用。我們可以看到他在每一幅畫中都實踐了他的主張。

123

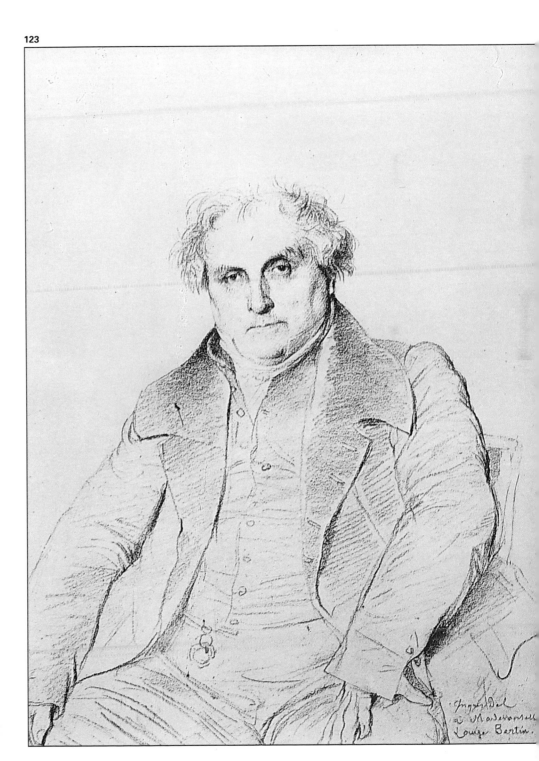

歷史上完美的典型、理想比例、頭和身體的標準

什麼是身體的理想比例？這個古老的關於人體標準的問題——現在幾乎已不再時興——可以理解為身體各個局部和整體之間的關係。這個問題一直沒有得到令人滿意的解答，因為它是依個人的觀點而定。在古希臘至少用三種標準來解釋，一般用頭的高度作為一個「基本單位」或單位量度。其中的一種標準適合於圖124中的雕像，8½個頭的標準。在文藝復興時期，藝術大師們繼續尋求「真理」，雷奧納多·達文西和杜勒畫的這些圖就是明證（圖125、126）。今天我們以八個頭的標準為基礎，如圖127所示，作為男人和女人身體的理想標準。但是，這樣的問題得到解決了嗎？事實上，真正理想的標準並不存在，因為這個問題本身就措詞不當。從我們提到「理想」開始，就不可能有相應的事實。例如，如果我們想從各種類型的人中取一個平均值，

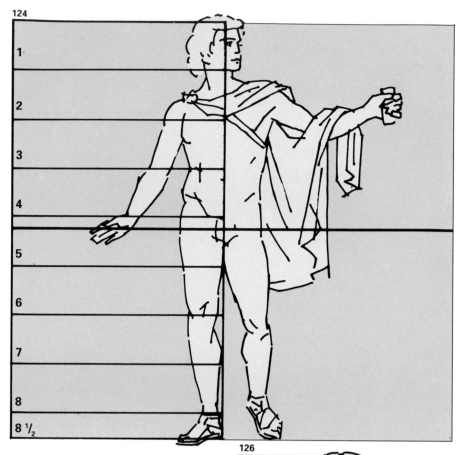

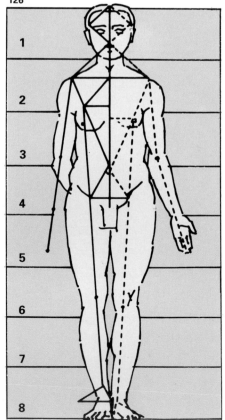

圖124－126．西方幾乎都是將頭的高度作為確定人體比例的基礎。這方面的例子有：素描《望樓的阿波羅》(Apollo of Belvedere)；達文西確定的男人人體比例——注意他也用幾何形狀作為起點；還有杜勒確定的女人人體比例。《阿波羅》是一件理想的藝術作品，高8.5個頭；杜勒的女人人體比例大體上和現在的標準相同。另外，那些形成結構的斜線和三角形，每一部分都是相互聯繫的。

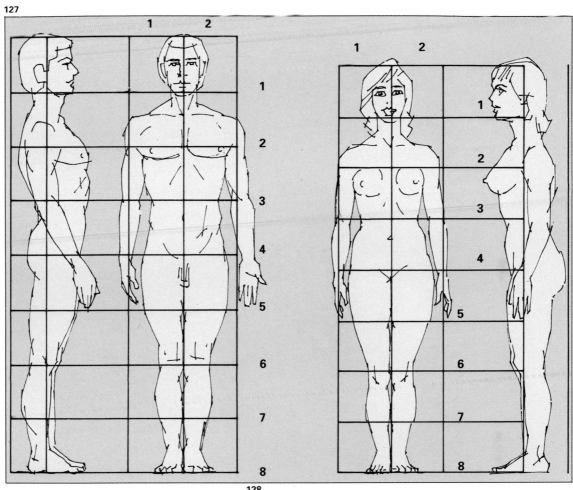

圖 127. 比較這些圖解中男人和女人身體各個部分的位置。恥骨總是在中央(4)，男人的乳頭(2) 和女人的乳房都略低些。女人的肚臍也略低一點。手等於臉的長度。從側面看，兩種人體的臀部、肩胛骨和小腿的位置也不同，女人的臀部比男人的更加突出。

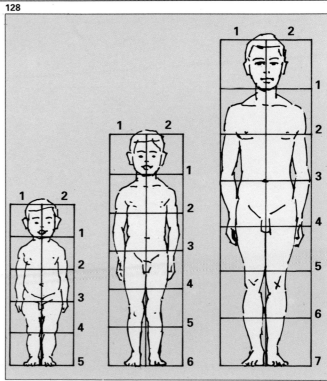

圖 128. 從出生到成年，男孩的身體比例經歷了某些變化。通常的標準是幼童的整個身體接近五個頭高；六至七歲時為六個頭；從十二歲起，標準和成年人相似。

就會得出一個不同的標準〔凱泰萊特(Quetélet)，1870〕，如果我們事先挑選好一批高大、美麗的運動員型的人取其平均值，也會出現同樣的情況（斯特拉茲，Stratz）。這就是說，這個問題提得不當。然而，我們決定仍將它納入本書中，因為它能使你畫的人體各部分比例正確，位置恰當（腿不會太短，腰位於正確的位置等等），頭和五官也是一樣。這個標準是一個最接近理想的估計，它能防止我們在比例上出現嚴重的錯誤，並能幫助我們學會怎樣在畫時進行測量。注意看這些圖和人體各個部分的相應位置（圖127）。

頭的標準：正面像

頭的標準也是個麻煩的問題，也就是畫一個不屬於任何具體的人的頭，但同時要包含任何人頭所具有的基本特徵。如果說我們用頭的高度作為量度身體的基本單位，那麼也要找到另一個高度作為量度頭的基本單位。

量度頭的基本單位是額的高度。頭的高度是額的三倍半。再者，如果我們作出這些分割（圖129），就會遇到下列情況：

一、頭的頂端。

二、眉毛和耳朵的位置。

三、鼻子和耳朵的底部。

四、頭的底部，頦。

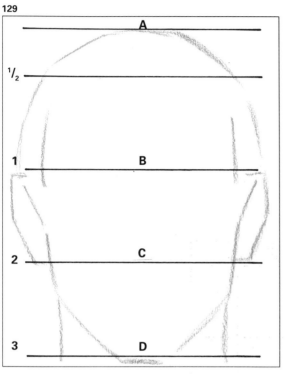

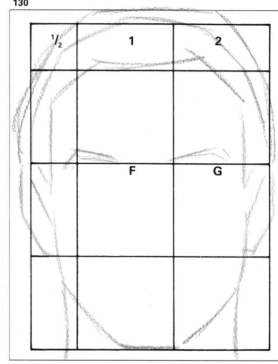

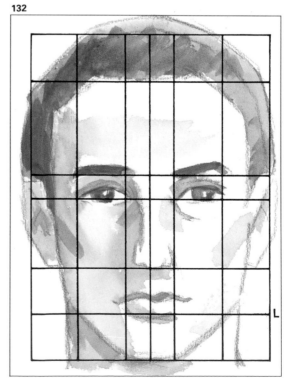

圖129. 這裡將頭的高度分為3½個單位。

圖130. 用同樣的基本單位可以將正面的頭的寬度分為2½個單位。當這些線條標明以後，可以確定各個部分的位置：額、眉毛(B)、耳朵（B和C之間），顴骨的輪廓(A)等等。

圖131. 現在用H線和I線將臉的高度和寬度分成兩半。I線顯示了眼睛的位置，H線是臉的對稱軸線。將F和G兩個單位分成兩半，也就是將臉的寬度分成五個相等的部分，這樣就可確定眼睛和鼻子的位置。

圖132. 最後，用L線將下面的單位分成兩部分，那裡是嘴的位置。

另外，頭的寬度是那個基本單位的兩倍半。所以，規則是一個頭的輪廓應該安排在一個高 3.5 單位、寬 2.5單位的長方形之中（圖130）。由於頭是對稱的，我們將它的寬度和高度各一分為二（H線和 I 線），這樣就能確定鼻子、嘴和兩眼的（橫的）位置。它們都位於臉的中央部位。然後再將F和G兩個基本單位一分為二（分割線分別為J和K線），頭的寬度就分成了五個相等的部分，就可以確定眼睛的寬度和鼻子底端的位置。注意兩眼之間的空間相當於一隻眼睛的寬度（圖131）。最後，在圖132中，在頭的最下面的基本單位的中間再用一條L線分割，這條線確定了下唇的位置。現在我們有了一個框格，可以用它來畫任何成年人的頭（圖133）。

兒童的頭高度為4個單位，寬度為3個單位。兒童的前額很高，眉毛較低，位於臉的中央。兩眼分得較開，耳朵較大，其位置比成年人低得多，位於第三個基本單位之中。鼻子是朝上的，可以看見鼻孔。下巴是圓的。六歲的兒童一般還是同樣的比例，只是臉孔略長一點，眼睛、鼻子、嘴和耳朵略高一點，這在附圖中可以看出（圖134）。

十二歲左右的兒童的臉類似成年人，但仍具有某些幼兒的特徵，如兩眼之間距離較寬，位置較低，下巴仍是圓的。

133

圖133.女人的頭基本上和男人的頭的比例相同，但在畫時應該強調某些女性的特徵：眼睛稍大些、線條柔和一些等等。

圖134、135.男孩的頭和身體的關係也是如此，比例是不同的。一般的比例，二至六歲的兒童是4×3單位。還要注意臉上各個部分的位置：兩隻眼睛分得較開，鼻子較短，耳朵較低……

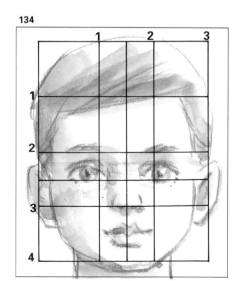

134

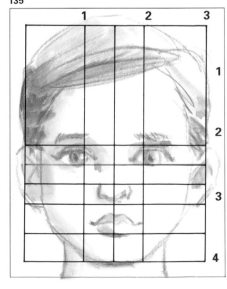

135

頭的標準：側面像

136

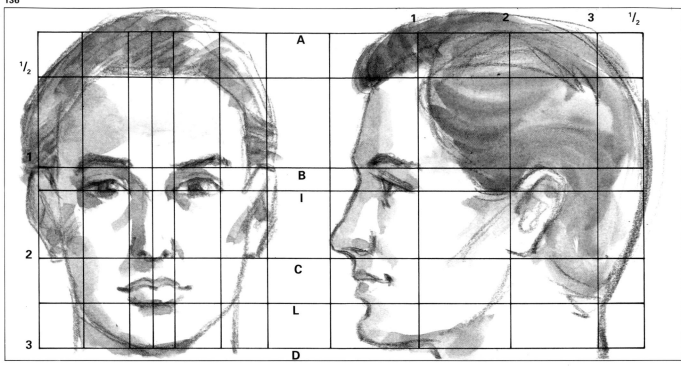

為了說明側面的標準，我們再畫了正面圖，因為橫線是相同的。另一方面，側面的頭的寬度相當於高度，也就是3½個基本單位，呈正方形。婦女和兒童的頭也是一樣，不過兒童的頭分為4個基本單位。我們照樣畫橫線，但增加了垂直線M和N（圖137），這兩條線將這個區域分為三個部分。這些線條就像我們在女性頭像的框格中看到的那樣，確定了臉的角度、眼睛、鼻子和嘴在側面的位置（圖138）。

再看看兒童的頭。就頭和身體的比例而言，兒童頭的比例比成年人大。在這個側面的標準圖中可以看出，兒童有一個大頭。眼睛大，分得比較開；鼻子小而扁，這從框格中可

圖136、137. 為了取得成年男子頭部側面的標準，可以用正面像同樣的線條畫出同樣寬度的框格（3.5單位），然後將第一個單位(1)分成三部分（圖137），注意眼睛、鼻子和嘴的位置（線條M和N）。

137

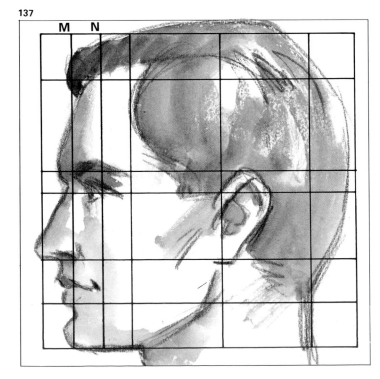

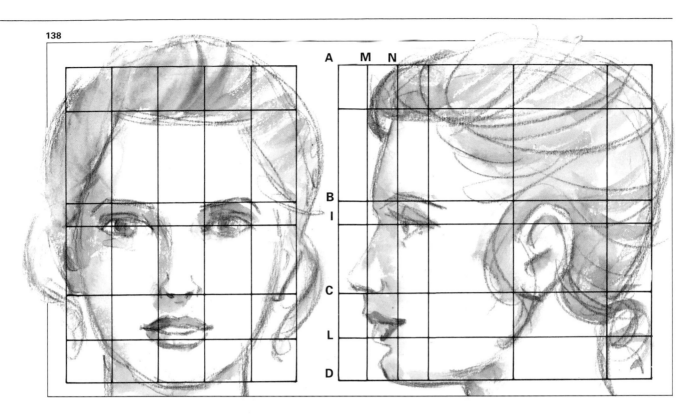

以看出。框格中的線條準確地確定
了臉上各個部分的位置。
女性的頭雖然在比例上和男人的一
樣，但是有些小的變化突出了明顯
的不同之處。一般來說，女人的臉
略小一些、眼睛略大一些、眉毛看

起來更彎曲、鼻子和嘴比較小（但
嘴唇可能較厚）。 另外，臉部的主
要線條比較柔和、彎曲，包括下巴
和兩頰在內。或許這是因為女性身
體脂肪較多，使身體和臉部的外形
顯得柔和。當然，這可以看成是一

個「標準」。實際上每個男人和女人
都有他們獨有的特徵，千姿百態，
各不相同。

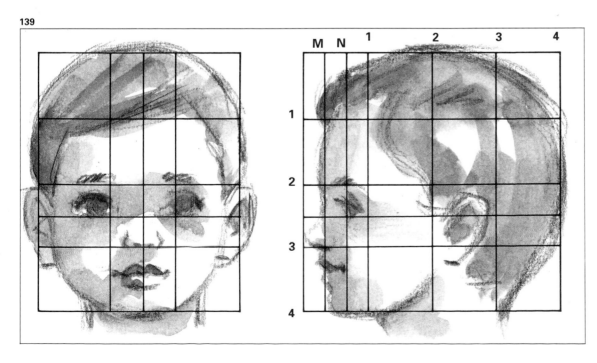

圖138、139. 婦女
和兒童的側面像和
男人的相同。用同
樣數量的單位畫出
框格，將第一個單
位分成三部分，這
樣就能大致確定鼻
子、嘴和眼睛的位
置。當然你必須記
住每個人的個人特
徵。

怎樣畫得逼真：簡要介紹

「看看藝術是怎樣發展的。首先看看米開蘭基羅，然後看看拉斐爾，他的一切都歸功於米開蘭基羅。這兩位畫家透過隱藏自我及忠實的描繪，專心致力於他們的工作，在藝術上臻於完美。」

安格爾

所以，要畫好肖像必須做到兩點：畫得逼真並將它畫成一件藝術品。

讓我們從第一點開始，下面幾頁將提供必需的知識和建議。

所有這一切都以頭部的解剖結構知識為基礎（如果不懂得它的基礎就不可能畫好），尤其是臉的各個組成部分。還要考慮年齡和性別方面的差異以及怎樣按照準確的尺寸直接寫生以求逼真。我們也將涉及一些心理學方面的技法，談談怎樣觀察模特兒。我們將運用安格爾的一些建議，別忘了前面引用的話，對最

重要的東西作「忠實的描繪」，並且懂得怎樣匀稱地、恰當地安排它們的位置。恰如其分地摹繪，不要想著你是在畫一個人，那只是一批形狀、體積、結構、線條……

圖140、141. 拉蒙·卡塞斯(Ramon Casas)，《波·卡薩爾斯像》(*Portrait of Pau Casals*)，巴塞隆納，現代藝術博物館(Barcelona, Museum of Modern Art)。對一幅好的肖像而言，僅僅畫得像是不夠的，不過這是必要的條件之一。另一個條件是，一幅好畫或好的素描應該是一件「藝術品」。這一章將研究達到這兩個條件的最好的方法。

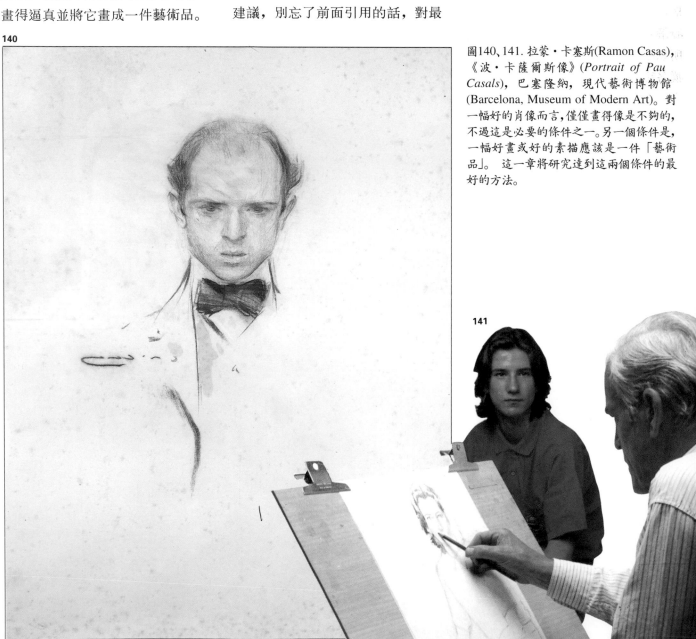

140

141

人體結構

這一章將研究人的頭和身體。重點不是去瞭解每一塊骨頭或肌肉的名稱。開始時只要對人體結構有一個概念就足夠了。人的身體是由一個稱作骨架的骨頭框架組成（圖142），包括許多關節，但它們本身不能單獨活動。骨頭是和肌肉連接在一起的（圖143）。肌肉使身體成形，肌肉伸展和收縮時牽動骨頭，產生動作。骨頭和肌肉都有固有的形狀，我們應該研究這些簡圖以便瞭解它們。骨頭只能做有限的動作，所以不能將它們像粘土做的那樣來擺各種姿勢。前臂總是直的，不能彎曲，因此不能將它畫成彎曲的形狀。

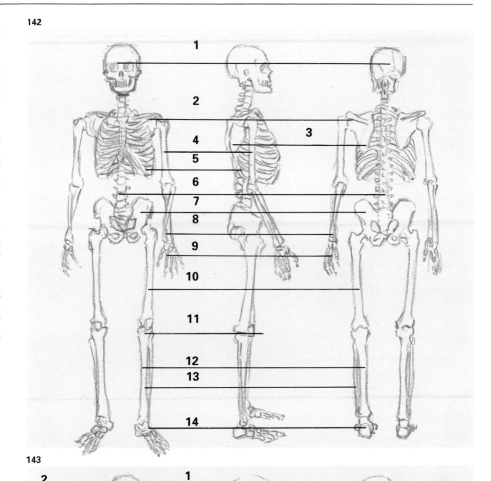

圖142. 讓我們回憶一下人體上最重要的骨頭的名稱。1.顱骨。2.鎖骨。3.肩胛骨。4.肱骨。5.肋骨。6.脊骨。7.骨盆。8.尺骨和橈骨。9.手部骨骼：腕骨、掌骨、指骨。10.股骨。11.髕骨。12.脛骨。13.腓骨。14.足部骨骼：跗骨、蹠骨、趾骨。

圖143. 這裡是最重要的肌肉：1.顳肌。2.額肌。3.輪匝肌。4.胸鎖乳突肌。5.三角肌。6.胸肌。7.前鋸肌。8.二頭肌。9.腹外斜肌。10.腹直肌。11.縫匠肌。12.股直肌。13.伸肌。14.斜方肌。15.三頭肌。16.背闊肌。17.臀大肌。18.股二頭肌。19.腓腸肌。20.跟骨腱。

人的身體

為了更仔細地研究人的身體，畫一幅表示身體框架、骨架的草圖對你是有用的。然後，試試用這幅圖解來畫一個人體姿勢（可以用照片、繪畫或寫生的方式）；此後，畫身體要考慮到骨架。記住，不是所有的姿勢都做得出來，基於這個道理，我們將可能的動作在圖144中用箭頭表示出來。

另一要點是，無論身體是站著還是坐著，都必須保持某種平衡。要使身體支撐住，必須有某些平衡點。因此，最典型的那些姿勢（所有這些我們正在練習）是直立的，用一條腿支撐身體。

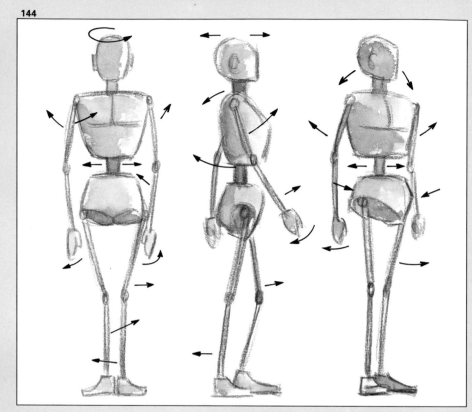

144

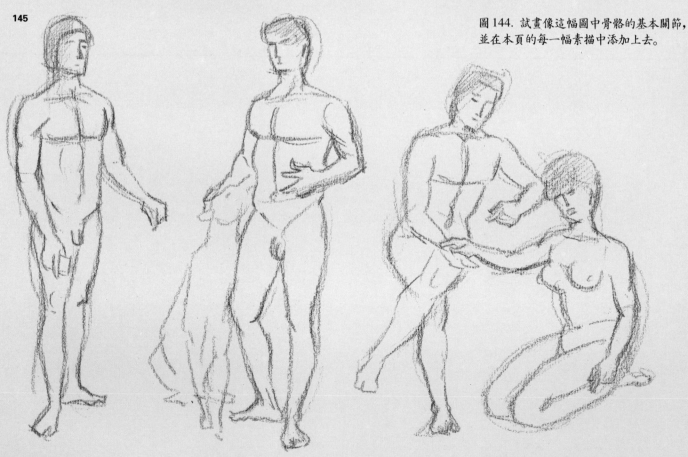

145

圖144. 試畫像這幅圖中骨骼的基本關節，並在本頁的每一幅素描中添加上去。

姿勢和動作

146

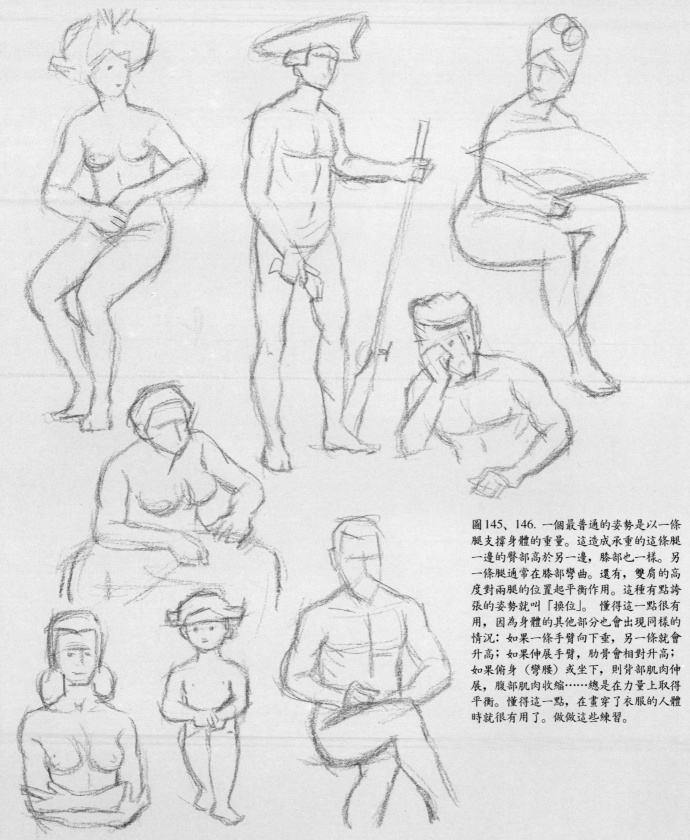

圖145、146. 一個最普通的姿勢是以一條腿支撐身體的重量。這造成承重的這條腿一邊的臀部高於另一邊，膝部也一樣。另一條腿通常在膝部彎曲。還有，雙肩的高度對兩腿的位置起平衡作用。這種有點誇張的姿勢就叫「換位」。懂得這一點很有用，因為身體的其他部分也會出現同樣的情況：如果一條手臂向下垂，另一條就會升高；如果伸展手臂，肋骨會相對升高；如果俯身（彎腰）或坐下，則背部肌肉伸展，腹部肌肉收縮……總是在力量上取得平衡。懂得這一點，在畫穿了衣服的人體時就很有用了。做做這些練習。

人的頭部結構：綜合

頭的結構由顱骨確定，因為正是顱骨決定了頭的基本形狀（臉部肌肉很薄，剛好覆蓋了顱骨），所以瞭解它的形狀很重要。顱骨的絕大部分是固定的，只有下顎骨可以活動，它能沿著通到顱骨兩邊的一條軸線張開和閉合。必須掌握頭的內部結構，最好的辦法是將它簡化，如圖147所示。顱骨類似一個球體，一個柄附在它上面，柄的軸線從球體的兩邊伸出。說得更確切些，顱骨的兩邊是平的，就像兩個垂直的切割面。從正面看顱骨，顯示出臉是對稱的。總之，將頭顱用框框來表示，最好的方法是圖148的那一系列圖解。球體（顱骨）上的軸線A表示頭的姿勢（圖a）。從這條線上與這根軸線相關的兩個互相垂直的圓圈（B和C）分隔球體。在圖b中放一個橫的圓圈(D)，據此畫出中央對稱的互成直角的E線和F線。然後去掉兩邊的兩個部分(圖c)。在圖d中，畫出臉部的中央對稱線，當然是從G點開始，和軸線A平行。在最後的圖中，觀察並記住圓圈D，它與臉的標準有關，和眉毛的位置相符。

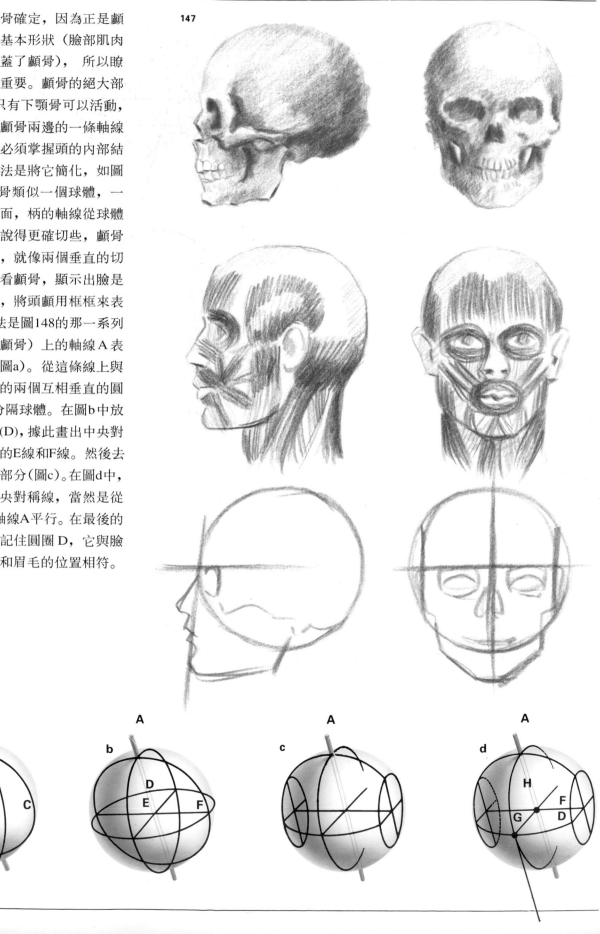

147

148

現在在這個圖解中放上標準的頭的主要線條，這樣畫頭就更容易了。首先，在圖149中，我們測算出3½個基本單位（球體的上半部在H和A之間是1½個單位，下面是2個單位）。然後，在圖c中從I線畫出兩條分割線，都和E線平行，這樣透視就正確了。從這個綜合圖我們幾乎就能畫出頭來，因為有了從正確的體積的觀點獲得的標準。但是我們仍須畫顎。請看圖150、151，顎像一塊馬蹄鐵，用矩形中的一條曲線表示（圖151）。這個矩形在前面圖上提到的那個點終止，應該按照不同的姿勢移動矩形，用透視法來畫（圖a、b、c）。矩形的下面這條邊線的分割表示下巴的寬度（邊緣的五分之一）。現在將和諧的線條連接起來，形成一個框架，根據它就能畫出任何姿勢的頭（圖152）。

圖147. 研究畫頭部的方法，考慮骨頭和肌肉的內部結構。

圖148. 學習書上的相關知識，試著領會用於畫頭的框殼定位法。

圖149. 現在必須將標準的3½個單位用於前面的圖解。

圖150. 畫下顎時必須想像它是掛在球體上的一塊馬蹄鐵。

圖151. 按照標準的單位將這個馬蹄鐵形狀畫在一個矩形內。詳見正文。

圖152. 這一例顯示了在畫人頭時這些測量方法多麼有價值。

結構的實例

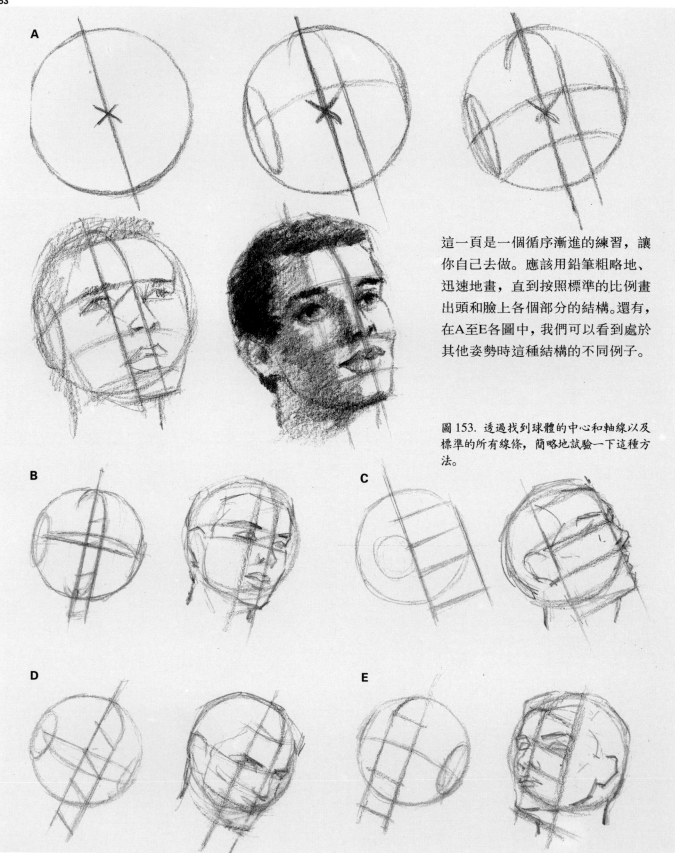

153

A

這一頁是一個循序漸進的練習，讓你自己去做。應該用鉛筆粗略地、迅速地畫，直到按照標準的比例畫出頭和臉上各個部分的結構。還有，在A至E各圖中，我們可以看到處於其他姿勢時這種結構的不同例子。

圖153. 透過找到球體的中心和軸線以及標準的所有線條，簡略地試驗一下這種方法。

B

C

D

E

臉的各個局部：眉毛和眼睛

在這幾頁將研究臉上各個部分的結構和相關的動作，從眼睛和眉毛開始。為此，建議你準備一面鏡子以便核對各個細節。

首先是眼睛在頭部所處的位置（圖154）。我們已經提到，它們位於臉的中間部分，彼此對稱。眉毛是在和標準線相一致的 B 線之上。先講講眼睛。眼睛是一個小球體（眼球），位於顱骨的眼窩中，有眼瞼覆蓋。必須在這個球體中畫一個小圓圈表示眼球的虹彩。按照透視準確地畫出它的位置，眼睛就畫好了（圖156A）。眼瞼看來好像是覆蓋了一層橡皮（皮膚），我們在它上面開一條縫，按不同的姿勢開和閉（圖156B）。睫毛從這個切口伸出，和眼珠成直角。在圖156C中可以看到按透視法畫出的睫毛。

在畫一雙眼睛時，要記住最重要的是它們是同時動作的，都長在弧形的表面上，都呈球形。因此，不能將它們看成是完全相同的，除非從正面正對著它們看。例如，從四分之三的角度看去，一隻眼睛幾乎完全是側面，另一隻顯得比較正面。仔細研究圖157。

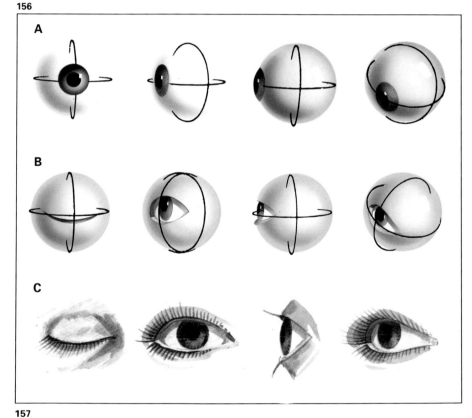

圖154、155. 記住眼睛位於頭的中間。

圖156. 正文中對眼睛的結構有詳細的解釋。眼球的虹彩位於一個球體的表面，部分為眼瞼所覆蓋。

圖157. 兩隻眼睛一起動作，一般看起來不是對稱的，因為透視使得線條會縮短。

繪畫上的眉毛和眼睛

像眼睛一樣，每個人的眉毛都不相同（有多有少、有彎有直、有長有短、有的卷曲、有的濃密）。 最重要的是它們也像眼睛那樣長在弧形的表面上，這意味著它們實際上是不對稱的。看看人頭上的眉毛和眼睛（圖158），在視覺上作好準備，並從不同的角度按透視法去畫它們。

讓我們暫停片刻，考慮一下眼睛的某些問題，在這些方面不容許我們犯錯誤，無論是否由於缺乏知識的緣故。請研究這些插圖並閱讀相關的說明。如圖160，那是最常見和嚴重的錯誤。

158

圖158. 怎樣確定眼睛和眉毛在頭部的位置？按照標準記住它們的位置。

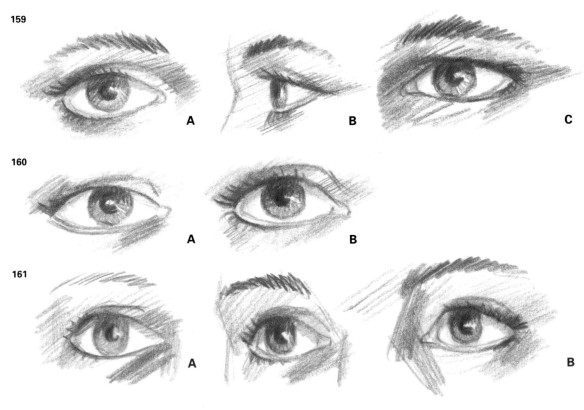

159

A **B** **C**

160

A **B**

161

A **B**

圖159. 這是畫眼瞼和睫毛的正確方法，有時眼瞼形成一條皺摺，遮蓋了它的形狀(C)。

圖160. 圖A含有一個常見的錯誤。下眼瞼的皺摺不應像上眼瞼那樣明顯，應張得更開些，如圖B所示。

圖161. 在圖A中還有另一個錯誤。眼睛是位於一個球體（顴骨）之上，這意味著當頭部只能見到四分之三時，兩隻眼睛的形狀是不對稱的。見圖B。

如果我們已能記住所有這些知識（當我們面對模特兒要去畫他們時，這些知識都非常有用），如果我們注意觀察和「忠實地描繪」，就會發現表現的方法是很多的。讓我們花一些時間去看看不同時代藝術大師所畫肖像中的某些細節，就會知道所有這些規則並不是描繪臉部五官時一成不變的慣用方式。可以看出他們有他們自己的表現方式，並且對模特兒的外觀和姿態作出相應的描繪。

圖162. 畢卡索，《赫爾特律德‧斯坦像》，紐約，大都會美術館。巴黎，吉羅登攝影。眼睛的細部圖。
圖163. 雷諾瓦，《閱讀者》，巴黎，奧塞美術館。巴黎，吉羅登攝影。眼睛的細部圖。
圖164. 林布蘭，《戴頭巾和金鏈的自畫像》，巴黎羅浮宮。巴黎，吉羅登攝影。眼睛的細部圖。
圖165. 梵谷，《卡米耶‧魯蘭》(Camille Roulin)或《學生》，聖保羅，美術博物館。巴黎，吉羅登攝影。左眼的細部圖。
圖166. 塞尚，《塞尚夫人》，巴黎，柑橘園。巴黎，吉羅登攝影。眼睛的細部圖。

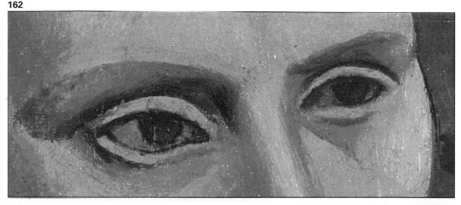

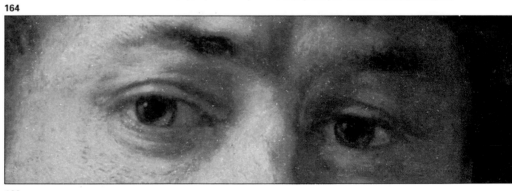

臉的各個局部：鼻子

鼻子就像眼睛和嘴一樣，是表現臉部特徵的要點之一。雖然鼻子的形狀比較容易畫，但我們常常畫得不正確（像在畫眼睛和嘴時那樣）；因為我們沒有仔細觀察，或不知道它的結構，這樣就無法「忠實地描繪」。我們必須對它的形體和暗部作仔細的研究，不要將它看成是一個鼻子，而是一些聚在一起的亮部和暗部，這樣就能正確地畫出來。請看圖169中的例子，觀察那些顯露的和隱去的區域，它們根據頭的不同姿勢而伸長和縮短。我們已在頭上畫過鼻子的形體，記住鼻子在臉部的位置就按照那個標準確定。

167

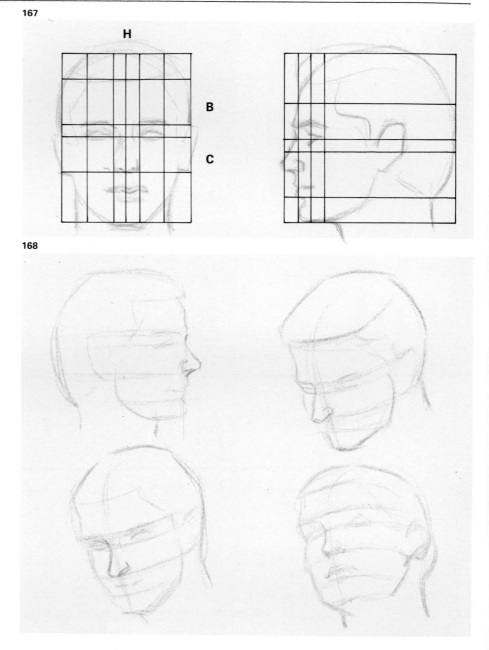

168

圖167. 記住鼻子位於臉的中央（H線），一般佔據B、C單位的大部分。另外，眼角一般和鼻子的最寬處處於同一條線上。

圖168. 表現鼻子的立體感時，從上往下看鼻子幾乎掩蓋了嘴。從下向上看時可以見到鼻孔。

圖169. 畫鼻子時，忘掉它是鼻子，甚至忘掉它的形狀。看著模特兒，畫出色塊，這裡是亮的區域，那裡是暗的區域。這樣鼻子的形狀自然會顯現出來。

169

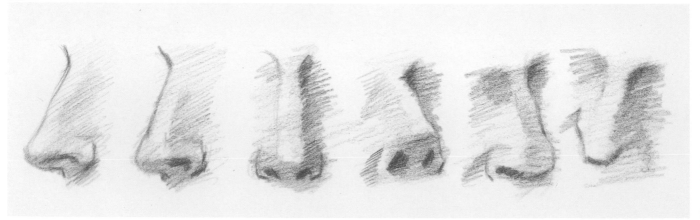

繪畫上的鼻子

就像在論述眼睛時那樣,我們在這裡提供了藝術大師繪畫中的一些局部,使你瞭解有關鼻子的前縮法和形體感。

圖170. 馬諦斯,《喬治・貝松像》(Portrait of Georges Besson),貝藏松,美術館(Besançon, Fine Arts),貝松捐贈。巴黎,吉羅登攝影。局部。注意厚而圓潤的筆觸。

圖171. 卡莎特(Cassatt),《兒童頭像》(Head of a Child),粉彩,巴黎,私人收藏。巴黎,吉羅登攝影。局部。注意從下面看上去的鼻子。

圖172. 雷諾瓦,《畫商昂布魯瓦茲・澳拉爾德像》(Portrait of an Art Dealer: Ambroise Vollard),巴黎,小宮殿(Paris, Petit Palais)。巴黎,吉羅登攝影。局部。

圖173. 林布蘭,《亨德里基・斯托弗爾斯像》(Portrait of Hendrikje Stofels),巴黎羅浮宮。巴黎,吉羅登攝影。局部。

圖174. 梵谷,《阿爾芒・魯蘭像》(Portrait of Armand Roulin),埃森,福克旺博物館(Essen, Folkwang Museum)。巴黎,吉羅登攝影。局部。注意鼻子、髭鬚和嘴唇的關係。

臉的各個局部：嘴和唇

嘴閉著時，只看到嘴唇，厚的、飽滿的、狹長的或薄的。它們像眼睛一樣，位於弧形的表面上，因此會因透視而縮短了線條（圖176）。隨著頭的各種姿勢變化，畫嘴時每次都會有一組不同的曲線（圖177）。分隔上下唇的線條是波狀的，不是直的，如插圖所示。如果照照鏡子，你也可以從自己的嘴唇看清這一點。應隨著肌肉的走向非常小心地

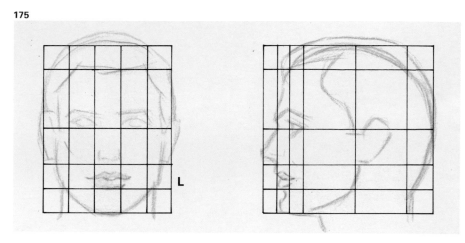

175

176

描繪不同的嘴的亮部和暗部。最後，畫一畫微笑或大笑時的嘴，那些能看到牙齒的嘴。要注意觀察面頰肌肉的收縮、下頦的位置，以及牙齒的全貌，它形成一片白色，按照它們相對的明度畫出簡單的色調。在正常情況下，牙齒是有色調層次的，因為下唇擋住光；也由於這個原因，它們並非完全是白色。

圖175、176. 這是一個觀察的問題，記住嘴的位置和它的形體感。它總是構築在一個球體之上。

圖177. 怎樣畫不同姿勢的嘴？還有男人的和女人的、嚴肅的和微笑的嘴？在畫時應注意兩唇之間的曲線（它會指引、幫助你畫其餘的部分），記住，由於彎曲之故，可能要縮短線條。

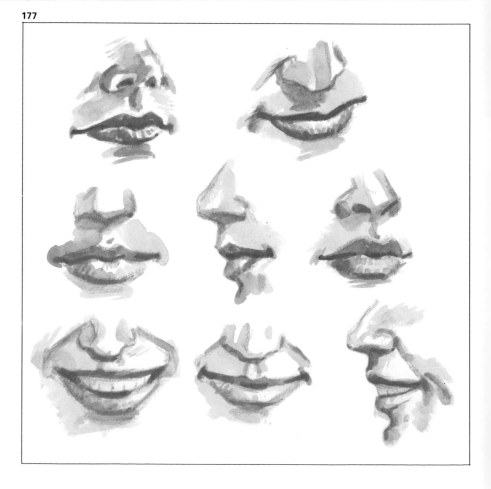

177

從這些繪畫中可以學到很多東西。
包括研究筆觸的方向、嘴唇形狀和
周圍肌肉的表現。注意整體的表現,
只畫出形狀、不具體畫出一顆顆牙
齒和牙齒之間的分隔線。還要注意
嘴、鼻子和下頦之間的關係,它們
是一起動作的。

圖179.馬內,《伊爾馬・布律諾》(Irma
Bruner),粉彩,巴黎羅浮宮。巴黎,吉羅
登攝影。局部,嘴的側面。

178

179

180

圖178. 梅倫德茲
(Meléndez),《自畫
像》, 馬德里,普
拉多美術館。

圖180. 德安
(Derain)《保羅・
紀堯姆》(Paul
Guillaume),巴黎,
柑橘園。巴黎,吉
羅登攝影。局部。

圖181. 卡莎特,
《在花園裡縫紉的
婦人》, 巴黎,奧
塞美術館。巴黎,
吉羅登攝影。局部。
頭向前傾,形成了
鼻子和嘴的這種姿
勢。

圖182. 高更,《拿
扇子的女孩》, 埃
森,福克旺博物館。
巴黎,吉羅登攝影。
一位塔希提婦女的
嘴和鼻子,是這位
畫家以他特有的色
彩整體表現的。

181

182

臉的各個局部：耳朵

為了畫耳朵，必須記住它們在頭部所處的位置，如圖所示（圖184）。至於耳朵的確切形狀，這個問題和鼻子一樣，必須觀察它的局部，尤其是亮部和暗部。可以看看圖185中的例子，對它們照樣臨摹，然後再看看圖186和圖187中的耳朵。

183

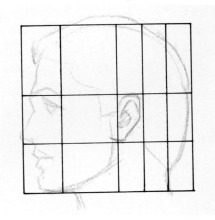

184

圖183、184. 我們複製了同樣的圖，免得你每次都要回過頭去看。你要根據標準記住各個部分的位置，首先是頭的體積。

圖185. 畫耳朵只需要大體的描繪，學會實際觀察，不要有先入為主的想法。注意比較大小和色調層次。

圖186. 馬內，《伊爾馬‧布律諾》(*Irma Bruner*)，巴黎羅浮宮。巴黎，吉羅登攝影。局部。從頭的側面才能看到耳朵的正面。無論是素描或油畫，耳朵和身體的其他部分一樣，首先必須觀察它實際上的樣子。

圖187. 梵谷，《阿爾芒‧魯蘭像》，埃森，福克旺博物館。巴黎，吉羅登攝影。局部。頭部面對我們時，畫耳朵會遇到複雜的透視問題。如果我們不將它看成耳朵而只是一個物體，問題就容易解決。

185

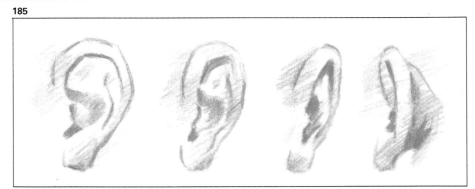

186

187

頭的各個局部：下頦、頸、前額

在這裡我們想顯示臉部五官配合在一起所表現出模特兒的特徵及其姿態。我們將論及前額、頦，當然還有頸。頭和頸之間的關係是最基本的問題。怎樣將一個圓柱體安裝到一個球體（頭）中，可以從這些插圖中有所瞭解。我們也可以觀察下頦（從上或從下看），如圖188中所見。還可以看看過去的畫家作品的

188

189

例子。為了正確地畫出頭和頸的動作輪廓，別忘了基本的線條結構。

圖188、189. 現在要考慮的問題是不同的臉上各個部位的不同特徵：包括額頭是闊的還是狹的、下頦是方的還是圓的、有沒有鬍鬚、頸部是結實的還是纖弱的、這個人是粗壯的還是苗條的。重要的是要注意頭和頸的結合點，也就是球體和圓柱體的結合點，要用結實的肌肉將它們連接起來。

圖190. 馬內，《伊爾馬·布律諾》(Irma Bruner)，巴黎羅浮宮。巴黎，吉羅登攝影。局部。

圖191. 梵谷，《雷伊醫生》(Doctor Rey)，莫斯科，普希金博物館(Moscow, Pushkin Museum)。巴黎，吉羅登攝影。局部。

190

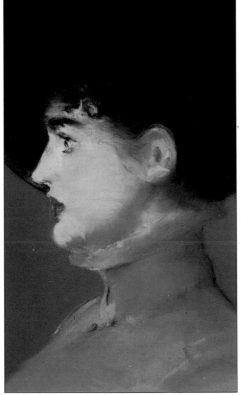

191

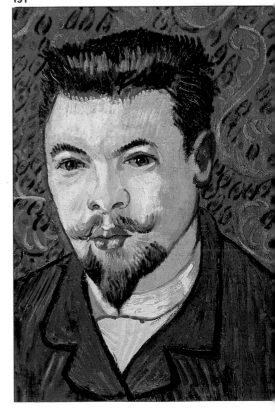

頭和頭髮

圖192、193. 不論髮式是否吸引人，一件好的藝術作品重在表現頭的基本形狀。頭髮應該有助於表現頭部的立體感。要做到這一點，必須記住頭比臉大得多（在畫以前先測量）。

圖194. 畫頭的過程：首先勾畫出大的塊面，然後畫出表示方向和體積的某些陰影和記號，最後畫臉和頭殼，用彼此聯繫的各種不同的灰色調畫。

192

193

194

關於頭的問題已談了很多，但還沒有提到頭髮。在畫頭髮以前，畫顱骨的重要問題是要合乎比例（一般傾向於縮減尺寸）。要考慮前面講過的標準；或者簡單地說，考慮人的身體結構。

頭髮因年齡、性別、髮式等等而有所不同，但支撐它的框架總是可以看清的。頭髮必須表現出顱的形體，就像畫中的其他部分一樣。所以應該將頭髮畫成一團，從一堆簡單的形狀和線條開始，然後將它的明度和人體的明度聯繫起來。但是怎樣描繪和用色彩畫頭髮呢？要仔細研究模特兒和本書中所有的畫，確保全部線條和筆觸都畫得很自然。還要調合顏色表現立體感，讓它們顯得輕鬆，並且和臉及背景協調一致。看看這些用不同技法畫的作品，並試著從中得到啟發。

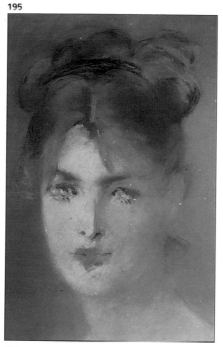

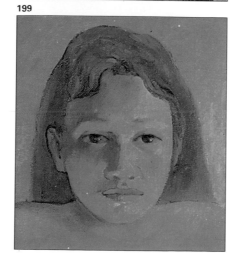

圖195. 馬內，《皮膚白皙的女人》(A Blonde Woman)，巴黎羅浮宮。巴黎，吉羅登攝影。局部。粉彩有利於朦朧的畫法，不必縮短頭部結構的線條。

圖196. 委拉斯蓋茲，《宮娥》(Las Meninas)，馬德里，普拉多美術館。巴黎，吉羅登攝影。注意這位公主的局部。委拉斯蓋茲的驚人畫藝使這幅畫栩栩如生，沒有不自然的感覺。

圖197. 塞尚，《自畫像》，巴黎，奧塞美術館。巴黎，吉羅登攝影。局部。顱骨的結構有時可以見到，畫時不應低估它的體積。

圖198. 卡莎特，《兒童頭像》，巴黎，私人收藏。巴黎，吉羅登攝影。局部。畫家用嫻熟的粉彩技法畫出孩子蓬鬆的頭髮。

圖199. 高更，《拿扇子的女孩》，埃森，福克旺博物館。巴黎，吉羅登攝影。局部。用概括的手法描繪的美麗頭像。

手：結構和包含的內容

如果畫得正確，手可以成為肖像畫中一個重要的表現內容。人們常常將手畫得很糟，對它不太瞭解。從解剖上來說，畫手是很複雜的事。因此當你畫手時，重要的是先勾出整個體積的輪廓（圖201），然後添上手指、手掌等細節。要記住圖200中顯示的比例和解剖關係。

在這幅圖和以後的圖中可以看到，除了可見的部分外，手的骨架決定它的外形。構成手的許多骨頭和掌骨（腕）及指關節有關係。更重要的是為了使骨頭的框架簡化，所有指關節的位置可視為一系列的曲線，如圖200A所示。無論手的姿勢

圖200. 手的骨骼（腕骨——1、掌骨——2、指骨——3）多而複雜，但是我們可以從表面上清楚地看到。要描繪它們，必須記住它們是一系列彎曲且幾乎是平行的線條。

圖201. 手可以有很多姿勢，要怎麼畫呢？用你自己的手作練習，或用一面鏡子。有兩種方法：一是前面提到過的用曲線勾輪廓，二是畫一個能包含整個結構的幾何形。

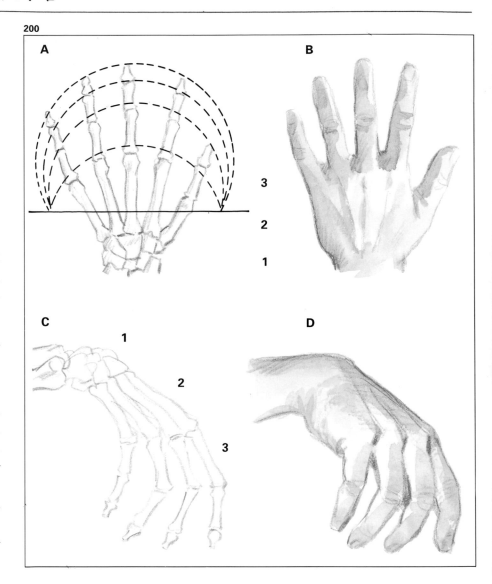

如何，必須用這些曲線來推定手的透視關係（圖201）。當需要將各個關節連接起來時，這就很有幫助了。現在畫你自己的手，就像在圖203中所使用的方法；用一面鏡子試驗其他的姿勢。

記住，手是很能表意的。只要畫得好，它們能透過姿勢和動作表達出肖像的許多含義，同時還能使構圖更美，使肖像富有生氣。

圖202. 然後你可以在這個形狀上添加更多的細節，畫出手指，再畫上指甲和皮膚的皺摺，但是必須先畫出手的主要輪廓才能畫這些細節。

圖203. 這是畫身體上最難畫的部分所必須做的一種練習。

202

203

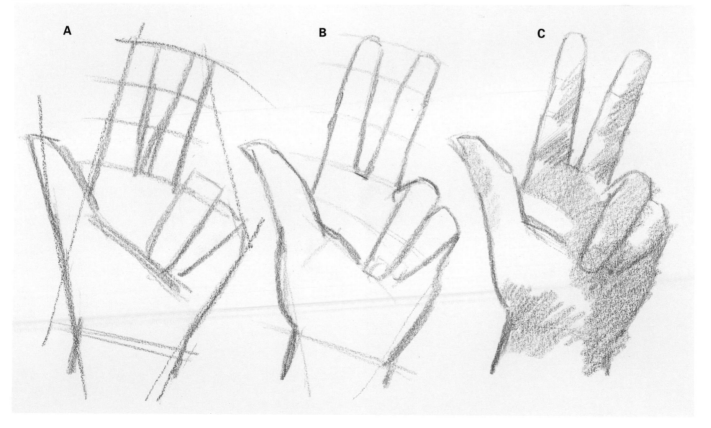

A　　　　　B　　　　　C

繪畫上的手

繪畫中表現手的方式有許多種，像
梵谷的作品中，手的輪廓畫得很清
晰；而在另一些畫中，像委拉斯蓋
茲的這一幅，手只有暗示性的表現
而已。有些手作出某個姿勢，另一
些手則握著東西或在做動作。

圖204. 梵谷，《卡米耶·魯蘭》或《學生》。
圖205. 克爾赫納，《戴帽子的裸體女人》，
科倫，瓦爾拉夫—里查茲。
圖206. 委拉斯蓋茲，《宮娥》。
圖207. 畢卡索，《赫爾特律德·斯坦像》。
圖208. 卡莎特，《在花園裡縫紉的婦人》。
圖209. 德安，《保羅·紀堯姆》。

（圖204-209都是已在本書中出現過的繪
畫的局部。巴黎，吉羅登攝影）。

204

205

206

207

208

209

模特兒的年齡和性別：男人

現在我們可以開始進行專門的研究；首先應確定年齡和性別方面的某些區別。畫一幅真正的肖像時，想要畫得像，需要按照每個模特兒的具體情況進行觀察和推算，找出小細節。

或者，研究這些肖像畫傑作，找出其中與一般規則的相同之處和不同之處，也很有用。這裡我們將以男人作為主題進行研究。縱使畫難處理的特徵：如突出而堅實的下顎、眉毛、鬍鬚等和婦女、兒童顯然不同的部分，也毋須擔心。

圖210-212. 塞拉，《青年肖像》，1939，鉛筆，私人收藏。福蒂尼 (Maria Fortuny)，《費拉吉》·(Ferragi)，1862，粉彩，巴塞隆納美術社。塞尚，《戴白頭巾的自畫像》，1881，油畫，慕尼黑，新繪畫陳列館。一幅是男人正面像、一幅是仰視的展示臉部四分之三的肖像、一幅是面對觀者展示臉部四分之三的肖像。注意不同的處理、不同的類型，並研究所有的不同之處。

模特兒的年齡和性別：婦女

在肖像畫歷史的最初階段，婦女的畫像是比較少的。但是在後來的時代，歷史似乎想對浪費掉的時間作出彌補，現在已有數以千計的著名的和無名的婦女肖像。用一般的理論來觀察、比較它們的情況，可以看出某些特徵。在肖像畫中女人的面貌比男人柔和，下顎比較小而圓，化妝和髮式常常是重要的內容。鼻子和嘴（包括它們的陰影）較小。這些方面不可誇大，否則畫會失去魅力。在畫臉的輪廓時也有同樣的問題；但是，將男人和女人區別開來的那些特點是很明顯的，這在本頁的插圖中可以清楚看出。甚至所用技法也不同，畫女人的技法比較輕柔，當你畫這種肖像時要記住這點。

圖213–215. 卡莎特，《莉迪亞在花園裏閱讀》，局部，1880，芝加哥，藝術中心。
雷姆塞(Ramsay)，《畫家的妻子》，1754，局部，愛丁堡，國家畫廊。
竇加，《埃瑪·多布里尼》(Emma Dobligny)，1869，局部，私人收藏。描繪的婦女臉部表情各異，然而頭髮都束結起來。雖然是不同的畫家畫的不同肖像，但是她們的面貌都很溫柔，都有一張小嘴和豐滿的臉。

213

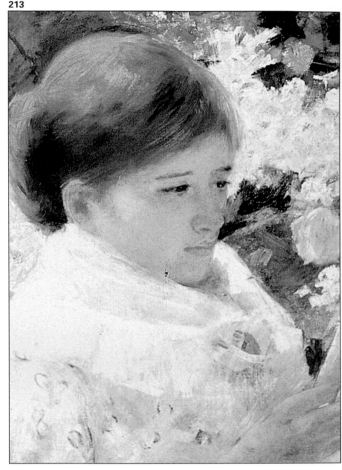

214

215

模特兒的年齡和性別：老年人

老年人的臉經歷了某些變化：脂肪趨於消失、皮膚皺縮和變得乾燥，因此臉的形狀完全由骨骼結構決定。如果是男性，會出現禿頂。除了皺紋，還可以清楚地看到前額的骨骼結構，太陽穴更加明顯（記住「人的頭部結構：綜合」一節）；眼球也一樣，一般更加凹陷，眼窩更加明顯，由於雙頰下垂所造成的凹陷，使得顴骨和鼻子更加突出。眼睛周圍、頷下和頸部出現下垂的肉和皺紋。畫老人的像是一種很好的藝術練習，因為我們不是在畫肉體之美，而是像林布蘭那樣，我們是在說明人和繪畫本身。

圖 216–218. 揚·葛沙爾特 (Jan Gossaert)，《老倆口子》(An Elderly Couple)，倫敦，國家畫廊。
梵谷，《畫家的母親》(Portrait of the Artist's Mother)，洛杉磯，諾頓·西蒙藝術基金會 (Art Foundation, Norton Simon)。
畢沙羅 (Pissarro)，《自畫像》，1903，倫敦，泰德畫廊 (London, Tate Gallery)。老人是一個有趣的繪畫主題。注意在正文中提到的特徵：鬆弛下垂的雙頰，以及非常明顯的骨骼結構。

216

217

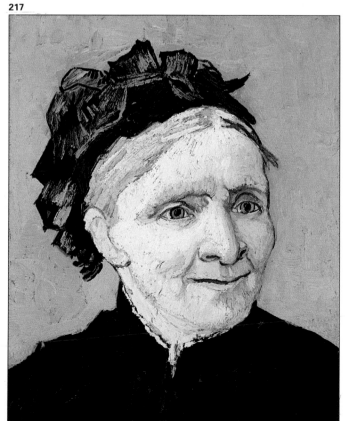

218

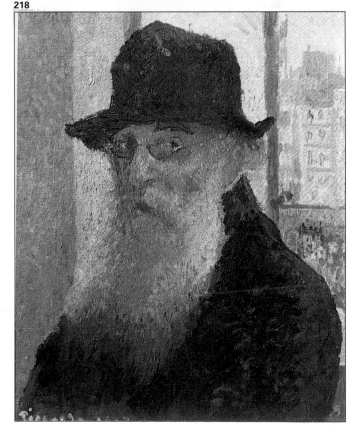

模特兒的年齡和性別：兒童

雖然兒童由於他們的成長而變化很大，但在這些肖像中他們不可能和成年人混淆。兒童的面容柔嫩，畫時要用柔和的光。他們身體的比例也不同，尤其是在很幼小的時候。

在有關人體標準這一節中已講過這個問題。頭和眼睛都比較大，鼻子小而朝上，尤其是那些年紀最小的（如圖219、221）。當他們稍稍長大，開始有些像成年人，但是他們的雙眼仍然分得較開，下巴較小；相貌是未定型的、溫和的。假如他們性情好動，又無顯著的特徵，畫這樣的兒童肖像就不容易。所以對每個兒童特有的柔和色調和嬌嫩必須作出相應的調整。

圖219. 畢卡索，《藝術家的兒子》(Artist's Son)，1924，巴黎，畢卡索博物館。局部。
圖220. 提香，《拉努齊奧‧法努齊奧》(Ranuccio Farnuccio)，華盛頓，國家畫廊；一個年齡稍大的孩子，局部。
圖221. 卡莎特，《戴大帽子的小孩》(Small Child Wearing a Large Hat)，1889，華盛頓，國家畫廊。局部。細嫩的容貌和圓臉像畢卡索畫中的一樣。
圖222. 莊‧米羅，《兒童像》(Portrait of a Child)，1918，巴塞隆納，米羅基金會(Barcelona, Miró Foundation)，莊‧普拉茲收藏。兒童的臉畫得很別緻、精確。

219

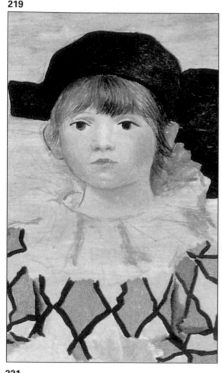

220

221

222

模特兒的特徵：姿勢

「抓住你的模特兒的獨特之處——他不只是一個健壯的人，他是個海克力斯(Hercules，即大力英雄)。」

「首先注意你的模特兒的相貌，然後對他的姿勢作相應的安排，讓他表現得自然些。」

「在各種姿勢中，通常會有某個側面要比其他的側面更具深意。」

安格爾

根據安格爾的這些建議，我們將繼續去探索怎樣將肖像畫得更逼真。我們已有了關於頭和身體的相當的知識，可以按各自的方式去利用它。這些畫是很好的範例，顯示了模特兒的姿勢能表現他的性格、年齡、甚至癖好、習慣、興趣和對他們自己的個人看法。

圖223-225. 塞尚，《坐在紅椅子上的塞尚夫人》，波士頓，美術館。福拉哥納爾(Fragonard)，《年輕的藝術家肖像》，巴黎羅浮宮。福蒂尼，《伊格那西‧艾克塞拉‧伊‧豐特像》(Portrait of Ignasi Aixelà i Font)，1873，私人收藏。在觀察每一個人以後，比較這些姿勢，看看他們是誰?他們使人想起什麼?他們的愛好和他們的表情。記住，最好採取輕鬆自然的姿勢。

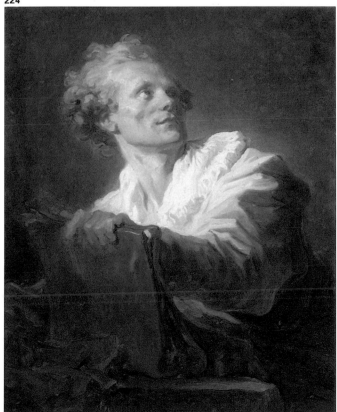

按照模特兒的情況選擇姿勢

如安格爾所說，你必須抓住模特兒獨特之處。為了達到這個目的，你必須尋找一個他習慣的姿勢，讓模特兒感到舒適……而且還要尋找最能表現他的特徵的姿勢和位置。還要注意服裝的式樣、頭髮的式樣，這些都構成人物性格的一部分，不應該像做廣告那樣顯得勉強。還要儘可能地避免不自然的透視現象。

「研究每一年齡層所特有的姿勢。」

安格爾

這些照片（圖226-231）顯示了各種年齡、甚至不同性別的標準姿勢。兒童的身體動作和上了年紀的人不同。兒童活潑好動，不同於文靜地在休息或看書的婦女。姿勢和人物相稱才能達到逼真，這一點十分重要。

圖226-231. 這裡可以看到坐的姿勢按照年齡和性別而不同。在肖像畫中一切都必須自然，否則模特兒「會顯得是在裝腔作勢」，缺乏真實感，好像畫的不是這個人，儘管面貌畫得很像。

模特兒的特徵：衣服和摺痕

「沒有兩個人是完全相同的，要畫出模特兒的每一個特點。」

安格爾

我們繼續探討肖像畫中個人特性的問題，以便達到所期望的逼真程度。無論這幅肖像是一次或分幾次畫成，模特兒不可能一直保持不動。衣服會有不同，衣服上的某些皺褶和摺痕更會不同，袖子也許會顯得短了一點、帽子也許會向一邊傾斜……畫家不必因這種表面上的變動而感到為難。相反地，須知畫是他的創作，決定繪畫的是畫家而不是他的對象。遇到這樣的情況時你可以這麼辦：一方面勾出姿勢的輪廓；另一方面，熟悉衣服的圖樣，這樣你就不必依靠它們了。

圖232、233. 達文西，《一個坐著的人的衣服習作》，巴黎羅浮宮。竇加，《緞帶習作》，巴黎，奧塞美術館。自從雷奧納多·達文西以來，大多數畫家都畫衣服，布料上的皺紋和皺摺習作。

圖234. 奧圖·迪克斯 (Otto Dix)，《朱利葉斯·赫斯醫生像》(Portrait of Doctor Julius Hesse)，赫斯家屬收藏。衣服可以有許多處理方法，但它們應該和人的儀態結合。

232

233

234

精確的素描是畫得像的基礎

我們已經知道了一些訣竅，可以幫助我們更逼真地描繪出人物的身體和心理狀況。一方面，我們對人的頭和身體已有了較深的瞭解；另一方面，我們已知道了一些關於確定人物特徵、姿勢、外表、衣服等的知識，也懂得了如何在漫畫中探求。但是我們在給模特兒畫肖像時，要從何著手？怎樣將所有的知識付諸實踐？答案是運用一種人體數學結構的方法，精確地描繪我們所見到的。這會使我們得到形體上想要的逼真。

精確的素描其實只不過是一張格子和對距離的準確計算，還有對頭部各部分的大小和比例作準確的定位，再加上準確地估計明暗。肖像畫不像其他主題，它要求更高的精確性，如果稍有變動就不像了。我們可以用各種方法測算比例和明暗，這些將在下面幾頁和本書的最後部分作詳盡的說明。

首先，我們和模特兒的位置必須合理。我們的眼睛和模特兒之間的距離和高度必須適合於看和測量。請看圖245-247，並試著做練習。

畫肖像的最好方法是用一枝鉛筆目測模特兒的各部分比例。實際上就是比較它們之間的距離，例如，看看鼻子的高度是否等於額的高度，或眼睛是否是嘴的一倍半，或能見到的這部分臉孔是否相當於左邊眉毛和頭髮起點之間的面積。然後我們必須將這些測算轉移到紙上，畫出比較詳細的圖（圖243、244）。

評估包括對各種灰色（明暗度）作比較。有一個方法可以將色彩簡化，就是瞇起眼睛看模特兒（圖249），這樣一來「幾乎」能將它看成是黑色和白色。用眼睛作出評估以後，必須立即開始將對象的暗色調和中間色調聯繫起來：如臉右邊的陰影和頭髮上被照亮的部分及右手邊上衣部分的明度相同等等。必須簡化

圖241-244. 繼續講述比較畫家和模特兒之間距離的方法，當你畫臉部時便可以運用。

圖245-247. 要畫的身體範圍愈小，畫家就應靠模特兒愈近。

241

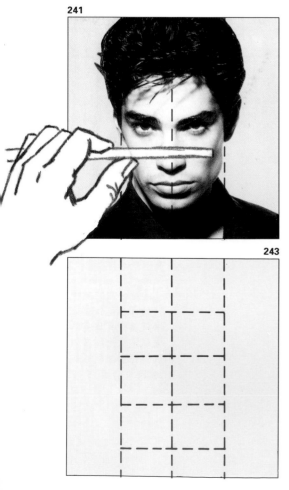

242

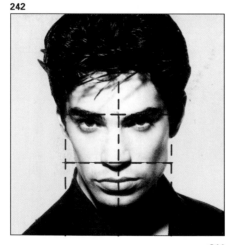

243

244

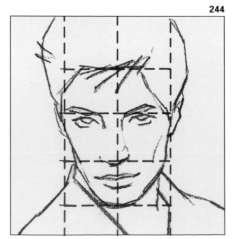

245

3-4 m

246

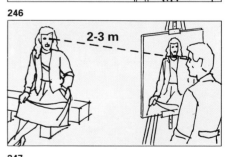

2-3 m

247

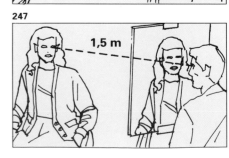

1,5 m

灰色層次，使素描顯得清楚。例如，採用三種灰色調和紙的白色，以免將重要的誤為不重要的（圖251、252、253）。

最後，核對一下你的評估是否正確，可以用一面鏡子從相反的方向看這幅畫。還可以用一張照片在平面上比較面積大小，模特兒不在時也可以根據照片畫。在照片或習作上用方格子，可以將肖像畫得非常準確。方格子是最古老的方法，圖254顯示了如何用它作準確的測量。

248

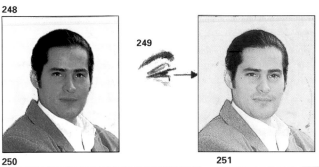

249

圖248-253. 比較明暗度的方法：瞇起眼睛比較相關的灰色色調，然後只用三或四種不同明度的灰色作綜合的描繪。

250

251

252

253

圖254-255. 用方格子根據照片畫肖像和用比較法測量比例一樣，這就像在模特兒和畫家之間安放了一塊測量板。

254

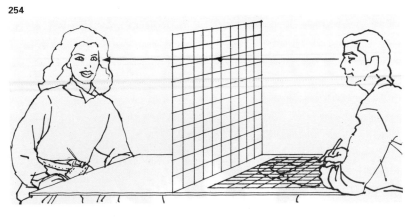

255

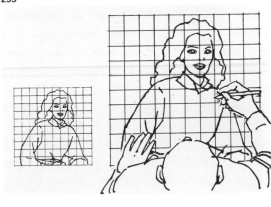

巴耶斯塔爾用炭筆作比例和明度的練習

263

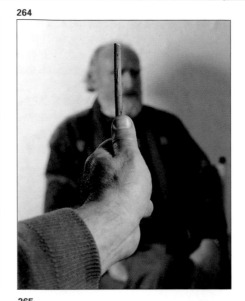

264

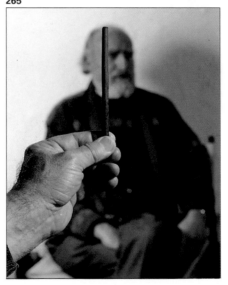

圖263、264. 巴耶斯塔爾為模特兒安排了一個舒適、悅目的姿勢，然後用一根長而薄的炭筆測量。他想畫的這幅圖是從頭頂開始往下到胸部，他用手指在炭筆上表明位置。

圖265、266. 畫家將最初的測量和頭部的高度（一半稍多一點）、臉的寬度（大約一半）聯繫起來。然後他用同樣的方法測量其餘部分的比例。

巴耶斯塔爾 (Ballestar) 做這個練習有兩個目的：展示正確地確定比例和作出估計的必要性和重要性，以及教你怎樣去實踐。看這些照片，巴耶斯塔爾在為他的模特兒朋友選擇姿勢。決定了將要畫身體的哪一部分以後，他開始用直尺般的炭筆打稿。他從同一個地方作出全部的測量，首先測量全身，然後是頭部和身體的比例（一半多一點），再來是頭的可見部分的相對寬度以及其他必要的計算。與此同時，巴耶斯塔爾在紙上畫幾條直線和橫線，表示已測定的比例，如圖 267 所示。

265

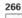
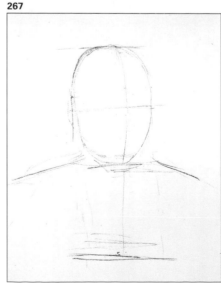

266

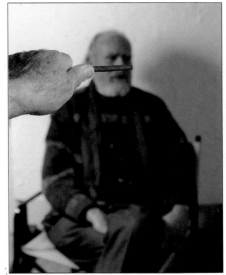

267

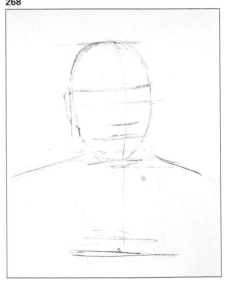

268

圖267、268. 巴耶斯塔爾將測量的結果在紙上標明。看看第一次的測量（頭到胸）和與此有關的頭、眼睛、鼻子、嘴和臉的垂直長度的一半等位置。

圖269. 這是對各部分關係的正確測算。巴耶斯塔爾畫出眼睛的內角，說明眼的內角和鼻子的外緣位於同一條垂直線上。然後他開始畫下顎、耳朵等。

圖270. 如果你仔細看，會發現許多直線，它們相形之下顯示出立體感。

圖271. 最後是色塊，它們抹去和代替了最初炭筆畫的線條。用手指畫出的同一明度的色塊大小不等，散佈於輪廓線的裡面和外面。

269

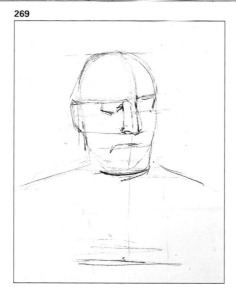

270

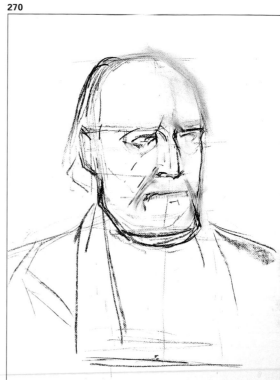

271

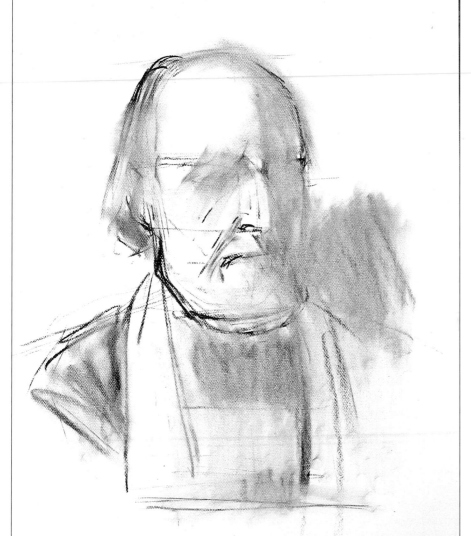

現在他加上更多特殊的線條，將一些法則付諸實施，如「眼的內角和鼻子的外邊處在同一條直線上」，或「從眉毛到鼻子下部的距離就是耳朵的高度」。然後他畫出更多的細節，往往是沿著原來所畫的平行線條進行，這些線條在描繪的過程中被擦去。這些作為基準的線條是直的、輕鬆的，不會限制肖像而具有加強的作用。下一步是對亮部和暗部作出估計，方法是在將成為暗部的區域著上色調統一的中灰色，留下白色的區域不畫。記住這些區域不能有鮮明的界線，它們看起來應該是模糊的色塊。

巴耶斯塔爾完成這個練習

現在是調整這幅畫的時候。巴耶斯塔爾用一枝炭筆畫，但他馬上用手指和破布去擦，使之柔和。然後他在灰色和白色區域的頂部畫幾條短的不連貫的線條，大體上畫出五官的位置，在畫出較暗的灰色的同時又將它擦去，往往利用背景部位的灰色，使得他好像是在用白色畫。同時他在畫上到處「移動」，先畫左眼，然後畫頭的一部分，再畫上衣，最後將各個部分聯繫起來。

圖272、273. 在這兩個階段，出現更多的灰色，有的濃些、有的淡些。用鬆弛的線條在色塊上畫出臉部五官。容貌和頭髮已顯露出來，尚有一隻眼睛和畫上的其餘部分尚未完成。

圖274、275. 巴耶斯塔爾用炭筆畫頭部，白色的部位是透過除去黑色的炭粉而形成。這是一個不斷地畫和擦的過程，塗上黑色和去掉黑色，但總是增加一些新的東西，就這樣人像漸成形了。

272

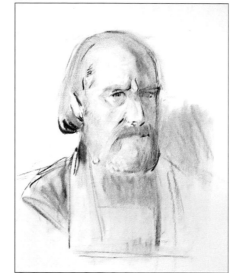

273

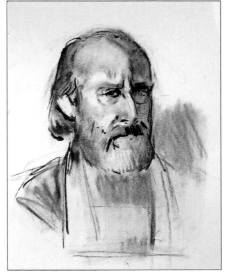

274

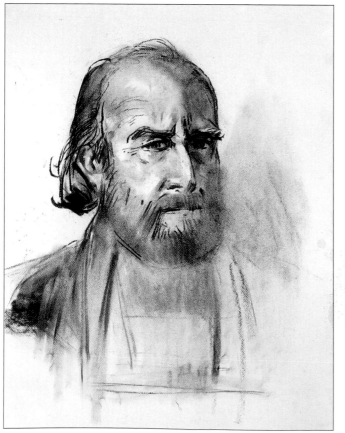

275

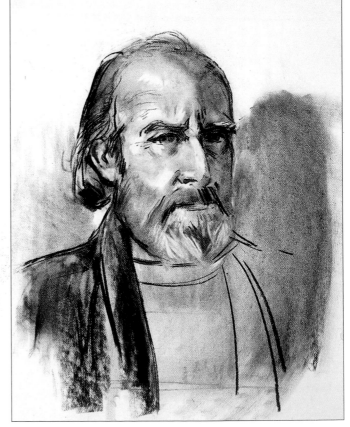

巴耶斯塔爾不斷地畫和擦、描繪和接合顏色、將色調變暗和去掉炭粉、勾輪廓和用擦筆調整色調，直到形體開始顯現。他不使人物具有清楚的輪廓，不畫外輪廓線，而是將它和背景及上衣融合在一起（圖275）。最後他毫不猶豫地矯正臉的左面部分，因為「它顯得太小了」。你在畫時也不必猶豫，尤其重要的是要全面觀察你的畫，看看是否有類似的錯誤。

巴耶斯塔爾重新堆砌畫上一層層的炭色。現在他以一種比較輕鬆的方式對這幅畫加工，調整小的區域、添上最後的線條、突出臉部的特徵。這位模特兒霍塞普‧羅卡沃德(Josep Rocaverd)也是一位畫家，是巴耶斯塔爾的朋友。他很高興，說他能在畫上清楚地辨認出他自己。我們知道這一點對於肖像畫來說是很重要的。

圖276. 這幅肖像幾乎已經完成，畫家畫了一幅精彩的畫。他從精確地畫出各部分的位置開始，然後透過比較灰色色調，在滿幅紙上畫出了有趣的炭畫頭像。

圖277. 巴耶斯塔爾只用炭筆、橡皮擦和手指就表演了許多種技法：畫曲線和直線、畫色塊和擦出色調、畫出一系列不同色調的灰色和白色等等。畫家先畫線條和筆劃，然後是色塊，接著是比較面積和間距。結果就是如圖所示。

276

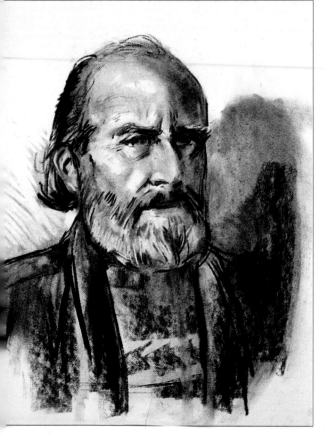

277

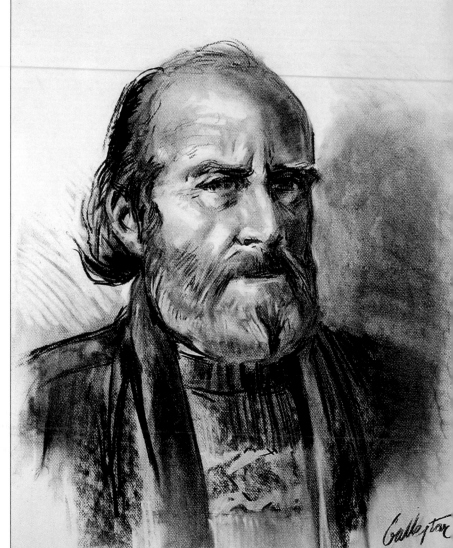

塞古用格子畫肖像

這一系列肖像畫技法練習是透過精確描繪的方法求得逼真。在上一個練習中我們藉著寫生來畫肖像，這一次將用照片代替模特兒。根據照片來畫兒童肖像是很有用的，因為他們不能長久地保持同一個姿勢。你可以看到我們將用格子代替眼睛和鉛筆（像前面幾頁所做的）測量面積和距離。第一步是在照片上或描圖紙上畫方格子，如圖279所示。

這照片或描圖紙應該分成若干同樣大小的方塊。要想畫得愈細，格子上的方塊就應該愈小。這裡塞古（Segú）畫的是2公分的方塊。第二步是在畫肖像

的紙上畫格子，它必須和第一次畫的格子具有相同的比例，但是要大一些，也就是說，格子上方塊的數量必須和第一個格子相等，但是尺寸要大些（圖281）。第二次畫的格子要畫得淡些，以後便可以擦去。塞古開始時先數方塊，以便確定頭的位置：一和二；一、二、三和四……他繼續數著，直到安排好臉的最重要部分。這種方法很簡單，不用靠目測確定相應的區域（如頭的高度是寬度的一倍半），只要數格子上的方塊就行，不需要計算什麼。畫家接著畫外形輪廓，用炭筆畫線條，不畫出陰影（圖282）。塞古毫不費力地畫出臉部五官的位置，這樣他就可以移開格子，看清明暗的分布。他開始用粗炭筆畫暗部，用

彎曲的筆劃畫頭髮，同時不斷地參考照片。他畫出暗色的眼睛，時時用手指蘸上炭粉敷在眼睛的下方，以求畫出柔和的陰影（圖284）。

圖278-280. 塞古將要用格子把一張照片畫成肖像。為了不弄壞照片，他將格子畫在描圖紙上——方格的每一邊是2公分。然後，他在作畫的紙上畫淡淡的格子——方格的每一邊是3公分。

278

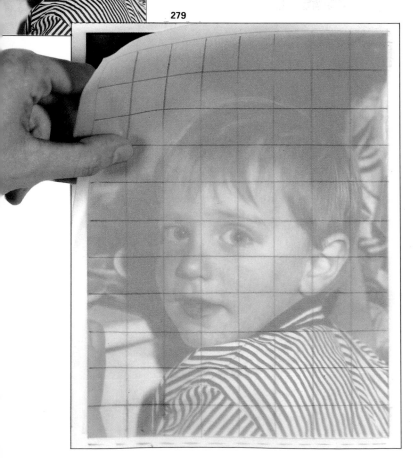

279

280

現在他將淡淡的格子線條擦去，因為那些線條使他無法畫好陰影及柔和的部分。這是一種非常簡單有效的技法，使你懂得如何「比較面積和距離」；看看這幅肖像兩眼之間的間隔是否等於……等於什麼？（等於眼睛的大小，等於鼻子的長度，等於諸如此類的……）有了格子，你只要數方塊就行，這種方法對於將一張小照片畫成一大幅畫很有用。

圖281、282. 淡得幾乎看不見的格子是用來測量的好工具。你也可以在格子上畫斜線或更小的方塊，從而取得更好的參考依據。

圖283-284. 畫家繼續利用格子柔和地畫出臉部的線條，然後他畫了一些黑色線條，企圖對畫面的明暗作出明確對比。

281
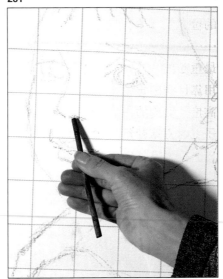

282
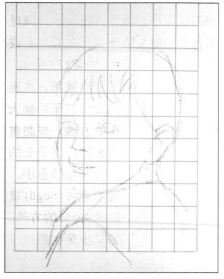

283
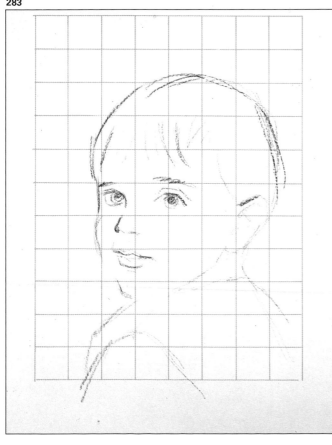

284
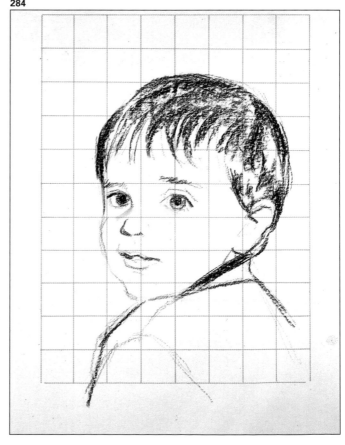

用手指、炭筆……作畫

285

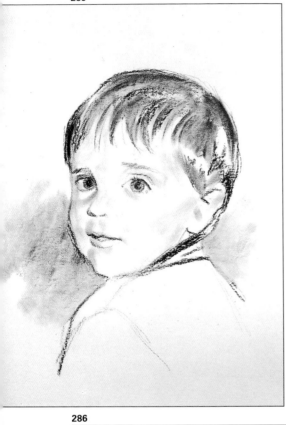

塞古開始畫出各種色塊，先用手指擦，將右臉部分變暗，而左臉則留下紙的白色作為亮的區域。

然後，當畫家更果斷地加深某些部位時，他似乎在「強調」臉的某些部分，「擦去」比較生硬的線條，從而讓明暗來表示一切。炭筆是理想的材料，因為畫上去和擦掉都很方便。塞古說他寧願「弄髒」畫面，以便用橡皮擦擦出白色的色調。雖然這個練習的重點是用精確的素描畫出逼真的肖像，但是用最簡單的材料表現臉部最明顯的特徵也很重要。以如此簡單的方法也能夠作各種處理。這樣一來，我們就必須綜合運用，即不考慮色彩而重視明暗，它迫使我們用少量的線條、色塊和不同的灰色描繪像臉孔那樣複雜的東西。

畫家現在畫襯衣上的條紋，因為它們「給這幅畫添加了一些東西，使它成為一系列更富有變化的符號」。現在塞古正在作最後修飾，

圖285. 因為這是孩子的臉，畫家避免過多地使用灰色。他慢慢地、柔和地在有色調層次的區域畫。根據照片畫肖像時，更容易比較距離和明度。

圖286. 照片本身較不能真實地表達動態，而光會迫使畫家去創造新的關係。例如，左臉的灰色必須使之和諧。

286

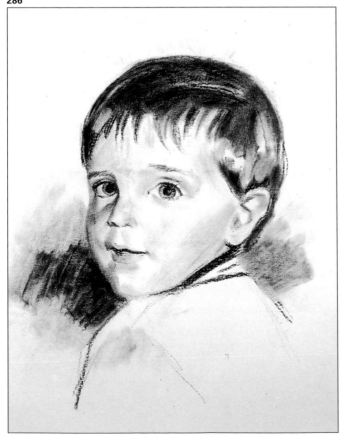

287

他必須非常小心地畫各個細部：眼睛、嘴、鼻子、睫毛。他還必須加深最初畫的色塊中的某些區域。然後他用手指擦和調整色調，將那些似乎有些分散的色塊連接起來，但仍然使它們成為單獨的「色塊」而不是結合成一整片。接著他在小的區域畫柔和的短線條（如右眼瞼，下唇），畫家進一步使這些灰色區域更柔和些，他輪流用炭筆和手指，有時用一小塊布抹去較多的炭粉。

圖287. 塞古用橡皮擦將某些區域擦乾淨，並在臉上和頭髮部位擦出白色。他在臉上不同部位的特定區域畫出明暗，接著畫襯衣上的條紋、眼睛的細節、眉毛和鼻子，尋求大量的、寫意的筆觸。然後他站在遠處看畫的效果。

圖288. 塞古從客觀的觀點（這對畫家來說是很不容易的）研究了這幅素描以後，發現右眼和嘴有些不足之處──不是處於正確的位置。必須注意，因為照片不是實體，容易騙人。因此你必須創作和懂得解剖學。於是畫家對畫進行潤色，擦去、再畫上去，著色、再作比較。嘴再重新畫過，眼睛畫得直一點，終於修改妥當。

畫家現在用有力的細線條仔細描繪眼睛。最後，塞古用一塊橡皮擦均匀地、大片地擦出亮的區域，在紙上形成白色的痕跡。他偶爾也用炭筆的筆尖修飾和加強臉上某些部位，並且對一些部位的比例作些調整（降低眼角、重畫下唇）。 他在頭髮部位畫幾根粗線條，突出眼睛中的一點閃光，就是那樣……。為了畫得很精確，這些最後的細節不是用手指而是用擦筆完成。研究一

下最後獲得的效果（圖288），你會發現使用炭筆這種材料能避免輪廓過於生硬，使輪廓和環境融為一體，產生一種非常藝術的效果。感謝塞古畫了這樣一幅好畫。建議你用一張自己的照片照樣畫畫看。

288

埃斯特爾·歐利維用油彩畫自畫像

289

我們現在將要觀摩另一位邀請來的畫家埃斯特爾·歐利維·德·普烏伊格 (Esther Olivé de Puig) 畫自畫像的作畫過程。跟前面兩幅畫不同的是,這一次我們將集中研究不太精確但比較注重表現的作品,試驗色彩和構圖。畫自畫像是一種很好的練習,因為你不必去和「顧客」爭論,去畫出「模特兒眼中的」逼真。如果你缺乏畫肖像的經驗,這種要求可能會成為一種障礙。

這是一個理想的機會,讓你拿起畫筆用你自己的臉作些新的嘗試。讓我們看看這位年輕的畫家是怎樣畫的。首先必須找到合適的地方安放鏡子和凳子,選擇恰當的照明甚至

恰當的衣服。埃斯特爾都選擇妥當以後,立即開始工作,她作了一些不尋常的嘗試,如採用長方形的畫幅。為此,她用鉛筆以短線條設計構圖。她「試驗」的第二部分是在事先用粉紅—洋紅色打底的畫布上畫,她將充分利用這種顏色的背景。現在她在調色板上準備好一系列顏色,不過她說只會用其中的幾種。她剛開始就用畫筆塗一種青綠色,它是粉紅色的補色。這樣從一開始就形成極大的色彩對比。埃斯特爾繼續用畫筆畫許多輕鬆的藍色和綠色筆觸,用了大量的松節油,之後臉的輪廓逐漸形成,然後是五官:眼、鼻和嘴。現在她在頭髮部位添

290

291

292

圖289. 埃斯特爾·歐利維畫自畫像。這是她的照片,戴著一頂帽子,披一塊有圓點花紋的圍巾。

圖290、291. 畫家用兩種藍色在以紫紅色打底的15號(F)油畫布上畫,第一種藍色偏綠。注意她同時所取得的對比。

圖292. 埃斯特爾用黑色開始畫起,以便建立起色彩和光之間的關係。

圖293. 最後,她開始用強而有力且具鮮明對比的黃色畫一些光亮的區域。注意橫的畫幅上新穎的構圖,在臉的右面留了一些空白。

293

加一些深藍色，用四筆黃色和赭色畫出臉上的光彩，和粉紅色的背景形成對比。

畫家用綠色和赭色繼續畫臉部，按照它們的亮度組織色彩結構，使臉部具有必要的立體感。此刻，在較暗的部位使用粉紅色。現在她開始「整體進行」，用經過調合的顏色畫臉和頸，用洋紅色畫嘴，用淺黃色畫圍巾，同時不忘讓粉紅色和藍綠色始終顯得生動。埃斯特爾繼續用色彩表現明暗。

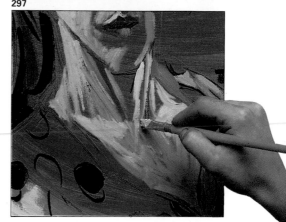

圖298、299. 調色板上鋪滿了黃色、綠色、藍色，正常的情況下，它們都用白色調合使之和諧。將它們和畫上的顏色作比較時，在畫上的這些顏色由於和鮮明的背景對比而顯得更純。

圖294、295. 她用小筆觸和對比色──藍色、綠色和黃色──畫臉。用較暖的色調畫領口和頸的左邊，用較冷的色調畫右邊。

圖296、297. 注意埃斯特爾畫臉時所用筆觸的大小和方向。

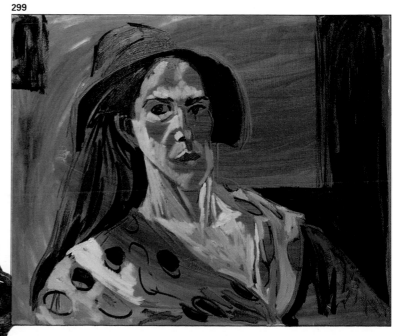

塑造頭、頸和胸部的立體感

現在埃斯特爾將要塑造頭、頸和胸部的立體感。她想要表現光和陰影。由於有那麼多粉紅色，這幅畫看來有點平板（色彩主義作品中的正常現象）。她開始畫頸部，由於那裡有許多土黃色、綠色和橘黃色，因此顯得有些凌亂。畫家處理這個問題的辦法是在陰影部添上一些較深的綠色，讓紫紅色顯得鮮明一些。

接著她用沾了顏色的筆以幾筆果斷的筆觸勾畫出頸部的肌肉結構，同時畫出亮的區域（圖303）。埃斯特爾繼續用這些黃色、土黃色、黃褐色、綠色畫臉部的陰影區域。
我們對於這幅畫在外表和性格兩方面都畫得那麼像感到驚訝，儘管素描有那麼明顯的變形，臉部特徵也有所誇大。她非常靈敏地著手調整

300

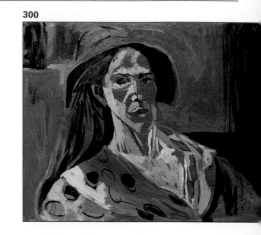

301

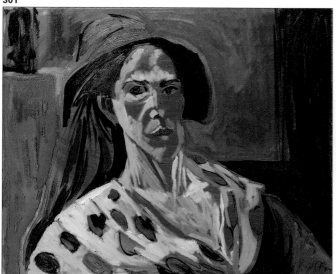

302

303

圖300、301. 埃斯特爾開始用藍色和黑色畫背景，但是讓粉紅色仍能被看到一些。如此一來，使圍巾上的白色得到協調。

圖302、303. 埃斯特爾大膽地用沾滿顏色的粗筆描繪領口。注意暗部和亮部的色彩。

圖304、305. 看埃斯特爾怎樣集中力量畫臉部和她面臨的許多細節。看暗部的這部分臉；用小色塊塑造鼻子、嘴唇和眼睛，以及這位畫家所特有的深沉、暗黑的臉色。

304

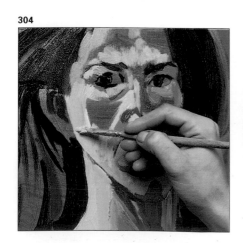

305

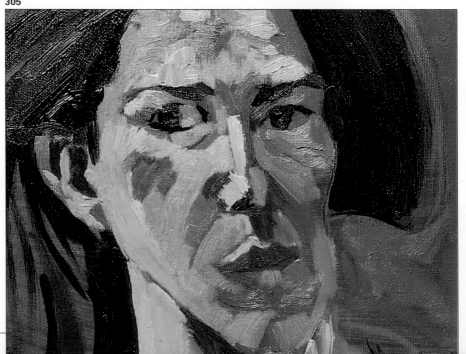

由附近日光燈的光所造成的暖的區域（在左邊）和冷的區域（在右邊）。在被燈光照亮的亮部是暖色調，在陰影部則是冷色調。在右面燈光照到較少的部位，亮部是冷的（看嘴唇和圍巾上的光），陰影部則較暖（略帶綠色的赭色）。埃斯特爾在用補色表現體積、表情和氛圍的光的同時，色彩終於得到協調，紫紅色被掩蓋了更多，使它不至於產生抵觸。這些顏色創造了一個清晰、有力的頭的形象。

這幅畫大膽地試驗了色彩理論，就像印象派、野獸派和表現派做的那樣。這幅充滿活力的畫顯示了形體塑造中的一種統一的和諧感，這不僅是色彩，也是覆蓋在畫面上活潑的粉紅色小點子所造成的結果。現

在你自己為什麼不試試畫一幅自畫像呢？但是要有點勇氣，在你對色彩關係有了較佳的瞭解時進行試驗，否則結果會有色調之間太相似和「髒」的危險。一種生動的顏色周圍必須有其他色彩陪襯，埃斯特爾·歐利維對這一點很清楚。

306

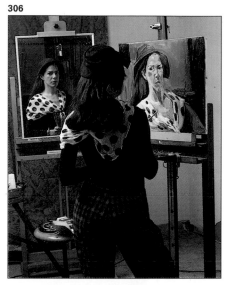

307

308

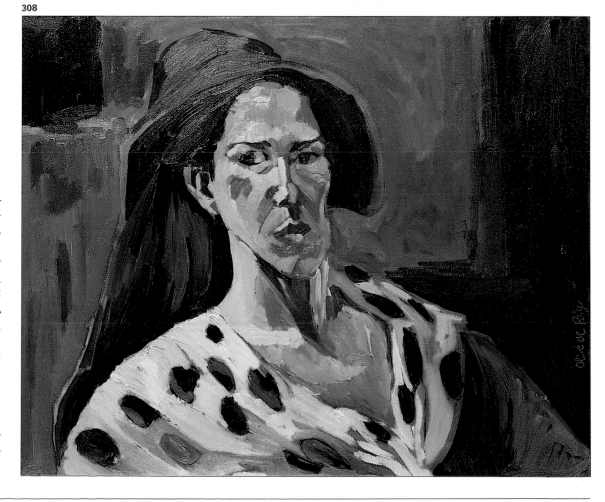

圖 306-308. 注意畫的大小和鏡子之間的距離、光線等等。畫家調色板上的顏色略帶灰色，不同的色調從稍帶藍色的淡灰色、藍色到稍帶綠色的棕色都有。但是在已完成的畫上這些顏色都是相互聯繫的，而且和中間的紫紅色也聯成一體。畫家的苗條身材、棕色皮膚和黑眼睛、黑頭髮是用一種表現主義的繪畫和色彩風格描繪的。

姿勢是一個審美問題

「研究頭和身體的姿勢，刻畫你要畫的人的性格。身體和頭不應朝同一個方向。」

安格爾

我們已經提到過，在開始畫肖像以前讓模特兒試驗各種姿勢非常重要。首先，模特兒的姿勢必須是自然的，這一點很重要。要根據他／她的年齡、儀表及其本身個性採取相應的姿勢。

讓我們看看不同姿勢的審美問題。我們所畫的人的姿勢除了本身具有吸引力以外，還必須能形成有趣的構圖。安格爾為我們提供了一條線索：「身體和頭不應朝同一個方

圖314–317. 圖314是一個正面的姿勢，頭和身體朝同一個方向。其實頭和身體最好朝向不同的方向，如其他幾幅圖中的姿勢。

圖318. 莫迪里亞尼，《黛第‧海登》(Dedie Hayden)，1918，巴黎，現代藝術博物館(Paris, Modern Art Museum)。這位畫家並非總是遵守一般的規則，但是這幅畫卻是按規則畫的，頭正對著觀者，身體轉向一邊。

314

315

316

317

318
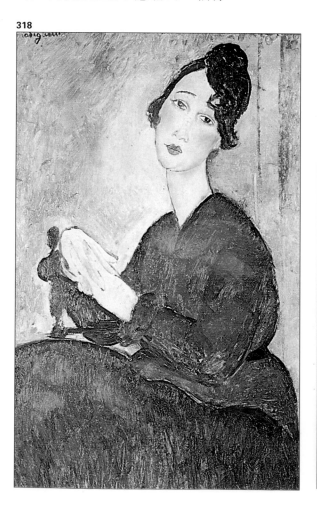

319

圖 319. 畢卡索，《雙臂交叉的雅克琳》 (Portrait of Jacqueline with Arms Crossed)，1954，畢卡索遺產繼承人。這是一個非常現代的、新穎的姿勢。這裡的重點是手，就像上一幅圖一樣。

圖 320-327. 這是畫家為模特兒尋找恰當的姿勢常用的方法。讓模特兒嘗試坐下、起立、靠在什麼東西上、拾起一本書、轉過頭去、向另一方向看、雙臂或雙腿交叉等等。

向」。這在圖 314-317 中可以看清。然而，這只是建議，在藝術方面是沒有規則可言的。如果不相信，請看畢卡索的這幅畫（圖319），在這裡身體和頭是朝同一個方向的。不過，如果你開始學畫肖像，遵從這條規則畫起來會容易些。

我們已經提到過，按照透視法縮短線條以及在畫時讓模特兒做點什麼事情是有必要的。應該要求模特兒兩腿交叉，或不交叉，轉動手臂、交叉雙臂、將一條手臂擱在椅上、

將頭部傾斜、轉動、轉過身去、靠向後面……例如，這裡是一位畫家在為模特兒選擇最好的、最有可能採用的姿勢時所拍的照片（圖320-327）。在你對它們作了充分的研究以後，再回到每一幅肖像畫來，看看他們的姿勢和表情是怎樣顯示他們的職業和個性的。姿勢顯然是新穎的、具有個人特色和明快的，構圖和畫幅彼此完全配合（如滿幅構圖、金字塔形構圖、黃金分割）。

320

321

322

323

324

325

326

327

照明規則和例外的情況

就像構成一幅肖像的其他因素一樣，什麼是模特兒照明的最佳方式也沒有明確的規則可循，因為會遇到許多例外的情況（如圖335、337）。但是在你剛起步時，我們總可以給你一些提示，使你的畫室能有正確的照明。

日光和人造光之間的基本區別是——日光和色彩有關，往往比較柔和、和諧；人造光則有比較明確的範圍，可以從想要的角度照向模特兒。畫素描肖像時人造光是較理想的，畫油畫肖像也一樣。但是如果有可能，

應該嘗試用日光去畫（較易調準色彩）。 另一點要記住的是，人造光不應太強烈（100瓦就足夠了），除非有相應的距離。這些照片展示了使用人造光的各種可能性，每幅圖都附有說明。

另外，光的照射方向很重要。臉部當然必須明亮，光源應稍稍位於上方或位於模特兒的一邊（注意圖328的正面照明沒有形成陰影），而且同時能創造出最好的立體感。但是光源的位置也不應過於側面（如圖330），因為這樣會形成許多雜亂

的陰影，只有精通肖像畫並且明確知道想要達到什麼效果的人才能處理好這種問題（如圖336這幅畫）。還有一點，模特兒臉部被照亮的這一邊應該離畫家較近。在照片上和幾乎在本書所有的繪畫中都可以看到這種情況。

圖328-330. 按照光的方向可以對模特兒作各種不同的照明：正面上面、正面側面、側面。最好的照明方式是光來自上面而不是全側面。

圖331-333. 貼近模特兒的強光照明產生反差很強的陰影。距離遠而漫射的柔和光線使形體顯得柔和。

圖334. 日光比人造光冷些，色彩不改變。藉日光畫肖像並不是理想的方式。

圖335. 拉蒙·桑維森斯 (Ramon Sanvisens)，《自畫像》，1977，私人收藏。從下方照明顯示出強烈的反差。這種照明不多見，但富有趣味的效果值得一試。

圖336. 福蒂尼 (Marià Fortuny)，《男人胸像》(Bust of a Man)，1870，巴塞隆納，現代藝術博物館。所用照明方式是正規的（從上面和正側面），但光線很強。這是照明規則中的一個值得注意的例外。

圖337. 林布蘭，《自畫像》，1638，阿姆斯特丹，國立美術館。林布蘭在年輕時甚至試驗過臉部照明的方法，這種不尋常的畫自畫像的方式有助於對明暗作特殊的研究。

圖338. 霍塞普·普烏伊格登戈拉斯(Josep Puigdengolas)，《阿黛拉》(Adela)，私人收藏。用側光畫側面像也很別緻，但這裡的光是漫射的，顯示了女性容貌的溫柔感。

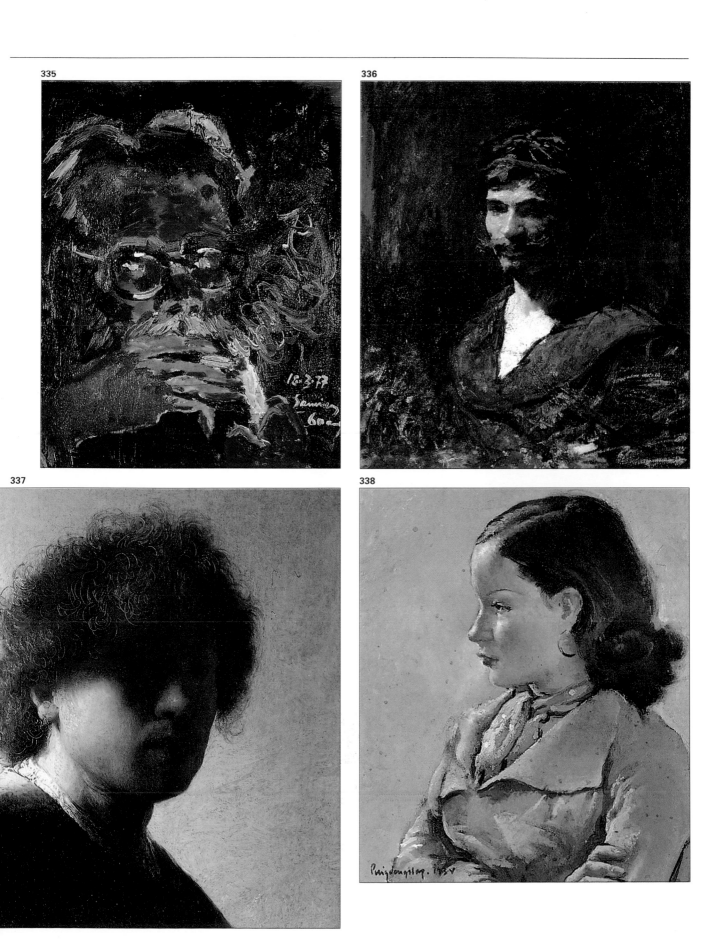

構圖、規則、習作和個人風格

在畫布或紙上主題的構圖是一個十分重要的問題。它將所有可能構成一幅好的肖像畫的條件組織在一起：諸如姿勢、素描、陪襯物品、光和色彩都是創作一幅藝術品的重要因素。它通常表示人體的一種概括（一個 S 形、一個三角形、一個 L 形等等）或一種雅致而有趣的安排。首先你必須知道你想要表現的是什麼，在表現它時，記住「肖像畫研究」一章。包括所有關於背景（不明確的或清晰的），及物品，

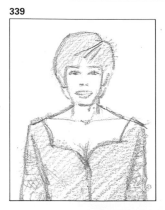
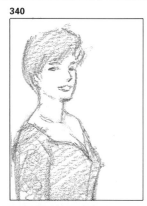
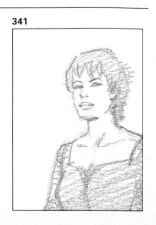

圖339–341. 畫肖像的規則說明，頭部轉向哪一邊就應在那一邊留下較多的空間。這是開始畫肖像的最好方式。

圖342–348. 在正式構圖以前，先畫大量的草圖，從中挑選最佳的格式。如果有必要，不妨稍稍改變模特兒的姿勢。

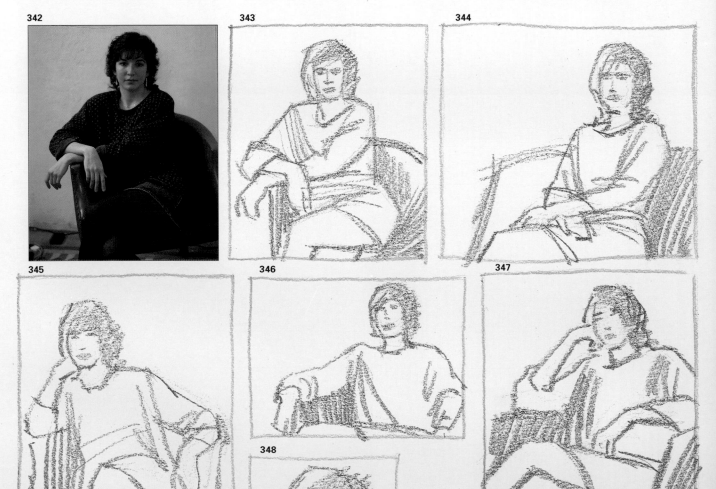

圖349–351. 看看這些構圖規則的例外，它們也非常優美。空間位於相反的方向：竇加，《迪埃戈·馬泰里像》(Portrait of Diego Martelli)，愛丁堡，蘇格蘭國立藝術畫廊。人物不在中央的正面姿勢，不過頭部位於黃金分割的位置：高更，《泰哈阿

手、眼睛、姿勢等各節的內容。
其他還有一些你應該看作規則的東
西：用鉛筆在不同格式的紙上（長
方的、正方的……）畫速寫草圖，
至少六幅或七幅。要求模特兒試不
同的姿勢：靠在某個東西上、手部
多顯露一些，或朝某個方向看……
試試模特兒在畫中的大體位置，頭
部位於畫幅中央或偏在一邊……然
後決定何者能最好地顯示出主題的
內涵。

這適用於所有的肖像畫，但是如果
你畫的是一個頭像，那就要記住一
點：假如模特兒向前方看，就將他
安排在畫面中央；假如模特兒向某
個側面看，就應在那個側面多留些
空間（見圖339–341）。

另一點有用的建議是仔細看看本書
中所有的肖像，你會發現這種畫確
實有許多種可能性。目前先學習這
一頁上的畫，一些結合概括和新穎
的、具有代表性的構圖。注意竇加
這幅畫中人物位置的變化（圖
349），還有高更和克林姆(Klimt)的
兩幅畫中背景和人物之間的關係
（圖350、351）。 再注意在構圖中
怎樣使畫幅格式配合畫家的作畫意
圖。構圖是十分重要的，你要花必
要的時間去找到合適的構圖。在一
幅畫得很好的肖像畫中，最突出的
就是它的構圖。

349

350

351

瑪納有許多親戚》(Teha'amana Has
Many Relatives)，芝加哥，藝術中心。以
衣服條紋和裝飾性背景為基礎的構圖，位
於中央，從理論上來說是「沉悶的」：克林
姆，《巴赫奧芬・埃希特男爵夫人》
(Baroness Bachofen-Echt)，威爾茲，薩爾
斯堡畫廊。

畫幅的格式和大小

紙或畫布的幅面格式和畫幅大小是否適度（首先是畫的大小和被畫的頭或身體的大小之間的相互關係）又給我們提出了一個難題，一個藝術上的問題。同樣地，這方面也沒有什麼規則，在現代藝術中更是如此。我們可以看到這種情況：畫家可以畫2×4公尺的畫，包含兩個肖像，就如同霍克尼(Hockney)的畫（見本書第一章），同時，還有在坎森(Canson)紙上或在10號(F)油畫布上只畫一個頭的肖像畫。重要的是這完全取決於你想要達到什麼目的，同時也該承認，它也取決於我們的能力（我們不會都想去畫2×2公尺的畫）。

畫幅格式係根據為構圖而畫的速寫草圖（或初步構圖）而定。如果適合方形就用方的畫幅，如圖356。如果是長方形格式，那是因為你想要表現一個特別的姿勢，或想在畫面上包括房間的一部分或其他人。如果想畫比較正式的肖像，主要的內容是臉部，那就用直幅的長方形畫布，但不要太大（10或12F應該足夠了）。如果是全身像，那就要加長（圖354），除非你想包括許多其他的東西（如空間、門、架子……）。你可以看到，這完全取決於你想要達到什麼目的。畫幅格式是構圖最重要的基礎。

畫幅的大小也是同樣的情況。然而，

352

353

354

圖352. 桑維森斯，《自畫像》，1975，私人收藏。126×89公分。這樣一小部分的臉卻佔了巨大的畫幅，幾乎可說是一幅抽象畫。

圖353. 馬內，《馬拉美像》(Portrait of Mallarmé)，1876，巴黎，奧塞美術館。一幅橫幅格式的畫雖然不常見，但是卻能包容這樣美麗的姿勢。

圖354. 馬克思‧貝克曼(Max Beckmann)，《弗里德爾‧巴滕貝格像》(Portrait of Fridel Battenberg)，1920，漢諾威，教區博物館(Hanover, Sprengal Museum)。加長的畫幅使人物從頭到腳都可以看到，同時對人物進行了壓縮，從而增強了這幅畫的悲劇氣氛。

有一點重要的建議，初學者尤應注意：不要把頭畫得比真正的還大，也不要畫得一樣大，應該按比例縮小，尤其是當你自己感到沒有把握的時候（不過在這裡也有例外，見圖352）。也不要畫得太小，因為那樣也會有問題（除非你想畫一幅工筆畫）。 如果只畫一個頭或頭的大部分，12到15公分（頭部）用素描表現就可以了；如畫油畫可以稍大一些。另外，身體在畫面上顯現的愈多，頭就應該愈小，可以參見這一頁的插圖。如果我們領會了這一切，就可以達到畫好肖像畫的兩個條件了。

圖355. 竇加，《埃德蒙·迪朗蒂》(Edmond Durranty)，1879，格拉斯哥，畫廊和藝術博物館。為了表現空間，採用方型的畫幅，空間是這幅畫的一個重要因素。

圖356. 塞尚，《自畫像》，1883-1885，洛薩納(Lausana)，私人收藏。又一幅方型的畫，適合於這種臉和姿勢。

圖357. 卡塞斯，《自畫像》，巴塞隆納，現代藝術博物館。普通格式的畫幅，構圖經過調整後，頭的大小和紙很相稱。

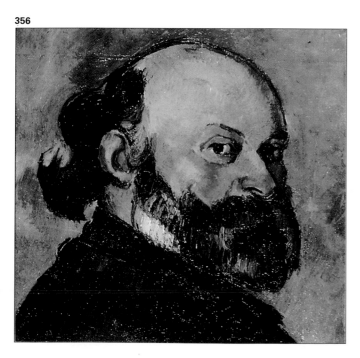

肖像畫中的寫意和
藝術內涵

「用兩種補色透過調合和對比，以及透過色調
彼此近似時出現的神秘的顫動感來表現兩個相
愛的人之間的情愛。用深色背景上的淺色光輝
表示前額的靈性。希望是用一顆星星表現。人
的激情則是表現在燦爛的夕陽中。」

「我不去複製我眼前的東西。我喜歡在色彩的
引導下更加有力地表現我自己。」

文生·梵谷

圖358. 文生·梵谷，《卡米耶·魯蘭》
(*Portrait of Camille Roulin*)，聖保羅，藝
術博物館(Sao Paulo, Museum of Art)。巴
黎，吉羅登攝影。每幅肖像都是以不同方
式畫的，不僅因為模特兒不同，畫家的多
數作品都是按照他的願望來概括和表意。

肖像素描技法

你可以看到一些肖像畫例子，它們是用下面幾頁所說的材料和工具畫的。不過為了找出我們在運用不同技法表現我們自己方面究竟有多少能力（和局限性），最好的辦法莫過於用這些技法來表現給你強烈感受的某一個主題。在這一章中我們強調這一點，因為我們將要看到的畫家在每一幅具體的畫中都只運用一種技法。或許我們應該從石墨鉛筆開始，它有各種不同的濃度和硬度。一枝普通的鉛筆幾乎可以畫出無限的效果（圖359）。然而，畫大幅的畫則用炭筆更好（圖360）。有幾種型號的炭筆，用它們畫深濃的黑色、色調層次和擦出色調是很好用的。關於色粉筆(chalk)（三種顏色）的問題在這部叢書的其他幾本書中有詳細的說明。它的情況幾乎是相同的，只是和鉛筆及炭筆相比，色粉筆畫中的白色是畫出來而不是擦出來的（圖361）。用畫筆或鋼筆以淡彩或製圖墨水來畫可以創造出無窮的奇異的組合（圖362）。

圖359、363. 用石墨鉛筆和金屬筆的古典素描技法能畫出各種結構、色塊和生動的線條。這些筆有從硬到軟、粗細不同的各種類型。

圖360、364. 炭筆（無論是壓縮的還是條狀或筆狀的）可以以各種不同的方式畫出粗大的黑色色塊，圓潤的筆觸和多種灰色。用手指和破布可以畫出令人激賞的素描。

圖361、365.「三色畫」是一種很普通的技法，用色粉筆或粉彩在白紙上畫，以利用紙的色調。

圖362、366. 墨水或水彩薄塗液是唯一的濕畫技法，和上面提到的那些技法完全不同。它是用毛筆、鋼筆或竹筆沾水來畫。

359

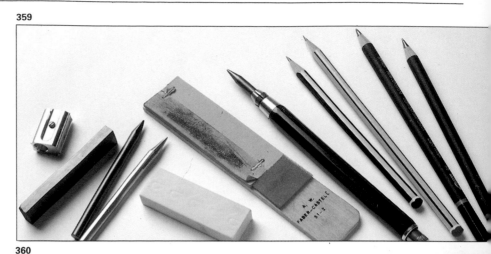

360

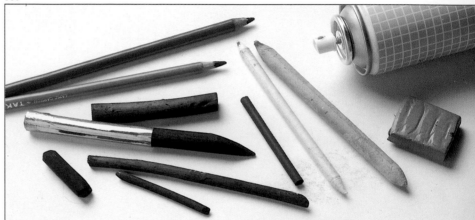

361

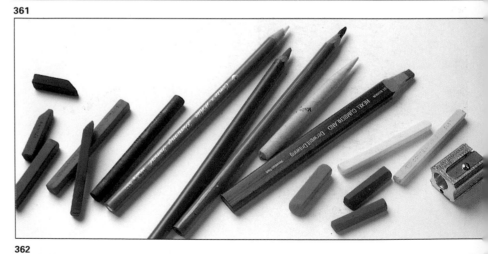

362

363

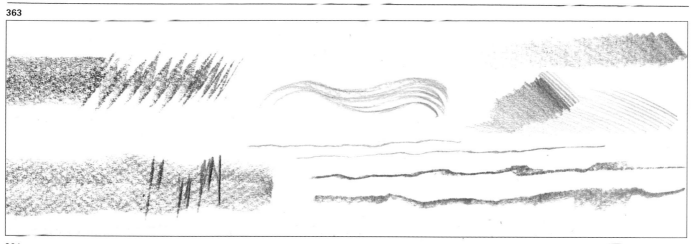

364

365

366

寫意的線條

我們繼續研究只用一種顏色畫成的卓越的肖像。在這一頁，我們將研究一種從人類開始畫畫時就使用的方法，這就是線條。這也許看來並不重要，可是多少個世紀以來我們一直在看、在畫、在理解各種不同粗細、不同結構的線條。線條是我們可以用的最簡單，同時也是最抽象的一種方法。在「現實」中沒有線條這樣的東西，但它確實存在於我們所構築的現實事物之中。或許正是由於這個原因，線條才能夠如此善於表現。試畫一些有力的粗線條，再結合一些含糊的、當作陰影用的線條，就構成了形狀。不要每次都畫同樣的筆劃，不要使線條千篇一律；可以讓一些線條又粗又黑，另一些則幾乎看不見。嘗試，嘗試，再嘗試，直到你找到了最能夠表現形體的線條。

374

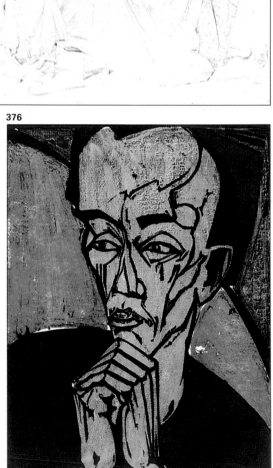

圖 374-376. 三幅用線條表現的美麗的「素描」，有的線條柔和、彎曲(圖374)、有的線條僵硬，粗而有力（圖376）。

圖 374，安格爾，《斯塔馬蒂一家》，巴黎羅浮宮。

圖375，梵谷，《約瑟夫·魯蘭像》。線條猶如富有含意的符號。

圖376，艾立赫·黑克爾 (Erich Heckel)，《男人肖像，自畫像》，私人收藏。彩色木刻。線條完美地表現了結構、形體和輪廓。

375

376

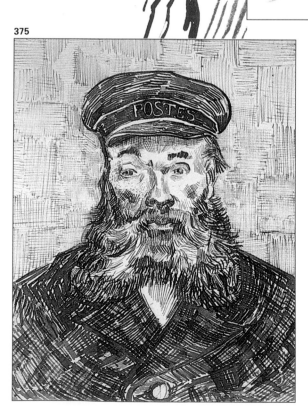

用色塊表現立體感和對比

在這裡的以及本書其他許多的圖畫中，色塊是主要的表現方法，但在多數情況下圖畫是由線條和色塊組成的。畫家按照圖畫的需要用色塊來描繪，有些畫中的形體幾乎完全是用色塊來表示；有些畫則是以（色塊之間的）對比作為表現的主題，無論他們是用淡彩還是用炭筆畫的；有些畫則用淺色的色塊塑造出臉部精緻的立體感。你應該將總的明暗度作綜合處理，但不要過份。在畫一幅畫以前，要考慮周全。色塊可以是醒目的、粗獷的、對比的、柔和的和不規則的；也可以是由一層層的顏料構築的……無論屬於何種情況，色塊總是表現形體感和光的最好方法。所以運用你能想到的任何方法，並且將它和線條結合起來。

圖377. 吉梅諾(F. Gimeno)，《自畫像》，炭筆，私人收藏。深色的炭粉透過對比表現出臉部的特徵。

377

圖378、379. 多明戈(Domingo)，《兒童頭像》(*Head of a Child*)，炭筆。馬內，《莫內像》(*Portrait of Monet*)，淡彩和墨。這兩幅素描顯示了一些凝結的色塊效果，實際上是大量的白色構成了臉。

378

379

用顏料畫肖像：技法

我們將簡要地講一講肖像畫家能運用的一些最普通的技法，事實上還有更多。技法往往也是一種工具，我們必須懂得這一點，並且把技法視為工具來使用，這樣就不會完全依賴它。在所有可用的技法中（油彩、水彩、粉彩、色鉛筆），最普遍的是油彩和粉彩。這有充分的理由：長久以來，它們在繪畫上一直被使用，並且有多種用途，這也使得它們成為達到肖像畫所要求的精確性之最理想的技法。這些技法的使用及處理方式幾乎是變化無窮的，不可能一一列舉。最好看看那些每次看到都會有所啟發和讓我們得到新感受的作品。現在只要記住，粉彩和油彩可以用來塗底色（如果想要這樣做的話），並且可以在分段作畫的每一段時間裡慢慢地、一層層地敷上去。水彩則是一種輕巧、快捷的手段，它的魅力在於具有流動性和光澤，就像色鉛筆一樣。

圖380、384. 多數肖像是用油彩畫的，因為它具有多功能性，而且畫錯了容易修改。在這些圖中可以看到顏色如何被稀釋、調合，以及可能畫出的各種筆觸，或用大量的松節油畫，以及用小點子畫。

圖381、385. 用水彩畫肖像的不多。這是一種快速的印象技法。水彩畫是由輕快的筆觸混合而成，具有明亮的對比，和微妙的、透明的顏色。

圖382、386. 粉彩是另一種很好的畫肖像的材料。它顫動的色彩可以畫出各種皮膚和頭髮的質感。

圖383、387. 相對的，色鉛筆是一種還沒有被充分利用的極好的工具。它可以在白紙上畫出豐富多彩的筆觸和極大的透明性。

380

381

382

383

384

385

386

387

肖像畫的表現方式

我們不能忽視藝術大師們怎樣用極少的材料（一些顏色和幾枝筆，幾乎沒有別的東西）創作出能夠表達他們對世界的看法的傑作。前面已經講到油彩和粉彩的多功能性，並且可以用它們創造出無限多的效果。這些在本書中都可看到（這些材料在處理上可以是明亮的，也可以是不透明的；既可採用點描法，也可用色調層次來表現；可以是流暢的，也可以是厚重的）。但也要注意用其他手法完成的優美構圖。我們可以觀察每個畫家用他／她自己的方式來解決問題的其他詮釋方法，諸如色彩和立體感，有時兩者是一體的，有時是分開的。在下面幾頁中，我們將談談最寫實的或最主觀的色彩，富立體感的或無立體感的形狀，以及可用來解決問題的技法。

圖388. 馬內,《貝爾特·莫利索像》(*Portrait of Berthe Morisot*)，水彩，芝加哥，藝術中心。它說明如何以極少的色塊充份利用水彩的明亮性。

圖389. 拉·突爾,《亨利·道金斯》(*Henry Dawkins*)，粉彩，倫敦，國家畫廊。一種像油畫似的粉彩畫法，顏色塗蓋住紙面，一層一層地畫上去。

圖390. 福蒂尼,《阿爾德拉伊達·德爾·莫拉伊·德·阿格拉索特》(*Adelaida del Moral d'Agrasot*)，水彩，私人收藏。這幅水彩畫幾乎像是一幅工筆畫。

388

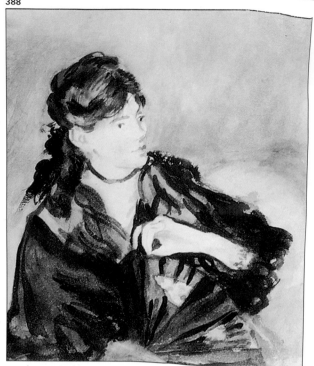

389

390

391

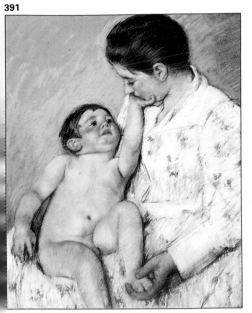

392

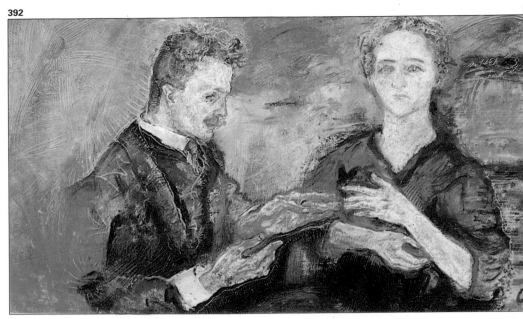

圖391、392. 瑪麗·卡莎特，《嬰兒最初的愛撫》，粉彩，康乃狄格州，新不列顛美國藝術博物館。非常現代的粉彩畫法，具有輕快的印象派筆觸。

柯克西卡(Kokoschka)，《漢斯·蒂埃塔和埃里卡·蒂埃扎—康拉特肖像》，紐約，現代藝術博物館。表現主義的色彩和筆觸。

393

394

圖393、394. 莫利索，《保爾·戈比利亞德像》，彩色鉛筆，讀者文摘協會。畫家只用三種顏色、幾根線條，以紙的顏色作背景，成功地畫出這幅肖像。

畢卡索，《兩歲的克洛德和他的馬》，油畫。畢卡索以他個人的、幾乎是屬於兒童畫水準的表意方式畫一幅兒童肖像。

透過評估明暗關係和色調對比表現立體感

現在讓我們看看表現立體感的問題，它有時也稱作評估明暗關係，也就是表現和另一傾向相反的傾向。它存在於平塗的色彩表現，以及象徵主義繪畫或最現代的表現派和野獸派作品中。

它是用來表現我們所看到的形體的古典方法之一，以各種色調間相應的光作為參照依據。對於紙或畫布來說，也必須像其他材料一樣綜合評估其明暗關係（或比較其光的強度）。評估明暗關係必須用畫家所能使用的方法來表現。像這些繪畫可說都是以和諧的、顏色層次的漸變為基礎，從很亮的到很暗的，而且是從一個特定的色調開始。

圖395，396. 霍珀，《自畫像》，紐約，懷特尼美國藝術館。
塔馬拉·德·萊姆皮卡，《基澤特在陽臺上》，巴黎，龐畢度文化中心。

圖397. 我們企圖複製這兩幅畫中所用的肉色。「寫實的」肉色從淺到深各不相同。霍珀的畫是褐色和土黃色，萊姆皮卡的畫顏色較深、較冷。

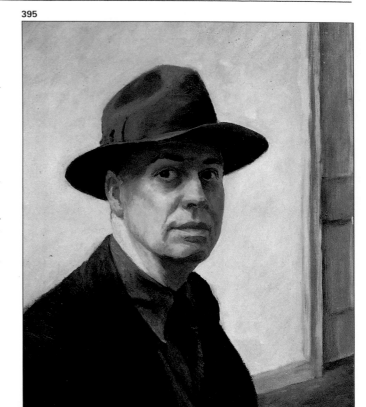

395

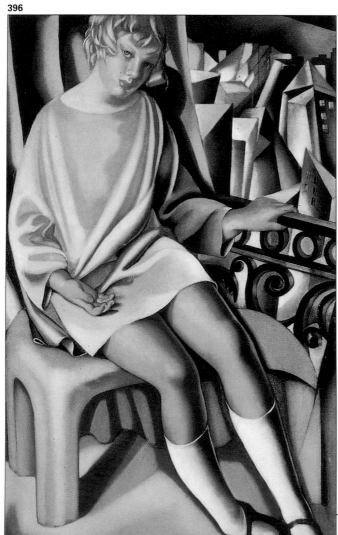

396

397

在肖像畫中，表現肌肉顏色的色調只有一種。然而，透過正確地估計明暗關係將有可能表現最柔和的光〔霍珀 (Hopper)，《自畫像》〕或最強烈的對比〔莫利索(Morisot)，也是《自畫像》〕。這就是說，雖然我們用直覺來表意，但我們可以用無數種方法來進行。另一方面，這也是領會肖像畫如何著手的最好方法。

看看這些色塊，比較一下表現頭和臉部立體感所用的近似的顏色種類。以後我們還會將它們和其他傾向的繪畫作比較。

圖398、399. 畫家透過對臉部對比的估計選擇所用膏狀顏料。莫利索，《自畫像》，芝加哥，藝術中心。這幅奇妙的粉彩畫只用這四種顏色和紙張畫出皮膚的色調。

圖400、401. 巴耶斯塔爾，《老婦人像》(*Portrait of an Old Woman*)，私人收藏。畫家在這幅畫中用水彩顏色對膚色的範圍作出評估，有的亮些，有的暗些。

評估明暗關係的技法

在畫肖像時會遇到的另一個問題是，可能採取的藝術表現方式在某種程度上取決於技法。每種表現方式都是一種具體的繪畫方法或程序的回應，這點在本書末尾的練習中可以看出。然而，讓我們先看看這幾頁巴耶斯塔爾的畫，作為一個引子。

它們可以幫助回答許多問題，如，我從什麼地方開始？應該先畫背景還是先畫暗的區域等。……每項規則都有例外，但下列幾點應該看作是對你的忠告。

圖410-412. 為了在粉彩畫中對明暗作出正確的評估，最好從暗的區域開始。首先在陰暗部畫出一些區域，然後再畫亮部，同時保留紙的顏色。最後，這些區域透過中間色接合起來，對明暗的評估就完成了。

410

411

412

粉彩：使暗的區域輪廓清楚，中間區域和亮的區域則相對地分布。將紙的顏色當作是一種中間色。

彩色鉛筆：使用色鉛筆必須以增加柔和感為主，從亮的色塊開始畫，逐步創造出立體感。不要在一個區域內用太多的暗色，相反地，要讓紙的白色顯露出來。

圖413-415. 在用彩色鉛筆畫時，要用交叉筆觸逐漸增加色調，不要將紙表面的紋路掩蓋。巴耶斯塔爾開始時先使用一兩種同一色階的顏色，然後用各種紅、藍色和綠色來畫，它們並不互相重疊。最後則畫出暗的區域。

413

414

415

391

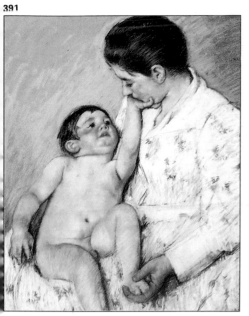

392

圖391、392. 瑪麗·卡莎特,《嬰兒最初的愛撫》,粉彩,康乃狄格州,新不列顛美國藝術博物館。非常現代的粉彩畫法,具有輕快的印象派筆觸。

柯克西卡(Kokoschka),《漢斯·蒂埃塔和埃里卡·蒂埃扎—康拉特肖像》,紐約,現代藝術博物館。表現主義的色彩和筆觸。

393

394

圖393、394. 莫利索,《保爾·戈比利亞德像》,彩色鉛筆,讀者文摘協會。畫家只用三種顏色、幾根線條,以紙的顏色作背景,成功地畫出這幅肖像。

畢卡索,《兩歲的克洛德和他的馬》,油畫。畢卡索以他個人的、幾乎是屬於兒童畫水準的表意方式畫一幅兒童肖像。

透過評估明暗關係和色調對比表現立體感

現在讓我們看看表現立體感的問題，它有時也稱作評估明暗關係，也就是表現和另一傾向相反的傾向。它存在於平塗的色彩表現，以及象徵主義繪畫或最現代的表現派和野獸派作品中。

它是用來表現我們所看到的形體的古典方法之一，以各種色調間相應的光作為參照依據。對於紙或畫布來說，也必須像其他材料一樣綜合評估其明暗關係（或比較其光的強度）。評估明暗關係必須用畫家所能使用的方法來表現。像這些繪畫可說都是以和諧的、顏色層次的漸變為基礎，從很亮的到很暗的，而且是從一個特定的色調開始。

圖395、396. 霍珀，《自畫像》，紐約，懷特尼美國藝術館。
塔馬拉·德·萊姆皮卡，《基澤特在陽臺上》，巴黎，龐畢度文化中心。

圖397. 我們企圖複製這兩幅畫中所用的肉色。「寫實的」肉色從淺到深各不相同。霍珀的畫是褐色和土黃色，萊姆皮卡的畫顏色較深、較冷。

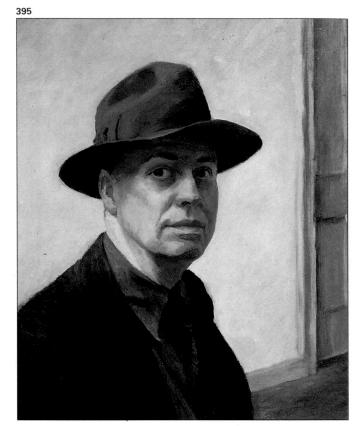

395

396

397

在肖像畫中，表現肌肉顏色的色調只有一種。然而，透過正確地估計明暗關係將有可能表現最柔和的光〔霍珀(Hopper)，《自畫像》〕或最強烈的對比〔莫利索(Morisot)，也是《自畫像》〕。這就是說，雖然我們用直覺來表意，但我們可以用無數種方法來進行。另一方面，這也是領會肖像畫如何著手的最好方法。

看看這些色塊，比較一下表現頭和臉部立體感所用的近似的顏色種類。以後我們還會將它們和其他傾向的繪畫作比較。

圖398、399. 畫家透過對臉部對比的估計選擇所用膏狀顏料。莫利索，《自畫像》，芝加哥，藝術中心。這幅奇妙的粉彩畫只用這四種顏色和紙張畫出皮膚的色調。

圖400、401. 巴耶斯塔爾，《老婦人像》(Portrait of an Old Woman)，私人收藏。畫家在這幅畫中用水彩顏色對膚色的範圍作出評估，有的亮些，有的暗些。

肉色，混合色

多數學繪畫的學生和某些畫家在畫肖像時會摹擬肌肉的顏色，並且畫出從明到暗的豐富色調層次，不過這時不應使用黑色和白色。事實上肉色是不存在。首先，每個人的肌肉顏色都是獨特的；其次，周圍的光線和反射能使它改變。當然，畫家應該記住，色彩不是獨立的，它們是根據畫家所用的顏色種類而定。梵谷在給他兄弟泰奧(Theo)的一封信中引用鄂簡·德拉克洛瓦(Eugène Delacroix)的話說：「給我泥巴，我會用它來畫維納斯的皮膚，如果我能在她周圍用我想要的顏色畫背景的話。」關於這一重要論點的例子請看圖402－406。這一點至關重要，所以不要忘記。

圖402. 有固定的肉色嗎？能製造出多少種肉色？哪一種是最好的？

圖403－406. 一種色彩取決於它和它周圍的其他顏色的關係。粉紅色如果被綠色圍繞，它就顯得很暖和、充滿生氣（圖403）；如果它被紅色包圍，就顯得晦暗和較冷（圖404）。當暖的、和諧的色調（圖405）或冷的、對比的色調（圖406）包圍它時也會出現同樣的情況。似乎每次出現的都是不同的粉紅色，其實並非如此。

圖407. 粉彩有很多種顏色可以用來畫肉色。

402

403

404

405

406

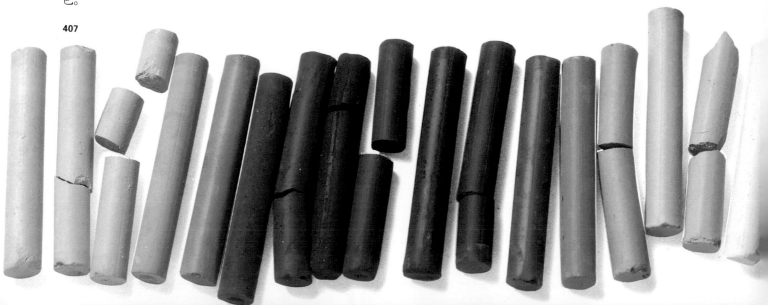

407

當然，你必須從某個地方著手，你必須選擇一種顏色去塗、懂得怎樣選擇混合色和用其他顏色去陪襯它們。為此，我們已作出一個小小的讓步：利用一張圖表顯示出可能使用的混合色和直接色，以幫助你找到合適的顏色。有一系列可用作肉色的粉彩，它們多是中間色，如土黃、粉紅和棕色。中間色含有少量它的補色因此減低它的強度。粉彩顏料隨時可以取用，你只要加以選擇和組合即可。

至於油彩、水彩和壓克力顏料，若想要得到合適的顏色就得每次去調合。這裡為你提供了一些可行的入手處，但你自己必須加以變化和試驗：記得一種微帶藍色的灰色在繪畫中可能是一種很好的肉色。試試添加其他顏色（不是黑色或白色）使色調變亮或變暗，它會顯得更加活潑生動。

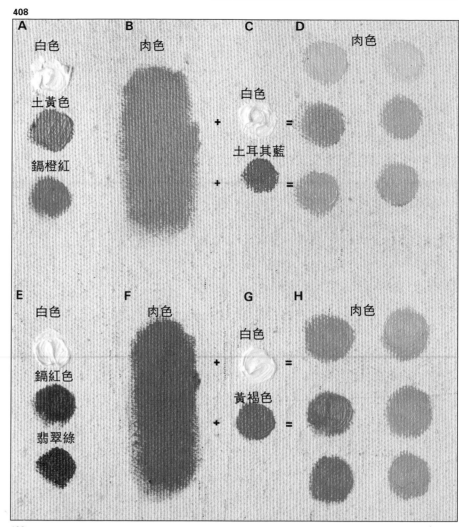

圖408. 畫油畫時，則可以大膽地去調合肉色。有時，色調類似的顏色(A)加上不同量的白色和另一種完全不同的顏色(如藍色)(C)，可以獲得變化無窮的結果(D)。或者以不同的比例調合完全不同的顏色，加上白色(E)，得到一種新的肉色(F)。然後加入更多的白色和另一種顏色(G)，同樣可以獲得各種不同的結果(H)。

圖409. 用水彩顏料作同樣的試驗，但是用水代替白色。

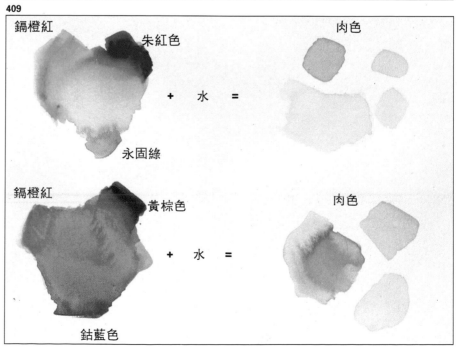

評估明暗關係的技法

在畫肖像時會遇到的另一個問題是，可能採取的藝術表現方式在某種程度上取決於技法。每種表現方式都是一種具體的繪畫方法或程序的回應，這點在本書末尾的練習中可以看出。然而，讓我們先看看這幾頁巴耶斯塔爾的畫，作為一個引子。

它們可以幫助回答許多問題，如，我從什麼地方開始？應該先畫背景還是先畫暗的區域等。……每項規則都有例外，但下列幾點應該看作是對你的忠告。

圖410-412. 為了在粉彩畫中對明暗作出正確的評估，最好從暗的區域開始。首先在陰暗部畫出一些區域，然後再畫亮部，同時保留紙的顏色。最後，這些區域透過中間色接合起來，對明暗的評估就完成了。

410

411

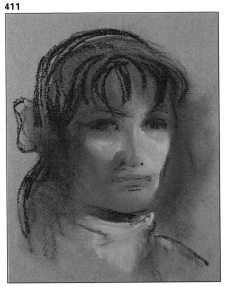

412

粉彩：使暗的區域輪廓清楚，中間區域和亮的區域則相對地分布。將紙的顏色當作是一種中間色。

彩色鉛筆：使用色鉛筆必須以增加柔和感為主，從亮的色塊開始畫，

逐步創造出立體感。不要在一個區域內用太多的暗色，相反地，要讓紙的白色顯露出來。

圖413-415. 在用彩色鉛筆畫時，要用交叉筆觸逐漸增加色調，不要將紙表面的紋路掩蓋。巴耶斯塔爾開始時先使用一兩種同一色階的顏色，然後用各種紅色、藍色和綠色來畫，它們並不互相重疊。最後則畫出暗的區域。

413

414

415

水彩：在使用這種材料時，可以先畫暗的區域，然後使之濕潤，在上面畫出色調層次，同時保留紙的白色。但也可以一層一層地畫，逐漸增加色彩的強度。最重要的是利用這種材料的明亮度，所有水性材料都適用這種方法。

圖416-418. 水彩畫是不能修改的，所以在畫素描或上顏色時不能有任何錯誤。首先勾畫出暗部，保留白色的區域作為亮部，然後畫一些大的色塊。最後在調整時集中畫暗的區域。

416

417

418

油彩：由於它的多功能性，可以有各種畫法：從松節油塗層到直接用確定的顏色厚塗。可以從暗的區域或亮的區域開始，但我們建議你從暗的區域開始，或至少先標明它的

範圍。這能使初學者正確地塑造立體感。

圖419-421. 油彩是功能最多的材料，可以有許多種用法。在這裡巴耶斯塔爾先大致畫出暗的區域，然後便可以將它們和中間的、暖和的以及粉紅的色調聯繫起來。注意每一種色調獨有的色相。

419

420

421

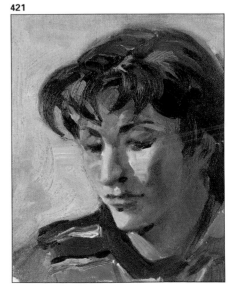

色彩原理（在本系列的《色彩》一書中有詳細論述）說明所有的顏色來自於三種原色（藍、黃、紫紅）。兩種原色混合產生次色：黃＋藍＝綠；黃＋紫紅＝紅一橙黃；藍＋紫紅＝紫。可以用洋紅代替紫紅。色彩原理的第二個重要部分是和諧和對比。和諧色是那些屬於同一族的顏色，如黃、黃綠、藍綠、赭色。補色（或最大的對比色）是那些彼此完全對立的顏色，如藍是橙黃的補色，因為橙黃是由黃和紅合成；紅（洋紅、紫紅）是綠的補色，黃是紫的補色。在色環（圖428、429）中可以看得更清楚。現在比較一下這裡的畫和前面幾頁中的畫。看看這些畫家如何不同程度地合理運用這種理論的知識。注意如何透過並置各種紅色（紅、粉紅、橙黃、洋紅等等）表達戲劇化的感覺，看看它們怎樣表現立體感，表現所畫物

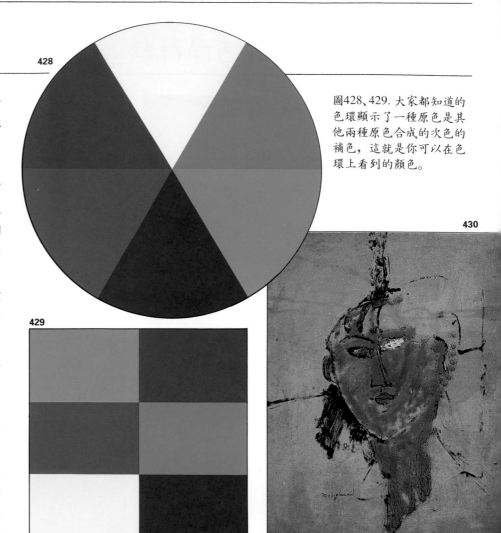

圖428、429. 大家都知道的色環顯示了一種原色是其他兩種原色合成的次色的補色，這就是你可以在色環上看到的顏色。

圖430-432. 多數色彩主義畫家都利用兩種補色之間最強烈的對比。
莫迪里亞尼，《年輕的紅種女人頭像》，巴黎，龐畢度文化中心。這幅畫從在綠色上著紅色開始。
梵谷，《拿煙斗的自畫像》（圖431），私人收藏。這幅畫實驗了各種同時存在的對比：藍、橘黃、綠、紅等等。
《鄉村姑娘》（圖432），伯恩，哈恩洛塞收藏（Hahnloser Collection, Berne），這幅畫是黃和紫的對比。

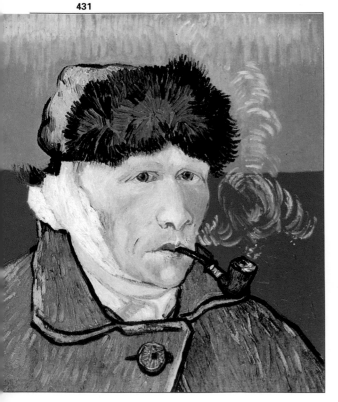

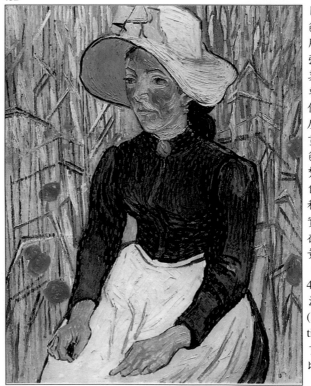

關於色彩對比和明度的知識

體的邊線和光。有時這種色彩對比是很微細的（略帶黃色的粉紅色和略帶灰色的淺紫色對比），但是它足以突出明暗的效果。還要記住，無論是顏色本身或和其他顏色相比較，它們本身的深淺不必透過添加黑色或白色取得。試試配置一組像桑維森斯用來畫這幅自畫像（圖434）的顏色（圖433）。這位畫家靠的是純色，用它們本身的濃度(綠色比微藍的綠色更有光澤，黃色比紅色和綠色更有光澤等等)。桑維森斯沒有用寫實的色彩，卻表現出立體感、臉、肖像和他的個性。你準備試試看了嗎？

圖433. 這些顏色除了和諧的或對比的、暖的或冷的以外，也是淺的和深的。用色粉筆畫的這些方格中的顏色可以分為三個明度區域。畫臉用的顏色只能按其明度選定。

圖434. 桑維森斯，《自畫像》，私人收藏。畫家在暗部用了藍色、綠色、棕色和紫色，亮部則用黃色和橘黃色。這樣選擇的色彩創造了很好的立體感。這證明了選擇色彩並不是任意的，而是根據它們的明度。

慢畫和快畫

這一節含意不明的標題向我們提出了一個必須討論的問題，因為畫家決不會用純色慢慢地畫，只是集中注意力於光……他同時用各種方式作畫，不加區別，將各種不同的風格和方法結合起來，有時是無意識的。一般說來，畫家用任何可用的技法畫畫。然而某些畫家傾向於從事和提倡速度慢的精心設計的繪畫……另一些人則憑他們的直覺作畫。

這種無意識地想用任何技法去達到效果的慾望，往往給某些致力於精確繪畫的畫家造成極大問題。塞尚就是這樣的人。他加入印象派，但是他的性格使得他無法像印象派畫家那樣去畫。他想要的是博物館裡那種恆久的作品（而不是像馬內的那種直接的、即時完成的、為時短暫的繪畫）。再者，塞尚不能快速地畫，他需要畫幾十次甚至幾百次才能完成一幅作品。有一次他開始替一位朋友畫肖像，這位朋友必須擺一個很不舒服的姿勢，而塞尚畫了九十次之後，手的一部分還沒有畫好。他的朋友累壞了，要求塞尚將手畫完就不要再畫了。塞尚回答說：「如果我用這種顏色畫那一部分，我將不得不改變整幅畫的顏色……」他的朋友於是拿起這幅畫就離開了。塞尚必須考慮色彩的相互依賴性，這迫使他只能慢慢地畫。過去的畫家有時在正式開始作畫之前要做某些準備工作，這使繪畫進程變得很慢。他們要事先畫背景、畫暗的區域，在已經乾了的顏色上面繼續塗顏料層……。十九世紀開始，繪畫速度變得愈來愈快，有時是有意草

圖435. 塞尚，《戴圓頂硬禮帽的塞尚》(Cézanne with a Bowler Hat)，1883-1887，哥本哈根，尼·卡爾斯堡博物館 (Ny Carlsberg Glyptothek)。和外表相反，塞尚的畫總是以緩慢的、沉思的方式畫成，用色之前要經過許多思考。

圖436-438. 把一幅畫分幾次畫，能提高畫的品質。但最重要的是不能覆蓋在前一次所畫的顏色上。霍安·薩瓦托(Joan Sabater)的這幅畫是作畫過程的最佳示範。

率為之。當畫家企圖無偏見地表現「我」時，他只是畫而不作思考。另外，印象派想要表現一天中某個特定時刻的光、大氣和色彩，是導致他們畫得快的原因。不同的材料也使我們以不同的速度作畫。畫油畫或粉彩時，可快可慢，但在畫水彩畫時，理論上卻只能快速作畫。

總之，如果你想畫得快些，就必須立即在紙或畫布上標明明暗之間的關係，及你想要的確定的色彩，它們的和諧或對比。另一方面，如果你想慢慢地畫，那就應該每一步都作準備工作；重要的是要周密設計作畫的整個過程，避免修改。繪畫速度的快慢並不意味著繪畫質量的好壞，只不過是畫家表現客觀世界的方式不同而已。

439

圖439. 桑維森斯，《自畫像》，1975，私人收藏。有時這位畫家常以極快的速度作畫。每年他生日時，無論在什麼地方，他總要畫一幅自畫像。這幅是他五十八歲生日時所作的。輕快的大筆觸完美地表現了臉的精神。

圖440-442. 巴耶斯塔爾逐步展示快畫的作畫過程。每次增加一種新的顏色，用色肯定。主要的和諧和對比從一開始就掌握了；線條在表現明暗關係和色彩的同時，也塑造了形象。

440

441

442

肖像畫的實踐

「繪畫首先是藝術想像力的產物，它決不能成
為一件摹倣複製品。如果畫家以後想要加幾筆
自然的筆觸，那也不會失去什麼。但是在藝術
大師的繪畫中看到的空氣卻不是人們所呼吸的
空氣。」

葉德加爾・竇加

圖443. 葉德加爾・竇加，《埃倫娜・卡拉
法像》(*Portrait of Elena Carafa*)，倫敦，
國家畫廊。在這一章有六位畫家用不同的
技法示範，而可供學習的不僅僅是技法。

留伊斯·阿門戈爾畫自畫像

畫自畫像究竟有什麼意思，這一點在本書中或許還看不太出來。但是像林布蘭和梵谷那樣有才能的畫家，畫了那麼多自畫像，肯定是知道他們自己是在做什麼。為了消除疑慮，我們在這一章中將一步步向你顯示你可以試試我們的新技法而不必擔心顧客的抱怨。那就是用你自己的臉作試驗。你可以很快地畫幾幅自畫像，就像是開始一項正式繪畫任務以前的熱身活動。或者，在某天你沒有什麼特別的東西可畫的時候……

讓我們看看邀請來的年輕畫家留伊斯·阿門戈爾 (Lluís Armengol) 做一些他經常在畫室裡做的事情，畫幾幅自畫像試驗新方法，無拘束地畫和試驗，使它變得完美。

444

圖444. 我們可以看到邀請來的年輕畫家留伊斯·阿門戈爾在鏡中的形象，這面鏡子是他為了畫自畫像而放在他面前的。他將只用炭筆和一枝炭精筆畫。

445

圖445-447. 在阿門戈爾畫的這些速寫中可以看出，他不斷地在臉部試畫，研究構圖和試驗不同的光線……

446

447

448

阿門戈爾用灰色再生紙做這種練習，以乾性材料技法，如炭筆、炭精筆和鉛筆。他將鏡子放在面前，坐在一張高凳上。稍稍變動位置，試試不同的姿勢。他開始用炭精筆和炭筆畫，首先用很輕鬆的方式畫頭、臉和身體的一部分。他畫得相當大，因此容易安排臉部五官。輪廓畫好以後，開始用炭精筆的側邊畫五官，暫時只用同樣濃密的微灰色調。現在畫家進入第三階段，仔細地在鬍鬚、頭髮和臉等部位添加灰色，確定各個陰影部的色調，對它們作比較，並且用它們顯示出臉和五官（眼、嘴、鼻……）的形狀。然後他用手指沾顏料粉畫暗的區域，將它畫成在陰影處這部分的臉。臉兩邊不同的效果看起來很有趣（圖450）。

圖448-450. 阿門戈爾利用臉部的對稱軸線開始以模糊、鬆散的筆觸畫一些主要的塊面，然後用炭筆的側邊同時描畫五官，接著用較暗的色調加強臉的右面，即位於暗部的一面。

449

450

留伊斯‧阿門戈爾完成第一幅自畫像

阿門戈爾繼續使用同樣的材料作畫,用炭精筆畫時手勢較重;用炭筆時則充份利用它的筆尖、斜邊和側邊畫出大量的筆觸和線條。他特別專注於畫眼睛和眉毛,這是最傳神的部分。對阿門戈爾來說,這也是他臉上最為重要的地方。

他用不同的技法畫,在某些區域用線條畫出比較清楚的輪廓;其他地方著重明暗色調變化……並且檢驗已畫好的不同部位之間的關係及效果的呈現。最後他開始畫暗的區域,帶出色調之間的明暗關係,不過卻將它們都減為三、四種不同的灰色。他畫得非常仔細,務必使畫下的每一筆都富有意義。

在這一階段,阿門戈爾的自畫像看起來已經頗像他本人,同時具有一種表意的目的。在掌握了這方面的知識後,他畫得很快,將臉上幾個地方畫得更暗一些,對已畫好的部位進行修飾,甚至對臉部特徵加以

誇大。背景部位的黑色形成對比而烘托出畫上的光線。我們相信這幅自畫像很有教學價值,因為它是光線和形狀十分造型化的綜合。好,讓我們再看下一幅。

圖451-453. 從臉上這些細部可以看出畫家工作的進展情況:首先畫臉的左面,然後仔細調整整個素描的明暗,畫出暗的色塊表現臉上的神色及使臉部具有立體感。

451

圖454. 在這最後階段,看阿門戈爾怎樣將背景畫得更暗一些,以突出臉的對比,使那裡的陰影具有意義。暗部畫得很好,有些只是略略示意,不使畫面過於繁複。

452

453

454

第二幅自畫像

這次阿門戈爾先用灰色塗在大部分的畫紙，保留亮部的白色。然後幾乎都運用炭筆的側邊模糊地畫出線條和色塊，將臉部特徵變暗。他也花了些時間用同樣的方法來畫眼睛和眉毛，在上面添加方形的筆觸顯示明暗。他並不用手指去塗擦，只安排一些凹陷處，來營造出立體感。阿門戈爾以同樣的方式再用線條畫出其他人體特徵。首先，塗上強烈的黑色，然後添加一些白粉筆半擦半畫那些顯然已經太黑的區域。這是一幅強烈具備表現主義味道的畫，臉部的比例有些誇張。

455

456

457

458

459

圖 455-459. 在這幅新的自畫像中，阿門戈爾從一塊表示明暗的色塊開始，繼續用炭精筆畫平的筆觸，逐漸顯現出形象。整幅素描都是用這種色塊畫成。它們的輪廓、形體所形成的最後效果表現出很自由的表現主義的處理手法。拉長的臉、特別誇張的前額和臉上的神色都逼真地表現了模特兒和光。注意在某些部位用了白粉筆。

第三幅自畫像

現在，阿門戈爾以概括又自信的線條，捕捉這個姿勢給他的啟發。接著他以非常快的速度塗色，似乎是因為花了時間作素描和觀察，使他得以在作畫時，牢記人物特徵。他用炭筆的平側邊，在之前的線條上畫出方形色塊，誇張地表現出嘴巴的明暗變化。就這樣，他只花十五分鐘便完成了這幅畫。萬分感謝他所提供的這堂熱情又具啟蒙意義的課程。

460

461

462

463

464

圖460-464. 阿門戈爾很快畫成這幅草圖，在圖中他用一條連續的線畫出五官的位置，從一開始就堅決地使它們變形。然後他繼續著色，企圖將它們畫成筆觸、線條、曲線和圓弧形，用來顯示臉部的皺紋和五官。畫家透過添加方形的色塊強調了這種表現主義的手法，這是阿門戈爾的特色。感謝他這一段時間熱心的工作。

埃斯特爾‧歐利維用油彩畫老人肖像

465

將在旁觀摩的組員向模特兒——一位和藹可親的老人介紹以後，埃斯特爾‧歐利維‧德‧普烏伊格 (Esther Olivé de Puig) 就著手決定姿勢和燈光。應該要讓模特兒覺得很舒適，側面的燈光不能干擾到他；臉部應該要有極佳的塑型，沒有太多強烈的陰影……同時她又在思考整體構圖，尋找最具特色的姿勢，目的是希望將顯示老人年齡的大而變形的手包括進去。所以她決定畫一幅坐著的半身像。埃斯特爾開始在一幅54×65公分的畫布上用炭筆

以四根線條勾勒出姿勢和構圖的輪廓。然後在調色板上準備好顏料，用松節油調薄了的顏色快筆揮灑。她用藍和紫的中間色調形成一種調子，它將補充臉部略帶粉紅色的橘黃色調，使之更臻完美（見圖466）。不要忘了，畫布事先已用稀釋過的赭色和綠色打底。這位畫家偏好在有底色的背景上作畫，尤其是當她想在特定的授課時間內將主題表現清楚時更是如此，因為在畫布上所塗的那些顏色會立即和底色巧妙的融合起來。另外，這些長而

圖465. 這是埃斯特爾‧歐利維的模特兒，一位上了年紀的人。注意這放鬆的姿勢和手的位置，畫家對此很感興趣。

圖466、467. 歐利維往往在塗了底色的畫布上畫，尤其是當她想要將這幅畫一次完成時。畫家開始時先用炭筆畫了四根線條，它們決定了構圖的方向。

466

467

圖468、469. 為了畫出堅實的五官、形體和手等等，埃斯特爾用一枝筆大膽地變換色調，從藍色到紫色，修改色塊上的五官。

468

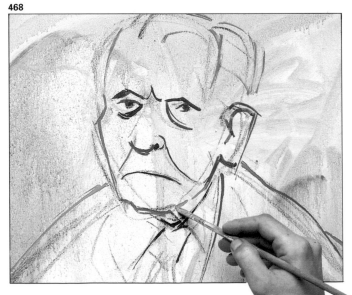

469

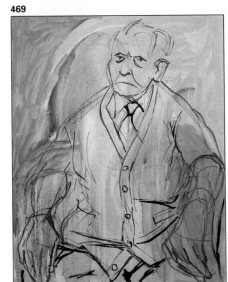

圖470-473. 這些是畫家畫的最初的細節。她用一枝沾了顏色的筆（有時也重複使用同一種顏色）在陰影部畫出微黃的、粉紅色的、土黃和紫色的色調。注意畫家沒有將顏色畫滿整塊畫布，而是讓素描的線條和背景的顏色顯露出來。

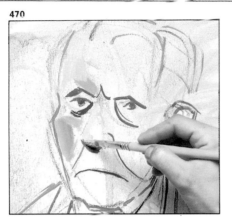

470

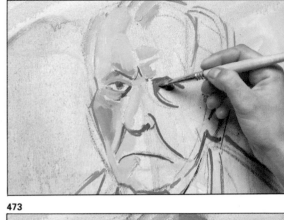

471

流暢的筆觸並不會顯示形體的輪廓，只有表現姿態和動作而已；它們同時也更正了在最初畫時所造成的一些錯誤（圖469）。現在畫家開始用鮮艷的帶粉紅色的橘黃色調畫臉，使它在綠色的背景上顯得醒目。同時這些顏色也與剛好留在臉部右邊陰影中的藍色相互呼應。然後埃斯特爾將粉紅、綠色和白色混合了一些灰色，開始用來畫模特兒的頭髮——老人驕傲地告訴我們說，他就要慶祝他的八十六歲壽辰了。現在畫家開始畫細節並且不斷更換畫筆。當她用紅紫色畫右面眼窩的陰影時，順勢也畫出眼睛的輪廓。接著埃斯特爾用帶有灰土色的紫色畫頭頂，用幾筆流暢的筆觸畫出顏色，但並不是塗滿任何一塊地方，而是讓留出的空白表現臉部的皺紋和結構。現在怎樣畫出額頭和眼睛正是練習色彩原理的最好時機：在赭色和紫色之間尋找比較合適的色調。畫家繼續用稍稍偏紅的色調畫臉上的陰暗部，除了那些已用略帶綠色的赭色所畫出的半透明區域。埃斯特爾開始用不同的色調畫藍色的上衣，從整體上探求最正確的明暗配置和適當的色彩關係。

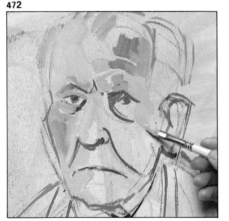

472

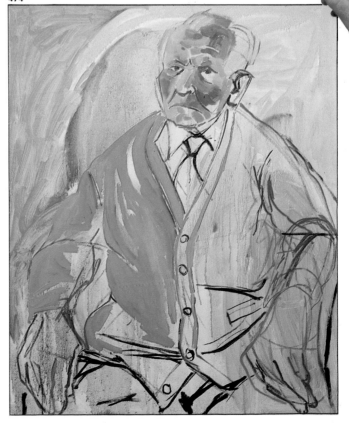

473

圖474. 在這幅畫的第一階段，埃斯特爾任意地選擇顏色，初步畫出臉部的色彩，為形象的逼真以及光和色作準備，但是還有許多事情要做。她也畫了一些夾克上的藍色，沒有忘記她必須從一開始就要對將要在畫面上出現的全部色彩加以協調。

474

畫的構成

475

476

477

478

下一步首先是畫出相應的背景，因為埃斯特爾試圖同時畫出每一件東西並且在畫面的各個部位著色。因此，她用淡黃色在左面畫出光亮的背景，求得和上衣的藍色形成最鮮明的對比。這時她暫時擱下背景去畫手。用橙紅色畫左手的亮部和突出的手指關節，留下微藍的背景作為陰影（圖477）。然後用所謂的「髒」的微紅色和紫色以細長的擦畫筆觸畫右手，這種筆法實地表現出手的外形（圖480）。畫家接著畫其餘的區域，用灰綠的藍色畫羊毛衫的暗部，最後用灰色和黑色畫褲子。然後立即畫右面的背景，剛開始的時候用了一種鮮明的藍色，她對此不太喜歡，所以就用一種帶白色的灰色將它部分地掩蓋起來。這就是這幅畫的現狀（圖480），我們可以看到埃斯特爾所畫的色彩全

貌，自始至終她試圖使一切處於同一基準上，使得背景饒富生氣，同時畫面的色彩仍然是看似鬆散卻又聯成一體。

圖475、476. 埃斯特爾繼續安排畫面的色彩。現在她畫夾克，並且在背景部位試畫一種淡黃色。

圖477. 手部最初的著色利用了背景的顏色，因此使手的形體顯得相當明晰。

圖478-480. 埃斯特爾在繼續畫以前已將調色板弄乾淨。現在調色板上的顏色顯示了一種「徹底的」色彩和諧。當她用深的顏色畫好夾克以後，這一階段的結果是完成了一種色調，牆的陰影部和右手。

479

480

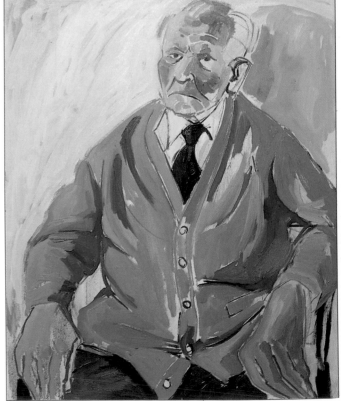

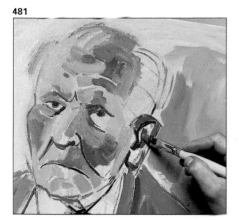

481

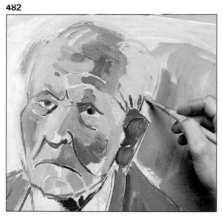

482

483

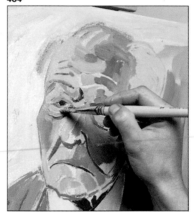

484

485

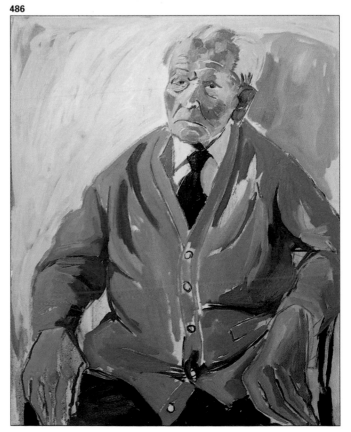

486

將調色板弄乾淨以後,埃斯特爾開始畫臉部,現在著手更多的細節,用沾滿顏色的畫筆輕塗。她先畫耳朵,誇張了紅色,並與藍色形成對比,產生的感覺是這耳朵對老人來說顯得太大了。她接著用帶灰褐色的白色畫少量的頭髮,用畫筆畫出一些深灰色的線條。用幾種比較乾淨的灰色畫襯衫,有些地方則介於黃色和綠色之間,而領帶是用洋紅色和棕色。埃斯特爾又回過頭來畫臉部,這次是用略帶藍色的綠色和紫色畫粗大的眉毛。當她畫好左眼,用赭色厚塗將它縮小時,我們可以從這種自然分佈的筆觸分辨出亮部和暗部、明和暗之間清楚的分隔。注意色彩怎樣創造出臉部的立體感,從赭色和紫色之間分隔臉部那條想像的線條開始。她繼續在前額部位創造這種色彩和諧,將紫色和粉紅色融合起來,添加一些微紅的色調,然後在鼻子和陰影處加一些略帶綠色的黃色。她始終用充滿活力的透明色,既不沉悶,也不昏暗。

圖481-483. 這裡我們可以看到畫家開始進行那些最初已用顏料界定好的小區域。

圖484、485. 在這裡我們已經可以欣賞第二階段的臉部,在已有的色塊上面畫上新的色塊,透過明暗之間的色彩變化逐漸形成立體感。這些色彩變化往往在事前已作了多次的調整。

圖486. 這是整幅肖像和圖480照片的比較。臉部強烈的效果更加引人注意。

完成的肖像

487

488

圖 487-489. 在夾克上的第二次著色使它顯得堅實和具有明顯的立體感。注意筆觸方向的重要性。

489

在仔細研究前一階段畫的狀況以前，埃斯特爾已經決定了哪些地方需要潤色，哪些地方要保持現狀。首先她要改善羊毛衫的色彩，因為她感到它們明暗不明顯，顏色太刺眼。為了改進它們，她將一些群青和白色及調色板上多餘的顏色調合，將它畫在乾淨的青綠色上面。她用一些粗的筆觸將上衣和亮的部分連接起來，同時不覆蓋最初畫的藍色的部分。只要綜合衣服上現有的摺痕就顯示了身體的形狀，而不用去誇大無數的摺痕（圖488）。當畫家認為羊毛衫已經畫好，衣服上的亮部和暗部，尤其是右面的暗部都可以了，她就回去畫左手，很快地畫上一種橄欖綠色，用洋紅色畫另一隻手，不觸及藍色的背景，留出某些空白區域，藉以形成手的獨立性。這幅肖像完成了，而且是很

490

491

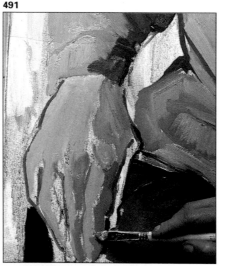

492

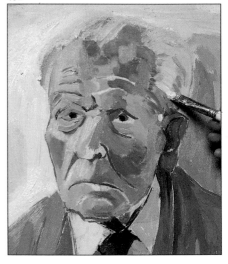

圖490-492. 這裡你可以看到模特兒、畫家和畫架之間相關的位置。在這最後階段，埃斯特爾用微綠的顏色和棕色畫手的暗部，她還是用背景的顏色作為這幅畫的一

個組成部分。這可以在臉部看出來，在那裡沒有著色的地方和已著色的地方一樣有力地構成了畫面的一部分。

棒地完成，它看來很像塞諾‧埃米略(Señor Emilio)，色彩是令人愉快的，線條是大膽而明確的，姿勢很具代表性，光線表現得這麼好，以至於模特兒似乎會從畫裡走出來……同時它又是一幅現代的注重色彩調和以及表意的老人像。這是一幅真正的圖畫，它的藝術效果自不在話下，埃斯特爾運用油彩輕鬆自如，她用平的筆觸，或是小的、有節奏的輕敷，或畫濃密的色塊，或讓背景說話等。這樣豐富的處理手法無疑加強了最後的畫面效果。最後，埃斯特爾對偏黃的背景作了改動，因為它使臉的色彩不那麼醒目。她畫上純的白色，幾乎立即增強了臉的立體感，不同的色調層次也顯得更好些。祝賀和感謝耐心的塞諾‧埃米略，他已經成為一個優秀的模特兒。

493

圖 493. 在這最後階段，雖然沒有結束，但埃斯特爾的這幅肖像畫已經定稿。注意她已創造的微妙的和諧和色彩對比。她加強了色彩，在這裡突出了紅色，在那裡突出了黃色，達到了一個更好的，同時最重要的是更加表意的色彩結合。還有，注意筆觸的類型，每次都不相同，長的、短的、彎曲的、濃厚的，在畫上的每一個區域她都各有選擇，始終在追求筆觸所能具有的描繪能力。真是了不起的一課！

霍安・馬蒂用粉彩畫婦人肖像

494

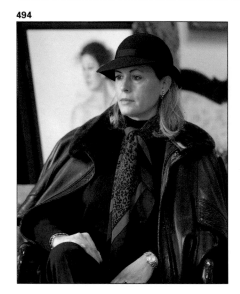

現在我們將觀摩一位粉彩畫家畫肖像的全程。霍安・馬蒂(Joan Martí)是畫這類肖像的專家,因此他對素描和粉彩畫技法十分熟練。他已親自選定了模特兒,事實上就是他的妻子,一位打扮隨意,雅致而美麗的女人,而這種雅致正是馬蒂設法想要在他的作品中表現出來的意境。他做的第一件事是將模特兒安排在窗戶附近,坐在一張舒適的椅子上,就在我們的攝影師架起了他的三腳架和燈具的時候。畫家讓她坐得舒服一些,然後要她將頭稍稍轉向窗戶,就是那樣,姿勢確定了(圖494),不過從畫家的位置看去,姿勢不完全是正面的,而是稍稍偏向一邊。然後他準備好一張微灰的米色坎森(Canson)紙,將它放在另外的十或十二張紙上,作為比較柔軟的繪畫基底。

現在開始工作,他仔細看模特兒,用一枝細而尖的炭筆畫細的線條,勾畫出臉的形狀。儘管沒有事先框定臉的位置,他還是不太費力地畫這張熟悉的臉。接著他用同一枝炭筆以非常精細的線條畫臉的細部,

495

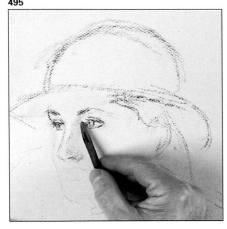

496

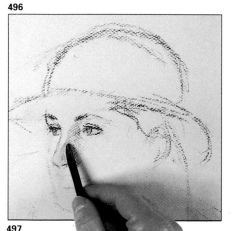

圖494-496. 馬蒂讓他的妻子舒適地坐在窗戶附近,開始用炭筆作畫。先用柔和的線條畫出臉和帽子的大致形狀,留出一些畫身體的空間。然後集中力量畫眼睛、鼻子和嘴。

497

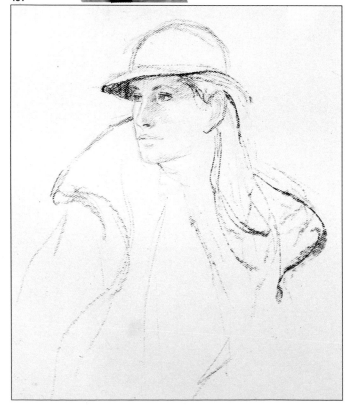

先畫眼睛,然後是一些顯示立體感的陰影(圖496)。當這幅畫進行到下一階段,畫了較粗、較有力的筆觸以後,他開始用手指調和出灰色色調,邊擦邊畫。然後他繼續畫黑色筆觸,因為這些區域很暗,這些筆觸幾乎就這樣確定了。他繼續自上而下畫臉部,嘴和下巴畫得很仔細,現在這幅畫就是這個樣子(圖497)。馬蒂用黑色繼續畫,模糊地

圖497. 看這幅畫和前面的照片,馬蒂不只畫,而且從一開始就在那些將成為暗部的地方「投射陰影」。應該提醒你,在用粉彩作畫時從一開始就應使某些區域的色調變暗,以便在最後畫面上能產生對比的效果。馬蒂用炭筆筆尖畫很細的線條,非常注意掌握運筆的輕重。

圖498-500. 馬蒂繼續畫陰影,現在是畫臉部以外的地方,他將帽子、夾克、緊身上衣的大塊區域變暗,企圖用黑色將這幅畫的明暗關係確定下來。現在他拿起兩枝粉彩筆,一枝是赭色的,另一枝是斯比亞褐色的。他用後者在以前已經著了赭色的區域上畫線條。

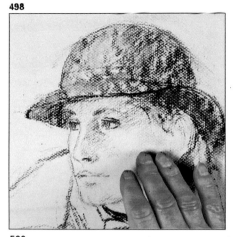

498

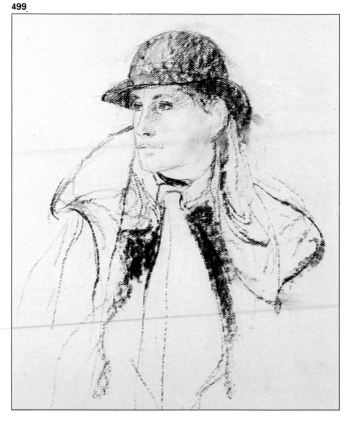

499

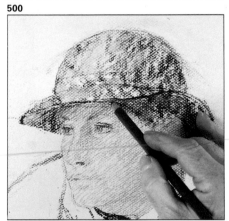

500

勾出身體其餘部分的位置、雙肩和衣服。他用綿延的長筆觸畫,看起來不像是形狀或輪廓,只是一些圍繞著形體的、暗示性的線條。畫家用手攤与畫面上的一些灰色,使之柔和;更多的時候是在紙上用力拍打而不是在擦它(圖498)。

畫家沒有將素描和繪畫的過程分開。現在他開始用兩枝粉彩筆畫線條,一枝是深棕色,一枝是淺赭色,順著最初畫的灰色和黑色來畫,但是注意不將它們完全覆蓋。這一階段的畫面見圖501。

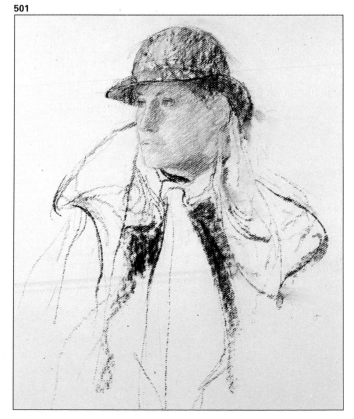

501

圖501. 這是這幅畫的現狀。可以看出前一階段用炭筆、後來又用粉彩筆畫出的效果。首先要打好底色,以便後來能用別的顏色調整。

柔和的粉彩畫

502

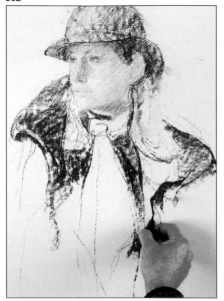

503

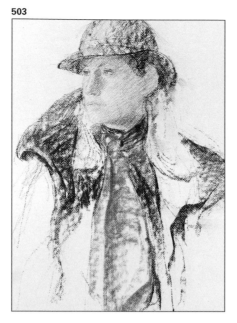

馬蒂輪流使用鉛筆和炭筆，用斯比亞褐色顏料畫頭髮、帽子和短外衣。這些都是同時進行，沒有將它們分開來畫。在圖502中可以看到他用同樣顏色的色粉筆，用筆尖和筆的側邊畫。現在他又挑了一種鮮艷的紅色粉彩筆在圍巾上添了幾筆，增加了它所缺少的對比色，然後再用較深的紅色繼續畫。之後，馬蒂用斯比亞褐色顏料修飾短外衣的棕色，並且將這種顏色擴展到頭髮。他又立即選了一種淺橄欖綠色將頭髮的顏色畫成較接近於金黃的色調。當一切都已就緒時，馬蒂說他準備進行攻擊了。他的意思是將要對臉部五官的細節進行修飾。他先從眼睛開始，用一枝深色的粉彩筆和一枝小擦筆畫和描，因為這些細部太小，無法用手指去畫（圖504）。後來他還是用手指去接合頭髮和帽子下面這些區域的色彩，但又繼續改用擦筆修飾眼睛，然後再用手指去接合整個臉部的色彩，除了那些眼睛周圍剛畫上去的顏色之外。在現在顯得模糊的背景上，他回去描繪眼睛，以及更重要的，臉上特有的神色。畫家用手畫的和用粉彩筆畫的一樣多。看他用手將顏色從畫面的這一

圖502、503. 下一階段將開始畫衣服，這是構圖中相當大的一個區域。畫家用他特有的輕鬆方式靈巧地作畫，力求落筆恰當。先用深棕色，再用兩枝紅色的筆畫圍巾。

504

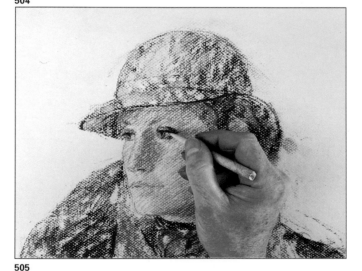

圖504、505. 馬蒂用的工具中有一枝很細的擦筆，但更多的時候它是用來畫而不是擦。他還用他的手指擦和調合顏色。

505

圖506. 這幅圖很清楚地說明一切，在這裡你可以看到馬蒂的粉彩筆、橡皮擦和鉛筆刀。

506

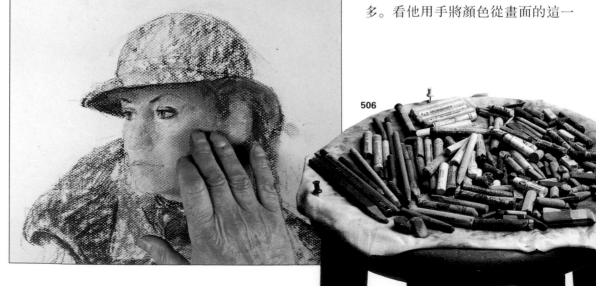

507

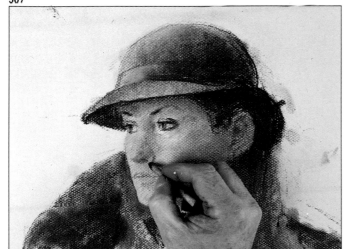

508

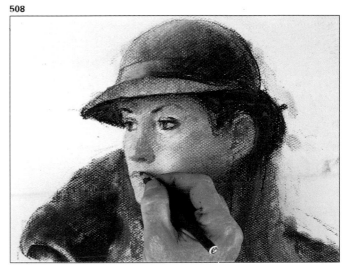

圖507、508. 在用了手指和粗粉彩筆以後，馬蒂繼續用他最好的工具畫臉部五官。你可以清楚地看到，擦筆用於描畫，粉彩筆在已描好的部位著色，能最佳地畫出已描好的嘴唇、眼睛等形狀。這是因為畫家描多於畫。

邊轉移到另一邊（圖505）。在調整了畫面色調以後，他準備再畫線條和筆觸使肖像生動而具有深度。

他用一種鮮艷的群青色畫帽子上面和下面的區域，畫出一些較冷的暗部，使主題的整體更加完美。然後馬蒂用一枝紅色粉彩筆加強臉部的色調，使它更富有生氣，更具有女性面貌特有的溫柔感。他不時用鉛筆或色粉筆畫某些區域，並對它們加以區別，如下巴和上衣結合的地方。

現在馬蒂決定用一枝斯比亞褐色粉彩筆和一枝細的擦筆畫鼻子。他塑造出鼻子的形狀，時而描繪，時而柔和地畫色調層次，使之產生立體感，詳見圖507。臉部最後的工作是畫嘴巴，用同樣的斯比亞褐色顏料加上紫色畫嘴唇的陰暗部，畫出輪廓纖細的嘴唇形體，然後再用擦筆擦出一塊亮部，使嘴唇更富有立體感。這幅肖像畫已經接近完成，如圖509所示。

509

圖509. 我們提過，馬蒂已在陰影部畫了很多，追求明確的立體感，並且用模糊的筆觸表現皮夾克的質感。在頭髮部位浮現出色彩和空氣的效果。整幅畫的結構實際上已經完成。

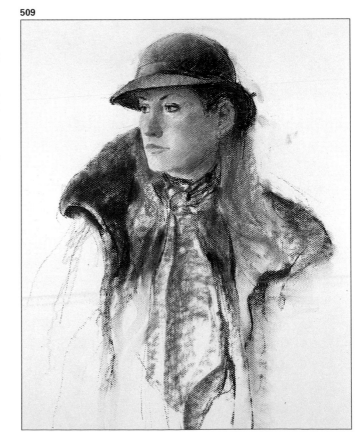

米凱爾·費隆用壓克力顏料畫群像

米凱爾·費隆(Miquel Ferrón)在我們吃早餐的酒吧裡拍了幾張快照後，將一張白卡紙裁成他選定的構圖格式。他用這些照片作為記錄和研究資料，因為那些模特兒稍後將到他的畫室來作進一步的調整。費

隆開始用鉛筆勾畫出構圖和大體形狀，然後用鉛筆的斜邊畫一些粗而柔和的線條，畫出身體的姿勢：手臂、頭的角度……他運用了我們在前面講過的頭的標準。

他繼續用鉛筆的側邊畫幾條較暗的線條，開始畫背景，畫幾個朋友在咖啡館聚會情景中的一些物品。這樣的聚會很適合畫非正式的群像，而這種群像在印象派肖像畫中是常見的主題。注意幾根粗略的線條暗示了頭和手的位置。他現在在臉和頭髮部位畫更多的細節，只畫他需要的，因為他想要將這幅素描畫成一幅彩色的繪畫。

畫家在調色板上只準備了少量的顏色，因為它們乾得很快。在一邊角上是白色，還有一些較暖的顏色，最後是紫色。另一邊則是一些藍色和一種翡翠綠。他沒有選用黑色。畫家開始用綠色畫左邊的背景，然後改用深紫色和赭色。他將它們在調色板上調合後畫到紙上。雖然這些顏色有用水稀釋，但它們已開始表現出亮和暗的區域了。

費隆在這些顏色上面畫了少量的赭色，並將它擴展到人物上面。然後他調合藍色、綠色和洋紅色，畫右邊的背景。壓克力顏料具有可塑性，畫起來很暢快，因為筆觸在紙上清晰可辨。當畫家在一塊色塊上作畫時，仍然能清楚地看到此色塊。費隆繼續畫深色的背景，用粗的筆觸以深的顏色畫衣服和頭髮，讓一切仍保持原來草圖的樣子。他立刻在水中加了一些酒精，向我們解釋說，這是稀釋壓克力顏料最好的辦法。然後把白色加在他一直在用的顏色中，用帶點灰色的綠色畫從酒吧窗戶射進來的光。壓克力顏料在紙上和調色板上都很容易調合。卡紙是用這種技法作畫時理想的基底，不管你是否想要達到透明的效果。如

圖514、515. 費隆首先用鉛筆在卡紙上仔細地畫出人物和環境的位置。注意畫家在作畫時怎樣綜合運用表現體積的準則。

圖516、517. 費隆先從選用暗色——藍色和綠色開始，它們包圍了人物。

514

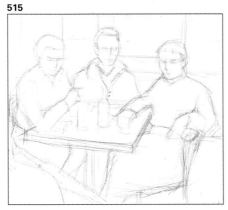

515

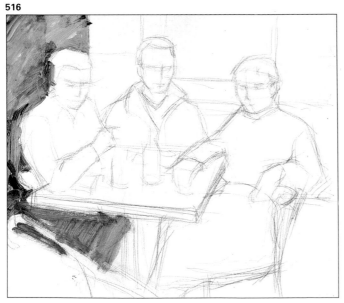

516

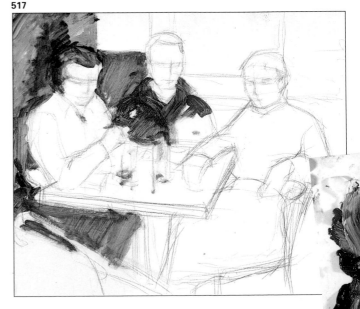

517

518

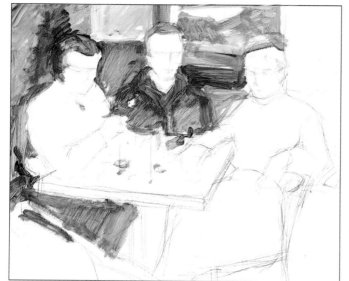

519

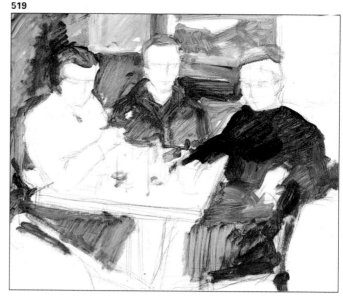

果你想要達到這種效果，你用的基底必須是白色的。費隆講這些技術問題的同時，他正在畫右邊上衣的暗部，不用黑色而用一種藍色和紅色的混合色，從而使色彩更加濃艷。他以同樣的方式畫褲子，先在那個部位打好底子，右邊那個人坐的椅子反而還沒有開始畫（圖521）。現在費隆繼續畫頭髮和其他需要用深顏色處理的部位。畫面看起來很鬆散，這是由於他運筆的速度，以及他急於儘快的填滿畫幅。壓克力顏料的好處是幾乎可以立即在以前的顏色層上面作畫而不會損壞它，因此產生了其他顏色調合的可能

性。費隆將他的時間都花在塗蓋白色上面，以便後來能透過對比表現光。

圖518、519. 費隆繼續以暗而透明的顏色，如藍色、紫色、綠色的色彩和諧地畫背景和人物的某些部位。

圖520、521. 畫家的調色板不僅告訴我們他正在用的顏色，也告訴我們他在這個階段（圖521）所用的混合色。

520

521

色塊的運用

在畫這幅肖像畫的所謂「第二階段」時，費隆在紫色的背景上畫新的暖色調的筆觸。他用一枝很寬的畫筆畫出衣服和物品比較具體的形狀，將明暗區域表示得清楚些，但是還不是非常清楚。將粉紅色和冷的淡紫色和更多的白色調合，畫手、玻璃杯和臉，在各個區域並不限定某種特殊的色彩（圖525）。他開始用厚塗法，企圖使筆觸鮮明和表意，同時還可作進一步的調整。費隆用一枝更寬的平筆畫臉部中央的粉紅色陰影，逐漸使周圍變暗，創造出更明確具體的明暗效果。畫家決定暫時告一段落，明天再繼續。

我們再回到費隆的畫室，他剛在調色板上準備好顏色。他選了一枝小筆開始分段畫肖像。用很少的顏料和很少的水調合顏色，因為他想讓顏料覆蓋紙面。在這「第三階段」他致力於各個具體部位，如左邊人物的頭髮。他停留在同一個人身上，用調淡了的粉紅色修飾臉上的一些特徵。他沒有畫得很細，只是在平面上畫出色調層次，稍稍描繪眼睛

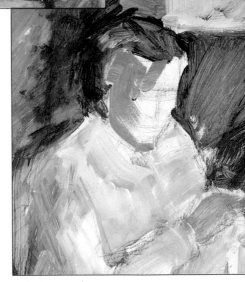

522

523

圖522、523. 費隆現在用較淺的紫色和紅色將桌上的一處陰影和襯衫結合起來。然後他開始在以前的色塊上畫。後來他畫臉部的第一批色塊，先用相當暗的粉紅色畫陰影。

的輪廓，然後在面頰和下巴上加一點光彩，有時用交叉的筆觸，這是一種典型的印象主義技法。

費隆說他要繼續對每一處進行修飾，以便達到和剛剛所畫的臉相同的效果。所以他必須仔細檢查這幅肖像畫的每一部分，而不要失去以前決定了的色彩的和諧和全貌。現在他繼續畫同一個人，畫出襯衫上的摺痕，用光和細微的陰影表現出立體感。他只用很少的顏色畫，但

524

525

圖524、525. 費隆繼續畫左邊的人，先在臉上和頭髮部位畫淺的顏色，然後幾乎就此定型。他繼續畫襯衫、臂和手，將明暗度和色彩確定下來。最後畫五官。

526

527

這是未經調淡的濃顏料。

畫家用調淡了的微紅色調畫這個人握著杯子的手。然後他馬上去畫中間那個人的頸和頭髮，畫出陰影。

他總是不用黑色，只用補色的混合色畫暗的區域。現在費隆修飾這個人的五官，以顯示出他的性格。在畫了嘴和下巴以後，他畫出了這個人的表情。然後繼續畫身體，再畫藍色的夾克；他先用微灰的色調，再用鮮艷的綠色和藍色調合起來畫它。要看出這幅畫的發展，只要將尚未畫好的那個人和還沒有開始畫的那個人比較一下就可以看得出來（圖526）。必須指出，每次他增加或改變一種顏色時，他也要畫毗鄰的區域（夾克的藍色和背景微黃的綠色），因為他需要決定和色彩有關的一切。

圖526-528. 從這三張圖片可以看出畫中間這張臉的進程。你也可以看出，當費隆想要在他已經畫過的東西（如左面的襯衫）上再畫些什麼時，他如何使用濃的不透明色。記住壓克力顏料也可以是透明的，具有較弱的覆蓋力。

528

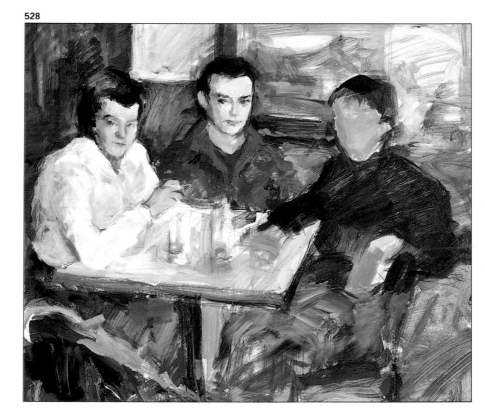

最後修飾定稿的一次練習

費隆「攻擊」在右邊的這個人物，這次從上衣開始，用漂亮而乾淨俐落的筆法以深紫色和綠色創造立體感。同時繼續以同樣的顏色畫頭髮，在那裡構成頭的外形，描繪眼睛。然後用以松節油調薄的粉紅色畫嘴，用紅色描繪雙頰、鼻子和眼瞼。畫家又在畫上的各個部位作修飾和調整，力求畫得逼真，因為它畢竟是一幅肖像畫，尤其不能使它失去整體感。注意這幅肖像畫如何表達了人物的個性。現在費隆開始向背景進攻，用抽象的顏色筆觸表現光。在人物的臉部塗調得很淡的顏色，提高臉的整體色調。他又畫一些物品，沒有去修飾輪廓或填滿空白，只是暗示出被照亮的形體。

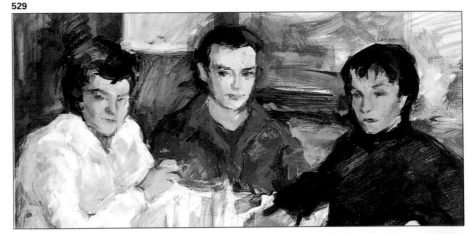
529

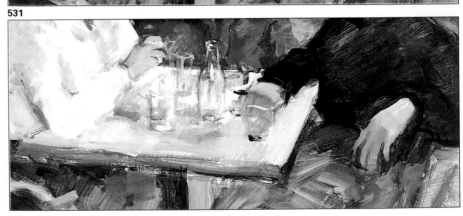
530

531

圖 529-533. 從這些細部可以看到畫的發展過程。費隆在畫桌上的物件時不斷回過來畫臉部。

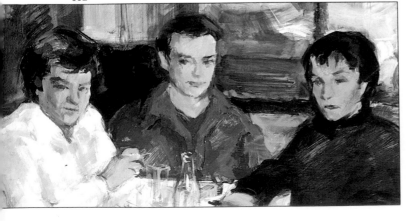
532

533

最後，費隆主要畫畫幅的下半部。他用更加鮮艷但是相當深的顏色，以強調這個區域離觀者更近。我們現在可以看出，肖像本身也許不是這幅畫的唯一目的，它也是為了表現一種生活方式，一種這些人聚會所創造的氣氛。我們非常感謝費隆為了在一幅畫中畫三個人的肖像所作的努力。這樣的畫在各個方面都需要表達得清楚，而他無疑已達到了這樣的效果。

圖534、535，在前景部位加畫了幾筆，及在形體的細部進行修飾以後，這幅畫已告完成，如圖535所示。這幅畫不大，所以如果他再畫下去這幅畫就會像一幅工筆畫了。像現在這樣正好。

534

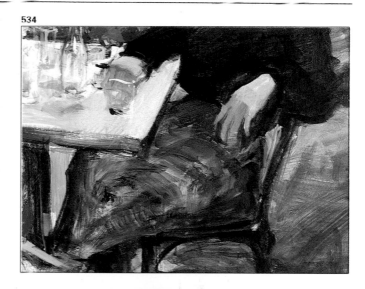

535

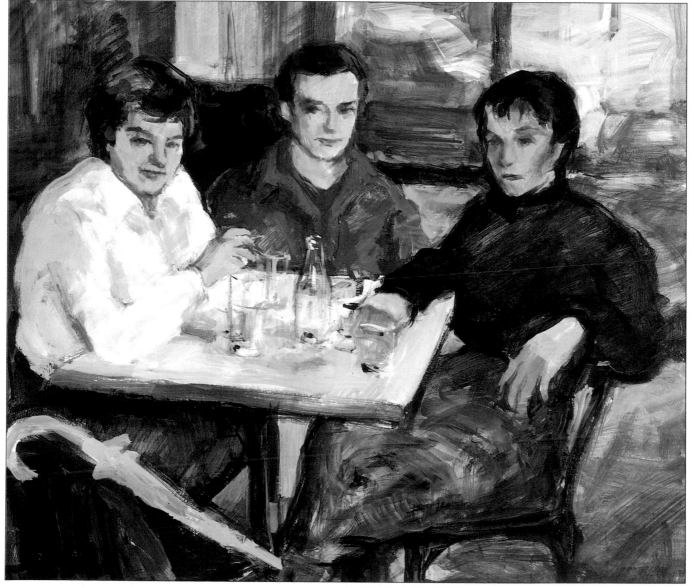

拉蒙・諾埃用色鉛筆畫女孩肖像

536

537

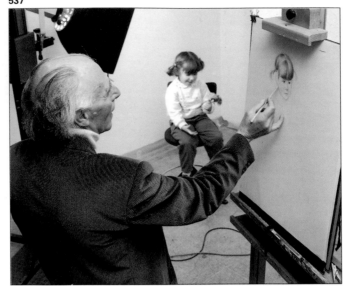

圖536、537. 今天的模特兒是我們攝影師可愛的女兒。我們的特邀畫家拉蒙・諾埃肯定會遇到困難，因為她無法保持安靜。諾埃是一位有經驗的畫家，他自會從容地應付此事。

一幅有底下這些特點的肖像給拉蒙・諾埃(Ramon Noè)帶來了某些困難，因為今天要畫的這個討人喜歡的模特兒碰巧是攝影師的女兒，還不到四歲。從這兩張照片就足以讓你瞭解她的模樣，她一刻也不能安靜。然而，諾埃還是在一張白紙上開始畫了。我們問這位畫家：「你要怎麼畫它？」 他告訴我們說，兒童和成人一樣，每個人都有和別人不同的神態和特徵，各有一定的樣子。畫家要仔細觀察模特兒，確定什麼最能表現她的性格。諾埃接著說：「在這種情況下，她黑色、靈敏而活潑的眼睛，正是我必須加以強調的。」 他就這樣決定了她的姿勢。

他挑選了兩枝暖色的筆，一枝深色，一枝淺色。他說他往往從兩種顏色開始畫，根據模特兒的外貌選擇色調。比使用色鉛筆更重要的是柔和感，他必須畫得柔和。從一開始他就畫得很仔細，畫出頭髮的範圍、眼睛的形狀、頭的結構；下筆始終很輕，就像只是用筆棱在紙上輕輕地撫拭。

538

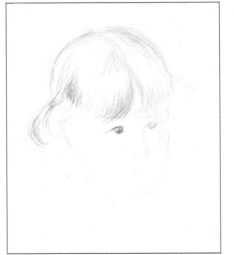

539

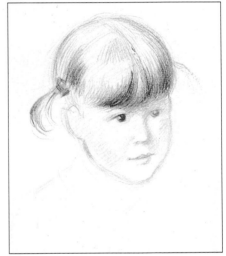

540

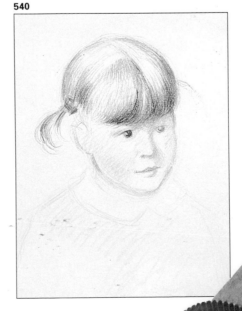

圖538–540A. 諾埃從一開始就用色鉛筆，但只用兩枝，從開始時就探索使用和人物相配合的一組顏色。後來他增加了一些不同類型的顏色。而且始終只是用色鉛筆在紙上輕輕地畫。

540A

541

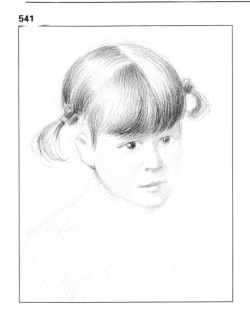

542

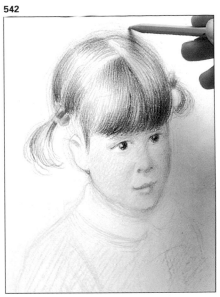

543

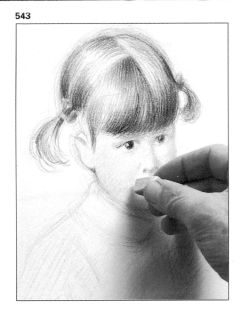

圖541-543. 諾埃添加一些曲線,隱約地勾畫出臉的形狀。並在衣服和頭髮部位畫上藍色,並在頭髮部位畫上橘黃色,不畫外輪廓線,並且時常使用橡皮擦。

第一階段全部用於畫臉,不過他也曾畫了幾條藍色的線條;它們是畫衣服的開始,但主要用來補足其他的色彩。他在臉和頭髮的區域畫一些橘黃色的線條。現在他在做的是逐漸建立起這幅畫的整體色調,也就是在一種顏色上畫另一種顏色。色鉛筆像粉彩一樣,必須輕輕地畫,這樣才不會將紙表面的細粒完全覆蓋掉。諾埃承認這種技法需要耐心。需要考慮兩個基本問題:一是畫線條時要使以前畫的所有的顏色都能看得清楚,二是線條要模糊,線條的方向要始終一致。這使得畫家能絕佳地畫出臉的結構。這是很重要的,你將在整個作畫過程中看出這一點。還有,諾埃企圖用亮部和暗部塑造立體感,但是它們必須畫得非常輕巧,因為兒童的臉是柔嫩的,幾乎可以說是「柔媚的」, 不會有特殊的形狀。

圖 544. 這裡你可以看到畫家畫的有濃有淡的筆觸。畫上的一切都是由他畫上去的各種顏色所形成鮮艷透明的色彩網格暗示出來的。頭髮的線條也表示了頭的形狀。眼睛和嘴形成了這種整體巧妙處理的一部分。

544

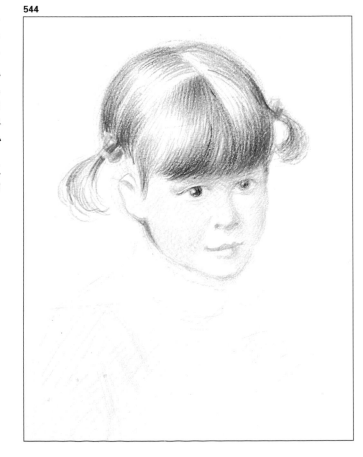

透明顏色的調合

545

圖545-548. 當諾埃繼續站著作畫時, 可以看到臉部五官怎樣開始成形。他將左眼的色調變得暗些, 給皮膚增加了暖的色調, 突出了頭髮的立體感。諾埃總是不慌不忙, 不停地畫, 一直在慢慢地添加色彩。

547

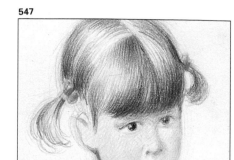

546

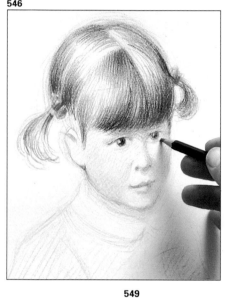

548

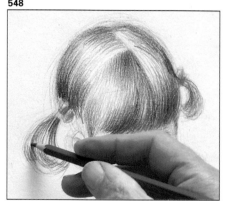

圖549、550. 所有你在桌上看到的顏色在這幅肖像畫中都已經被用上了。不過由於畫家令人驚異的調合技法, 已很難將畫上的顏色分辨出來了。

諾埃繼續畫肖像, 他總是站著畫, 時時朝那孩子看, 而她不斷地在變動位置。畫家不得不特別耐心地畫下去, 他慢慢地逐步發展畫面上的形象, 使我們想起雷諾瓦有時為了完成一幅作品要耐心地畫上三十至四十次。諾埃輪流使用橘黃色、深棕色、紅色、赭色和粉紅色。他開始調整臉的每一個部位, 但大部分時間是用在將眼睛畫得暗些以及畫頭髮。然後他再回頭畫臉部, 增加色彩, 使它顯得更暖一些, 始終都用纖細的線條來表現結構。也就是說, 他不僅畫原有的線條, 而且是沿著面頰、鼻子、嘴和下巴的方向

549

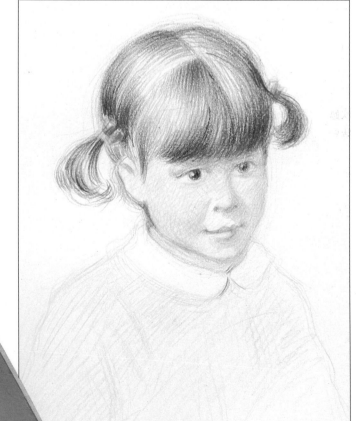

550

551

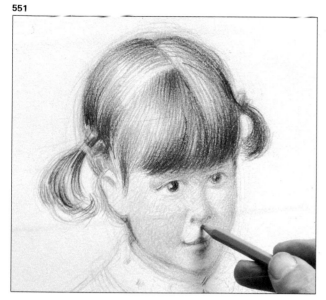

552

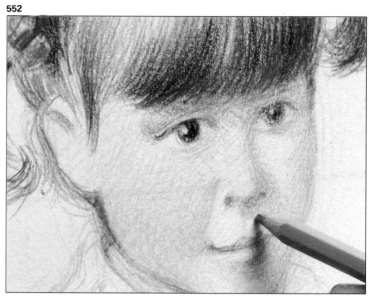

畫。這些線條必須是能幫助他瞭解要畫的形體,它們不能是無目的的,因為那樣的話它們將會損壞形體。諾埃用幾個顏色來畫每一件東西,但是顏色不是太多,他用不同的顏色來調合出新的顏色。

從現在起,工作的過程都是相同的。用同樣顏色的細微筆觸加強色調,落筆總是很輕。多花一點時間在顏色深的區域上。頭髮的效果很好,它表現出兒童頭髮特有的光澤和柔軟感。

特別要強調的是,諾埃沒有將畫上的人物形象封閉起來,臉和頭髮融入背景的紙,達到了融為一體的程度,幾乎看不出頭髮的範圍到何處為止。這就是雷奧納多・達文西的「模糊輪廓」。這樣孩子的形象就會融入整個情境中,看起來不像是一幅從卡紙上剪下的圖畫,而是顯得更加充滿活力、真實且和整個氣氛結合成一體。

諾埃用淡橘黃色和粉紅色在鼻子和嘴下面,細微的陰影部再作了一些修飾,加強了色彩,畫出陰影,而

最重要的是,不產生任何不舒服的生硬感。

圖 551-553. 在這幅肖像畫的三個細部處(圖552幾乎和原畫同樣大小),我們可以看到鉛筆畫出的這種連續的細線條,逐漸使色彩豐富起來,表現出一個非常年輕的孩子臉部淺淡的陰影。

553

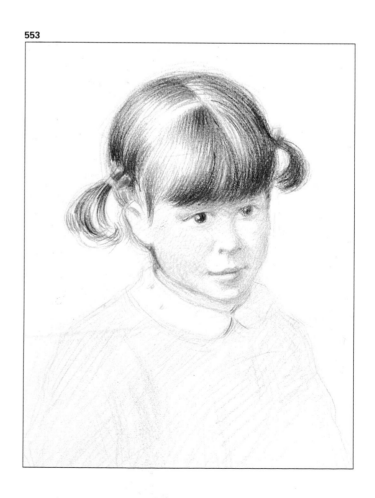

最後的細節

最後，既然他已經將人物的整體形象成功地構築起來，他就開始著手修飾不同的部位。將耳朵、頭髮、眼睛的色調再加深一點，看看它們之間是否畫得略有不同，因為它們是處在不同的光線和透視條件下。還要注意由顏色的線條格子構成的細部，看看你是否能看出所有被使用過的顏色以及這些筆觸的方向。然後，畫家完成衣服和手臂的部分。由於這孩子在作畫過程中動得太多，所以不可能確定一個姿勢。當這女孩在畫家面前吃東西時，他抓住機會畫她的全身。在這個部分，他沒有要求太多，而讓它停留在速寫的階段。在頸部作些修飾，不過在它下面的部位畫得也不多，能顯示它的位置以及它和頭的聯繫就夠了。至此這幅肖像就完成了。儘管有這些明顯的困難，但得到了很好的效果，纖細的線條完美地結合起來，充分表現了孩子纖美、柔嫩的臉龐、皮膚和頭髮。並不是任何人都能畫出這樣的作品，但諾埃卻有畫兒童的經驗。作畫是在困難的情況下進行的——孩子一刻也不停地動著，她的父親、也就是我們的攝影師既要設法去幫助她，又得為我們攝影。另外，諾埃還得時常停下來，以便讓作畫的過程被拍攝下來供你們觀摩。但是諾埃的努力沒有白費。祝賀、感謝他畫了這幅了不起的肖像，我們的攝影師對此感到非常快樂。

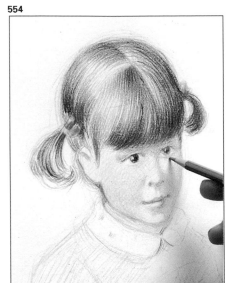

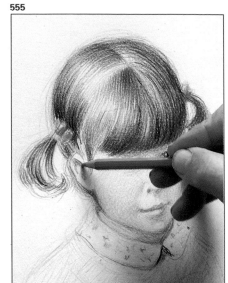

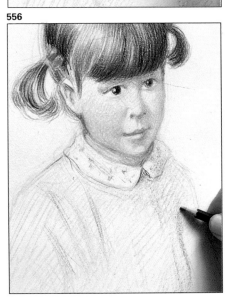

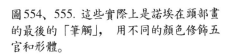

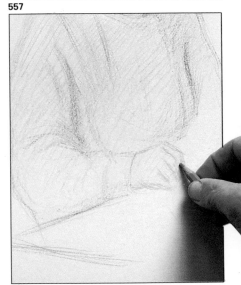

圖554、555. 這些實際上是諾埃在頭部畫的最後的「筆觸」，用不同的顏色修飾五官和形體。

圖556-558. 他停止畫頭部，去畫下面的衣服，手臂和手。畫得很簡單，只是對最重要的方面略略示意，沒有將這部分畫到像其餘部分那樣的程度，讓它顯得模糊和透明，只有在臉部附近的一個區域裡畫得詳細些。

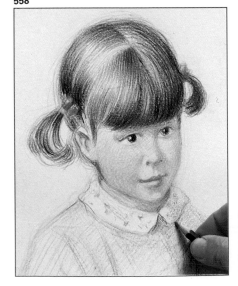

559

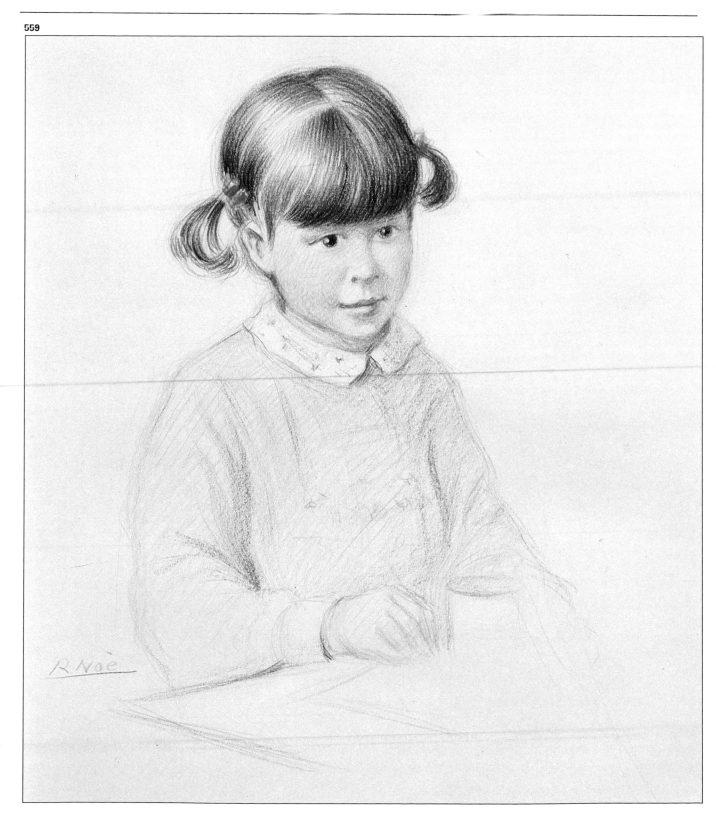

圖559. 這是最後的結果。這確實不容易畫，但是我們可以從觀察這幅複製品中學習。因為鉛筆是一種「真誠的」材料，你不可能隱藏或掩蓋已經畫好的東西，包括每一根線條和所有的顏色。因此你不應用筆過重，只應讓顏色獨自一點一點地起作用。色鉛筆很適合畫兒童肖像，因為它們固有的柔和性，能把兒童光潔的皮膚表現得很好。

巴耶斯塔爾用水彩畫青年肖像

560

水彩這種材料很適合輕鬆、快捷地作畫和表現光和色的對比。因此，它不太適合畫「高度修飾」的肖像。模特兒應當要求輪廓清晰的，但畫出來的品質無論如何都應是好的。有些畫家，像比森斯·巴耶斯塔爾 (Vicenç Ballestar)，願意向水彩挑戰。你將看他用透明色彩這種技法畫一幅肖像。

水彩畫不可能修改，所以巴耶斯塔爾喜歡在開始畫以前先畫幾張草圖，它們能幫助他決定色彩和構圖。草圖也能讓他漸漸習慣模特兒。這裡的模特兒是一位年輕人。他悄悄地坐下來，靠在凳子的小小靠背上。他將雙手放在前面，試了幾個不同的姿勢，最後決定你在照片上看到的那個姿勢。

巴耶斯塔爾決定的構圖是介於事先用鬆散的色塊畫的兩幅草圖（圖562、563）之間的構圖。他開始在已確定的55×46公分的紙上畫。他知道他必須畫出相當精確的素描，因為水彩是不很精確的。他從勾畫幾根構圖的線條開始，在上部和頭的左面留出空白，因為模特兒坐在四分之三的位置，向留有空白的這個方向看。巴耶斯塔爾用橫攔在身體上的手構成一個三角形的構圖（圖564）。

畫家用同一枝軟鉛筆調整素描，畫出眼睛、手和頭髮的方向。注意嘴的畫法和眼睛的正確透視，它們都位於頭的體積之中。你可以看到構成大致輪廓的幾根線條仍然可見（圖565）。線條很少，但很明確。

圖560、561. 在這些照片中可以看到我們的模特兒，其中一張是畫家巴耶斯塔爾正在指著一個已經達到繪畫後期階段的地方給我們其中一個人看。

圖562、563. 這是年輕人一個很自然的姿勢。當姿勢決定以後，巴耶斯塔爾用水彩畫了一些草圖，對構圖和色彩和諧作些試驗。

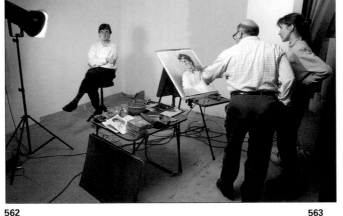

561

562

563

564

565

圖564-566. 我們已經講過，水彩畫並不是最容易的一種畫。克服最初障礙的一個辦法是先畫一幅精確的素描作為基礎。這樣你就不會忘記任何有關形狀和容貌的事。但要注意別把紙弄髒，它必須是潔白的。

它們構成了臉部基本的部分。巴耶斯塔爾現在用一枝更細更硬的鉛筆畫上很淡的線條，區分人體結構的區域、亮部和暗部。眼睛現在正朝著觀者看。他擦去多餘的線條，因為畫水彩畫需要非常乾淨的紙面。素描花了一些時間，現在畫家瞇起眼睛來看它，並且改動了某些比例：頸部變得較粗，眼睛則較小，如果我們比較一下它們的大小就能看出。

巴耶斯塔爾看著模特兒，似乎他只是一個物體，這樣就不會讓模特兒興奮的神色干擾他的工作。
然後他將畫筆浸濕，用一枝粗筆調合一些藍色，用這種顏色和大量的水畫背景，人物的右面畫得深些。他堅持用赭色和橘黃色畫出暗的色調，用微帶綠色的土黃色當背景。然後他畫身體，畫一塊陰影，接著再用橘黃色畫額部（圖567）。

圖567. 巴耶斯塔爾用調色板上調好的顏色先畫背景，然後用暗的色調畫人。

567

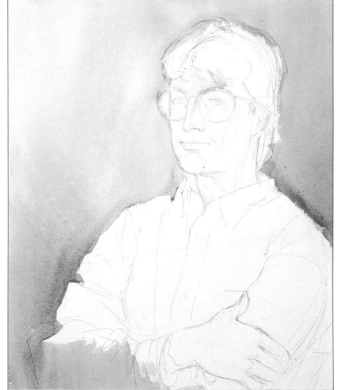

566

畫臉部的顏色

圖568-571. 這裡可以看到畫臉的過程。畫家在臉的一邊用暖的透明色畫，另一邊則用紫色，乾了以後再用另一種顏色調整。在頭髮部位也用同樣的方法畫。

巴耶斯塔爾繼續用橘黃色、朱紅色和少量的水畫臉上的亮部，然後改用紅色畫出眼窩處顯現陰影的地方。他用一種極透明的紫色和藍色的混合色輕輕地將鼻子下面的部位調暗。然後，他在這種混合色中加入洋紅和赭色，在左頰畫出暖一點的透明的陰影。用同樣的顏色在嘴唇、頸、下巴和它下面的區域畫很鬆散的色塊（圖569）。接著他很快在頸的亮部畫黃色，然後，在頭髮的暗部畫綠色、棕色和橘黃色。他用一枝擠乾的筆畫一些筆觸將頭髮分開，甚至在第一次畫的顏色還沒有乾時就畫上去。

當臉部已經有點乾後，巴耶斯塔爾繼續用這些深的（赭色）透明色在臉部右面的紫紅色的上方作畫。他又畫了橙紅色的襯衫，並且開始在一些陰影部位畫出記號。

我們可以看到臉部豐富的色彩（圖571），儘管它還沒有像頭髮那樣被精心地描繪過。畫水彩畫重要的是必須在那些部位還濕的時候就畫上去。最後巴耶斯塔爾在鼻子下面，在它的陰影處，以及在眼部……用深的、強烈的顏色輕敷，這些刺眼的色塊乾了就會失去它的強烈效果。

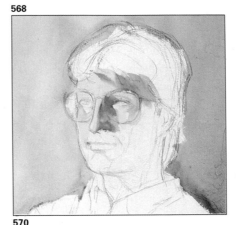

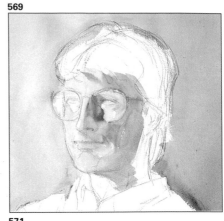

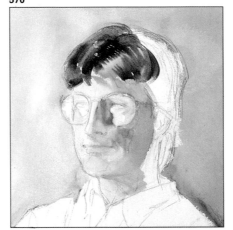

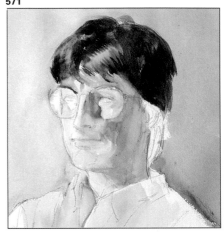

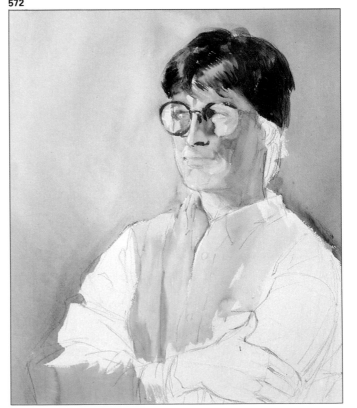

圖572. 用水彩畫出的濃淡層次是非常稀薄透明的。在右臉用洋紅和紫色畫的陰影，也是柔和透明的。畫家用類似的顏色畫襯衫，並且用最初暗的筆觸畫眼鏡。

巴耶斯塔爾現在畫得更慢，且更加仔細地觀察模特兒，仔細選擇顏色之後，非常精確地著色。現在是畫眼睛的時候了，先從左眼開始。他仔細地用水融合眼瞼。他也用一枝大筆畫臉的陰暗部，在臉部寬闊的區域中穿插著，用柔和的透明色將那些區域的顏色接合起來（圖574）。接著他用一枝細圓筆畫眼鏡，常常改換顏色，藉此去探索和臉部之間

的色調關係。畫家用同一枝筆更細緻地描繪嘴唇和眼睛。

在這一階段，畫家試圖加深暗的區域，因為水彩顏色容易顯得很亮；還有，當顏色乾後失去強度時，必然也會使頭部失去立體感和亮部清晰的輪廓。為了加強這些重要的對比，巴耶斯塔爾回頭去畫背景，他用藍色和綠色使它變暗，並找到暖色調的補色畫臉和襯衫。畫家以這

樣的方式使肖像更加充滿生氣和富於對比，也顯得更有震撼力、更有趣。

573

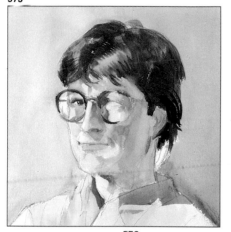

574

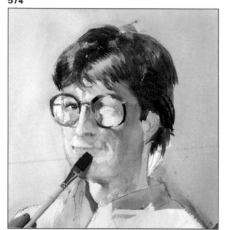

575

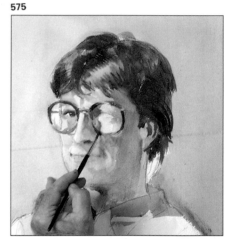

576

577

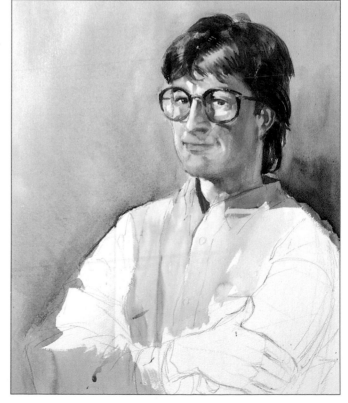

圖573-575. 畫上的形象非常清晰。要強調的是，畫家有不斷更換畫筆和只用水來畫的情形，為的是要畫出透明的色塊。把它畫在幾個不同的區域，立刻能將這些區域接合起來，而不會形成部分重疊。

圖576、577. 現在你可以看到巴耶斯塔爾在這最後兩頁中的進展。他已經畫出了逼真的形象以及立體感，臉部也已經完成。在最後兩張圖片中，我們可以看到他畫了頸部的陰影。

手……完成這幅肖像

肖像幾乎已經完成，但還有少數地方要畫，那裡還是白色的。巴耶斯塔爾畫襯衫，尋找不同但仍是和諧的色彩，從而打破了由過多的平淡色彩而形成的單調感。他用橘黃色、黃色和粉紅色畫，同時等待臉部乾燥。他利用這段時間以輕快的筆觸，用藍色、赭色和淡橘黃色畫手，濕的顏色的融合將會在指關節之間創造出暗的區域（圖579）。他又回過來畫臉部，畫嘴唇之間的線條和畫那顯示青年臉上微露笑容的陰影。他在上唇上面的區域加了一塊藍色的陰影，在耳朵和鼻子上添加紅色。之後再去畫襯衫，用一枝濕筆將顏色結合起來，使陰影變得柔和（圖579）。

最後他畫手和手臂，先畫陰影，同時將手指的顏色稍稍變暗。然後用淡的顏色畫左袖的亮部。各個部分並不是都用筆畫。許多部分是透過顏色以及亮部和暗部的對比來表現的。巴耶斯塔爾現在再畫背景，這次是用大的、暗的、連綿的可以看清的筆觸。它們沒有融合在一起，因為畫家不喜歡水彩畫「看起來太光潔」，他喜歡讓筆觸保持原來的樣子。畫家對著這幅畫看了很久，模特兒和我則是以欽佩的眼光看著他。這幅畫確實畫得很像模特兒，儘管畫家運用了有點大膽的技法。但最重要的是，我們驚訝於那看來是從紙面上散發出來的光、凝聚在畫面上純淨豐富的色彩，以及那自然優雅的著色之整體效果。

圖578、579. 畫手部的方法是水彩畫所特有的。注意這裡極少的色塊，先畫出一整塊淡的色塊，對色彩進行探索；然後，當它還未乾時按照不同區域畫上綠色和赭色；最後用較深的顏色畫陰影。漂亮極了！

圖580、581. 這些是畫的最後階段。水彩畫的困難之處已在巴耶斯塔爾手中得到解決。他在本書的其他部分也曾協助我們。選擇好的姿勢，好的構圖，及對手部的描繪等重要問題，他都在水彩畫中完成及體驗了。看看在襯衫、手臂、手上、背景和臉上最後畫的色塊，它們調整了明暗度，就是這樣。請你試試這一切，但是要慢慢地畫，不要忘記基本的原則。謝謝巴耶斯塔爾。

578

579

580

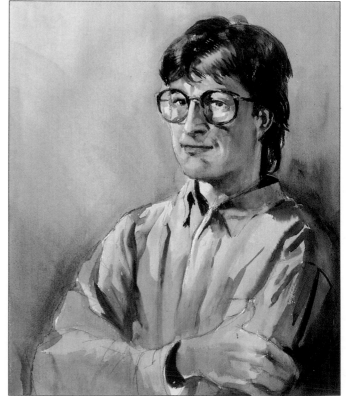

581

參考書目

歷史：

Galienne y Pierre FRANCASTEL, "El retrato," Cátedra, Col. Cuadernos de Arte, Madrid 1988.

Ernst H. GOMBRICH, "Historia del Arte," Alianza, Madirid 1982 (Fourth edition).

肖像畫技法和人體：

荷西・帕拉蒙，《畫藝百科》系列之《肖像畫》(How to Draw Heads and Portraits)，帕拉蒙公司，巴塞隆納，1990。

荷西・帕拉蒙，《畫藝百科》系列之《人體解剖》(Human Anatomy)，帕拉蒙公司，巴塞隆納，1989。

荷西・帕拉蒙，《畫藝百科》系列之《自畫像》(Self-Portraits)，帕拉蒙公司，巴塞隆納，1989。

繪畫技法：

荷西・帕拉蒙，《畫藝大全》系列之《素描》(The Big Book of Drawing)，帕拉蒙公司，巴塞隆納，1989。

荷西・帕拉蒙，《畫藝大全》系列之《油畫》(The Big Book of Oil Painting)，帕拉蒙公司，巴塞隆納，1990。

荷西・帕拉蒙，《畫藝大全》系列之《水彩畫》(The Big Book of Watercolor)，帕拉蒙公司，巴塞隆納，1989。

蒙特薩・卡爾博等，《畫藝大全》系列之《粉彩畫》(The Big Book of Pastel)，帕拉蒙公司，巴塞隆納，1992。

荷西・帕拉蒙，《畫藝百科》之《彩色鉛筆》(How to Paint with Color Pencils)，帕拉蒙公司，巴塞隆納，1987。

偉大的肖像畫家：

Corrado CAGLI, "Titiano," Noguer-Rizzoli, Barcelona 1974 (第二版).

Pascal BONAFOUX, "Rembrandt, Self-portrait," Skira, Geneva 1985.

Christopher BROWN, Jan KELCH and Pieter van THEIL, "Rembrandt: El Maestro y su taller, pinturas," Electa España, Barcelona 1991.

J. GUDIOL, "Velázquez," Polígrafa, Barcelona 1982.

Pascal BONAFOUX, "Les Impressionistes, Portraits et Confidences," Skira, Geneva 1986.

Richard KENDALL, "Degs por sí mismo," Plaza y Janés, Espluges 1987.

Richard KENDALL, "Cézanne por sí mismo," Plaza y Janés, Espluges 1991.

Lionello VENTURI, "Cézanne," Skira, Geneva 1991.

Vincent VAN GOGH, "Cartas a Theo," Barral-Labor, Barcelona 1987.

Ingo WALTHER, "Van Gogh," Taschen, Cologne 1990.

Ronald PICKVANCE, "Van Gogh in Arles," Exposition Catalogue Metropolitan Museum of Art, New York 1984, edited by Skira, Geneva 1985.

Jordi GONZÁLEZ LLÁCER, "Sanvisens, autorretrat," Departamento de Cultura de la Generalitat de Catalunya, Barcelona 1990.

鳴謝

肖像畫容易被看成是理所當然的。它看起來那麼容易下定義、那麼容易理解；許多人以為它是將要過時的。我們已經忘掉了關於這種風俗畫無數的問題和爭論，還有直到今天還繼續存在的那些問題：一幅好肖像畫的奧妙是什麼？肖像畫從未享有很高的聲譽，為什麼畫家還繼續去畫肖像？為什麼今天要找到一幅好的肖像畫是那樣的困難？本書的目的就是要回答許多有關這個吸引人的主題的問題。並且希望你在讀了本書以後會受到充分的鼓舞，而親自去畫一幅肖像。

我們尤其要感謝在霍爾蒂・比蓋、霍塞普・瓜斯奇和霍爾蒂・馬爾蒂涅茲督導下的全體工作人員為製作這本全面性、客觀性的書所作的努力。我們要對安吉拉・貝倫格爾在編輯、設計方面所提出的寶貴意見表示謝意。我們也不能忘記比森斯・巴耶斯塔爾極有價值的合作，這位多才多藝的藝術家以其卓越的才能，教導並使我們瞭解那些有時說來是很困難達成的要求。我們特別要感謝荷西・帕拉蒙，他身為編輯、教師和繪畫等專業書籍的作者所具有豐富的經驗，沒有這些經驗，我們這種教學方法就不可能實行。這些經驗已概括在本書的正文和圖像之中，無論你的問題、困難、材料、概念是什麼，都能找到參考。在這裡我們要感謝所有刊載的作品，它們總是能給人帶來啟迪和裨益。

最後要感謝卡薩・泰克西多和卡薩・皮埃拉惠借他們的素描和繪畫材料以供拍攝之用。

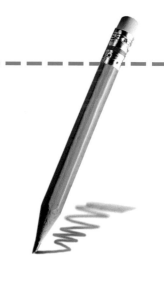

普羅藝術叢書

畫藝大全系列

解答學畫過程中遇到的所有疑難

提供增進技法與表現力所需的

理論及實務知識

讓您的畫藝更上層樓

色	彩		構		圖
油	畫		人	體	畫
素	描		水	彩	畫
透	視		肖	像	畫
噴	畫		粉	彩	畫

當代藝術精華
————滄海叢刊・美術類

理論・創作・賞析

與當代藝術家的對話 ⋯⋯⋯⋯⋯⋯⋯⋯⋯⋯ 葉維廉 著

藝術的興味 ⋯⋯⋯⋯⋯⋯⋯⋯⋯⋯⋯⋯⋯ 吳道文 著

從白紙到白銀

　　————清末廣東書畫創作與收藏史 ⋯⋯ 莊　申 編著

根源之美　　　　　　　　　　　　　　莊　申　編著

扇子與中國文化　　　　　　　　　　　莊　申　著

人體工學與安全　　　　　　　　　　　劉其偉　著

水彩技巧與創作　　　　　　　　　　　劉其偉　著

繪畫隨筆　　　　　　　　　　　　　　陳景容　著

素描的技法　　　　　　　　　　　　　陳景容　著

工藝材料　　　　　　　　　　　　　　李鈞棫　著

立體造型基本設計　　　　　　　　　　張長傑　著

裝飾工藝　　　　　　　　　　　　　　張長傑　著

現代工藝概論　　　　　　　　　　　　張長傑　著

藤竹工　　　　　　　　　　　　　　　張長傑　著

石膏工藝　　　　　　　　　　　　　　李鈞棫　著

色彩基礎　　　　　　　　　　　　　　何耀宗　著

古典與象徵的界限

　　——象徵主義畫家莫侯及其詩人寓意畫　李明明　著

當代藝術采風　　　　　　　　　　　　王保雲　著

民俗畫集　　　　　　　　　　　　　　吳廷標　著

畫壇師友錄　　　　　　　　　　　　　黃苗子　著

清代玉器之美　　　　　　　　　　　　宋小君　著

自說自畫　　　　　　　　　　　　　　高木森　著

普羅藝術叢書

揮灑彩筆
不再是遙不可及的夢

畫藝百科系列

全球公認最好的一套藝術叢書
讓您經由實地操作
學會每一種作畫技巧
享受創作過程中的樂趣與成就感

油　　　　畫	噴　　　　畫
人　體　　畫	水　彩　　畫
肖　像　　畫	風　景　　畫
粉　彩　　畫	海　景　　畫
動　物　　畫	靜　物　　畫
人　體　解　剖	繪　畫　色　彩　學
色　鉛　筆	建　築　之　美
創　意　水　彩	畫　花　世　界
如　何　畫　素　描	繪　畫　入　門
光　與　影　的　祕　密	名　畫　臨　摹
素　描　的　基　礎　與　技　法	壓　克　力　畫
——炭筆、赭紅色粉筆與色粉筆的三角習題	風　景　油　畫
選　擇　主　題	混　　　　色
透　　　　視	

國家圖書館出版品預行編目資料

肖像畫／Muntsa Calbó Angrill著；鍾肇恒譯.
－－初版. －－臺北市：三民，民86
面； 公分. －－（畫藝大全）

譯自：El Gran Libro del Retrato
ISBN 957－14－2591－5（精裝）

1. 人物畫

947.24 86005208

國際網路位址　　http：// sanmin. com. tw

© 肖 像 畫

著作人	Muntsa Calbó Angrill
譯　者	鍾肇恒
校訂者	李足新
發行人	劉振強
著作財產權人	三民書局股份有限公司
	臺北市復興北路三八六號
發行所	三民書局股份有限公司
	地　址／臺北市復興北路三八六號
	電　話／五○○六六○○
	郵　撥／○○○九九九八——五號
印刷所	臺北市復興北路三八六號
門市部	復北店／臺北市復興北路三八六號
	重南店／臺北市重慶南路一段六十一號
初　版	中華民國八十六年九月
編　號	S 94053
定　價	新臺幣肆佰伍拾元整

行政院新聞局登記證局版臺業字第○二○○號

有著作權·不准侵害

ISBN 957－14－2591－5（精裝）